截拳道之道

TAO OF JEET KUNE DO

李小龍 著

杜子心　羅振光 譯

商務印書館

截拳道之道

作　　者：李小龍
譯　　者：杜子心　羅振光
責任編輯：張宇程
封面設計：楊啟業
出　　版：商務印書館（香港）有限公司
　　　　　香港筲箕灣耀興道 3 號東匯廣場 8 樓
　　　　　http://www.commercialpress.com.hk
發　　行：香港聯合書刊物流有限公司
　　　　　香港新界大埔汀麗路 36 號中華商務印刷大廈 3 字樓
印　　刷：美雅印刷製本有限公司
　　　　　九龍官塘榮業街 6 號海濱工業大廈 4 樓 A 室
版　　次：2019 年 10 月第 1 版第 3 次印刷
　　　　　© 2014 商務印書館（香港）有限公司
　　　　　ISBN 978 962 07 3429 8
　　　　　Printed in Hong Kong

謹將此書獻給

那些自由、有創造力的武術家：
"探索自己的經驗，
採納有用的，摒棄無用的，
並加入自己基本擁有的。"

1975 年原版序一

　　我丈夫李小龍主要視自己為武術家，其次才是演員。從他 13 歲起，為了自衛防身，開始學習詠春拳。19 年來，他轉化所得的知識成為一種科學、一種藝術、一種哲理和人生之道。他通過不斷的鍛煉和訓練身體；透過閱讀與反省培育其心智，19 年來他一直不斷記錄自己的感悟與意念。本書每一頁的內容都代表他畢生的心血。

　　在李小龍一生無止境的自我了解與自我表達之中，他從未嘗中止過探索、分析與修正其所學之一切。他主要的資料來源是其私人的圖書室，藏書超過 2,000 冊，題材包括各式各樣的身體鍛煉、各類武術、搏擊技術、自衛術及其他相關領域的資料。

　　1970 年，李小龍的背部受了重傷。醫生囑咐他停止練武，並要乖乖臥床治理背傷。這段時間也許是他一生中最難熬與最沮喪的時刻了，他平躺在床上足足有 6 個月之久，可是他的腦子一刻也閒不下來 —— 結果就寫成了這本書。這本著作大都是那時所寫的，但也有些零散的筆記，是較早或稍後時候所記錄下來的。從李小龍個人的讀書筆記中，可發覺他特別對 Edwin L. Haislet、Julio Martinez Castello、Hugo 和 James Castello，及 Roger Crosnier[1] 的著作感興趣，李小龍不少的理論均直接受到這些作家的影響。

　　李小龍決定 1971 年完成這本書，但他的電影工作使他無法脫稿。同時，他亦為這本書的出版可能被人誤用而感到躊躇。他不想這本書成為《如何練成》或《輕鬆習武十堂課》之類的書。他只希望這本書能作為一個思想的方法，作為一種指引，而絕非一套牢不可破的教導。倘若你能以這種觀點來讀這本書的話，你將會發覺它頗有可讀之處。也許你會產生一大堆問題，這些問題的答案都要由你親自來解答。當你閱畢整本書，相信你會更加了解李小龍，同時希望你也能因此更加了解你自己。

　　現在，敞開你的心扉。閱讀、理解、體會。一旦你到了某種理解程度，不妨把這本書拋開。你將會發覺這本書是用來清除紛擾思想之最佳讀本。

李蓮達（Linda Lee）

1　以上所列諸位，分別著有拳擊和西洋擊劍專書。—— 譯者註

1975 年原版序二

在超凡的人手中，即使是簡單的事他亦能化腐朽為神奇。尤其是李小龍在搏擊時動作的美妙與和諧更是如此。幾個月的背傷使他無法動彈，於是他提起筆桿，寫下如他所言，也如他所作的 —— 直接而真誠。

正如聆聽音樂作品般，能夠了解樂曲的內在元素，可增加聲音的獨特性。為了這個原因，李蓮達與我便毫不吝嗇地將李小龍的書介紹給讀者，並在此提供個人見解，以解釋一下這本書的誕生。

其實，《截拳道之道》早在李小龍出生之前便已經開始了。他入門所學的傳統詠春拳在當時已有 400 年歷史。他所擁有的 2,000 餘冊藏書，以及他所讀過無數的書籍，更是數以千計前賢的發現成果。本書並沒有甚麼新穎的事物，也沒有任何秘技。李小龍常說："這沒有甚麼特別的"。是的，的確如此。

李小龍超乎常人的一點是，他深深地了解他自己，也了解他自己的能力，以正確地選擇一些適合他的事物，並善加運用，融會於其言行中。他以孔子、史賓諾莎[2]、克里希那穆提[3]與其他哲人的思想，構成他的概念，而且憑藉這些，開始為他的武道撰寫本書。

可惜，這本書在他去世時只完成了一部份，在他的原稿中有七大冊，但完全寫滿的卻只有一冊。在主要的部份裏，常有無數的空白稿紙上面只寫了個簡單的標題。有時，他也會寫些自省的話，自己提出疑難來質問自己。最常見的是，他向無形的學生 —— 讀者提出問題。在他書寫得快捷的時候，往往犧牲了文法上的規範，但在他從容下筆時，他卻是條理分明的。

在他的原稿中，有些資料往往是極有條理，而且是井然有序地寫下來的。而其他的部份，則是在他突然有靈感，或是思想還未成熟時，迅速記錄下來的。這些皆可散見於他的原稿中。除了這七大冊裝訂好的原稿外，李小龍在發展截拳道的過程中，還留下了大量筆記，並將之收藏在書堆中和抽屜裏。其中許多已經不合時宜，但也有部份是較近期的，且仍有極高之價值。

得到李小龍遺孀李蓮達的幫助，我將所有的資料收集、細看和分門別類，做了極完備的索引。然後，我嘗試抽出他零散的意念，有凝聚力地匯集在一起。本書大多數的原稿均未曾被改動過，而其中的插畫和草圖皆出自李小龍之手筆。

然而，這本書如果沒有李小龍的助教依魯山度[4]的耐心校閱，和他資深弟子的幫助，是絕對無法完成的。他們正是過去八年來為我提供訓練的人，把它扔在地板上，並以他們的知識，把理論轉化為動作。如今，我不僅作為這本書的編輯，也是以一個武術家的身份向他們表達我的感激。

必須一提，這本《截拳道之道》尚未最終完成。李小龍的武藝是每天都在變化的。舉個例子，在"攻擊五法"一節中，最初李小龍曾寫了"封手"一個類別，但後來他又覺得不

2　原文為 Spinoza。——譯者註
3　原文為 Krishnamurti。——譯者註
4　原文為 Danny Inosanto。——譯者註

妥，因為"封固"也能同樣施用於對手的腳、臂，甚至頭部。由此可見，對任何概念冠上"標籤"，都會帶來限制。

《截拳道之道》事實上是永無止境的。這本書也只能作為讀者的一個開端。它是無形、沒有層級的——雖然訓練有素的武術家可能覺得很容易閱讀。也許書中每一個論點都可能存在例外，因為沒有一本書可以描述搏擊的全貌。這本書只能概略地介紹李小龍的研究方向。在書中有些部份並未作更深入的探討；也有一些基本或複雜的問題，要留待讀者自行探索解答。同樣的，一些繪圖並未作出解釋，或只提供一些模糊的印象，但若其引發了問題、激發了你的靈感，也算是達到了目的。

但願這本書不僅成為所有武術家的意念源頭，更盼能將其進一步發揚光大。不過，無可避免和遺憾的是，這本書也會對那些假借李小龍名聲，"攀龍附鳳"的所謂"截拳道武館"主持人造成極大的不安。要當心這些武館！如果這些教練錯過了這本書的最後、最重要的方向，有機會是他們並未真正理解這本書。

即使是這本書的編排也絕不具任何意義。也許在速度與勁道，或準確性與腿擊、拳打與距離之間並無真正的界線，搏擊的各項因素都是互為影響的。而這本書的編排完全是為了方便閱讀——切勿過於執着。你閱讀時可以拿起鉛筆，在你發現各部份內容的關聯時寫下註釋。你會發覺，截拳道並沒有任何明確的界線或界限，除非你劃地自限。

吉爾伯特·L·莊遜 (Gilbert L. Johnson)

『拳道』為拳術

拳道以意會,力拙而意巧,力易而意難.
若要由自然動靜中悟出萬物變化之
理自萬物變化之理中悟出別人之拳
法之節奏破綻乘虛而入,如水滲隙.

『心拳』為術拳

大巧若拙,拙中之巧,返璞歸真.
內蘊天地變化之機,外藏鬼神
莫測之變.

『哲藝』之境

有些武術雖然先聲奪人,但卻如喝滲
水之酒,令人越瞧越覺無味.但有些武
術其味雖覺苦澀,但卻如細嚼橄欖
便令人越想越是回味無窮.

『入世』與『出世』

采再以出世為修練拳道的途徑而完
全『入世』了.如佛門弟子心經『入世』
的修為方為正果
此番入世之後便可自紅塵中修
學以前無法學到的自然平常的
路徑.

目　錄

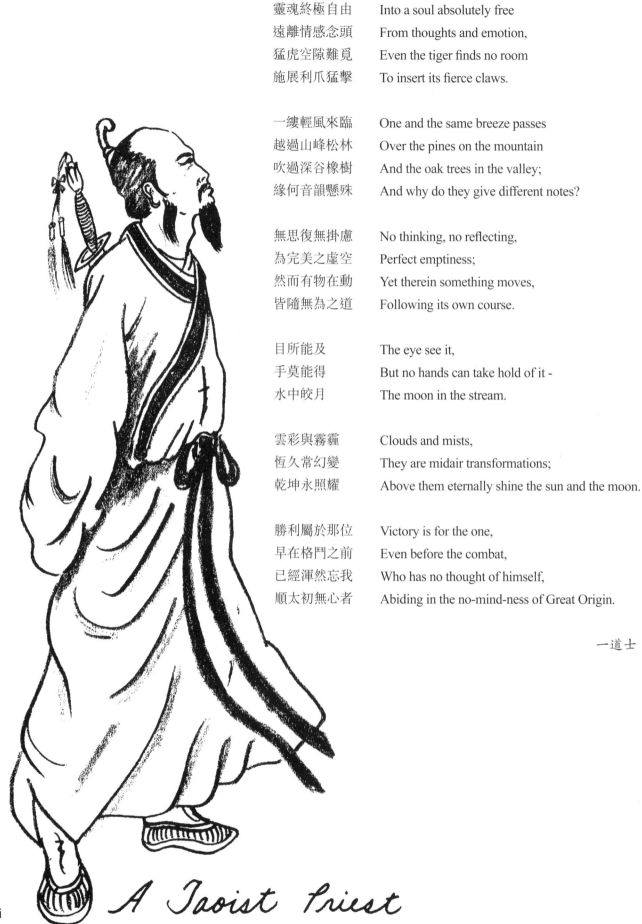

靈魂終極自由　　Into a soul absolutely free

遠離情感念頭　　From thoughts and emotion,

猛虎空隙難覓　　Even the tiger finds no room

施展利爪猛擊　　To insert its fierce claws.

一縷輕風來臨　　One and the same breeze passes

越過山峰松林　　Over the pines on the mountain

吹過深谷橡樹　　And the oak trees in the valley;

緣何音韻懸殊　　And why do they give different notes?

無思復無掛慮　　No thinking, no reflecting,

為完美之虛空　　Perfect emptiness;

然而有物在動　　Yet therein something moves,

皆隨無為之道　　Following its own course.

目所能及　　The eye see it,

手莫能得　　But no hands can take hold of it -

水中皎月　　The moon in the stream.

雲彩與霧霾　　Clouds and mists,

恆久常幻變　　They are midair transformations;

乾坤永照耀　　Above them eternally shine the sun and the moon.

勝利屬於那位　　Victory is for the one,

早在格鬥之前　　Even before the combat,

已經渾然忘我　　Who has no thought of himself,

順太初無心者　　Abiding in the no-mind-ness of Great Origin.

一道士

A Taoist Priest

第一章

清空你的思緒

動如水，靜如鏡，反應如迴響。

論禪

要從武術中獲得啟發，是指要破除一切令"真知灼見"與"真實人生"迷濛不清的障礙。同時，亦含有無窮的擴展。事實上，重點不應在片面的發展融入於整體，而是讓整體處理及統一片面。

───────●───────

超越因果業力之道，全在於心靈與意志的適當運用。所有生命的同一性都是一個真理，它只有在當那命中注定從整體分開，隔離自我那錯誤的觀念，被徹底消滅時，才能充份被了解。

───────●───────

虛空恰恰正是處於彼此之間。而虛空是無所不包，沒有對立的 —— 沒有不屬於它的或是與之相反的。這個活生生的虛空是一切形式的源頭。誰認清虛空便會被生命、能力及眾生的愛所充滿。

───────●───────

成為一具木偶：它沒有自我，亦沒有思想，它沒有領會或持異議。讓身體及四肢按照它們受過的訓練而運作吧。

───────●───────

自我意識是對一切適當身體行動的最大阻礙。

假如你無所執着，外界之事物會自我顯露。動如水，靜如鏡，反應如迴響。

───────●───────

"虛空"是無法被定義的，正如至柔之物無法被折斷一樣。

───────●───────

我在動亦可謂全然未動。我恰似浪濤下的明月，永遠顛簸、搖移不止。這不是"我正這樣做"而是在一種內心深處的自覺："甚麼透過我而發生了"或"這是為我而做的"。自我意識是對一切適當身體行動的最大阻礙。

───────●───────

心靈的局限意味着它凝固。當需要時它不再自由流動，它已不再是心靈中的真如。

───────●───────

"固定不動的"是指能量集中於一個特定焦點，一如輪子之中軸，並非分散在零散活動上。

───────●───────

重點在於做事之過程而非其結果。沒有行動者只有行動本身，也沒有經驗者只有經驗本身。

───────●───────

能不以個人偏好與欲求，不着色彩地觀察事物，可謂能觀察事物的純樸簡約本性。

───────●───────

當自我意識虛空時，藝術便能達至其巔峰境界。當一個人不在意自己正在建構或即將建構的印象時，則必可發現自由。

完美的道路只對那些又選又挑的人方會困難重重。無所好亦無所惡，如此心方可澄明。一髮之差猶如天壤之別；假如你想真理澄明於面前，則不要表示支持或反對，正與反的交戰是心靈最大的弊病。

————— ● —————

智慧並非指如何嘗試將好的由壞的中掠奪過來，卻是學習着如何"駕馭"兩者，一如軟木飄蕩在浪濤的波峰與波谷。

————— ● —————

讓自己與弊病同行、同在、同伴——此乃消除弊病之法。

————— ● —————

只有當它就是行為的本身，而不牽涉其任何事物的論斷，方可謂之"禪"。

————— ● —————

在佛教中，並無可努力之處。唯有平凡而了無特別之處。用自己的膳，做自己的法事，挑自己的水，當累了，倒頭便睡。無知者會取笑我，但智者卻會明白我。

————— ● —————

並不為自己創立甚麼。一閃而過猶如從未存在，猶如純潔的寂靜，得者，實失之。不要先於人前，一直跟着他們。

————— ● —————

切勿逃跑；學會放手。毋庸尋尋覓覓，它自會不期而遇。

————— ● —————

不思不想猶如思前想後；觀照技巧猶如視若無睹一樣。

————— ● —————

這裏沒有一成不變的教導法，我所做的只是對症下藥。

這裏沒有一成不變的教導法，我所做的只是對症下藥。

佛家八正道

八項要求透過糾正錯誤的價值觀，提出對生命意義的真知灼見，以消除痛苦，總結如下：

1. **正見**（了解）：你必須明辨是非。
2. **正思維**（志向）：決心糾正。
3. **正語**：説話要有助糾正。
4. **正業**：你必須採取行動。
5. **正命**：你的謀生之道不得與你的治療發生牴觸。
6. **正精進**：欲治己之惡，需要持續不斷的努力，不能停止。
7. **正念**（心念之控制）：你必須持續的感受與思考。
8. **正定**（禪定）：學習如何注視心靈深處。

靈魂之藝術

藝術的目的是將內在的想像力，投射於世界之中，以描述人類最深處的心靈與經驗的唯美創造。藝術是使這些經驗能在理想世界的完整架構中，變得可理解及獲廣泛接受的途徑。

藝術吐露了內在心靈，對事物本質理解的情況，並為人提供一個他們與虛空之間關係的形態，當中包含了絕對的性質。

藝術是生活的表達，超越時空。我們必須使自己的靈魂，透過藝術來給予自然界或世界一種新的形式和新的意義。

藝術家之表現使其靈魂更為明晰，所受的教育以及其"沉着"更易表現出來。在每一個舉動的背後，均可使其靈魂之旋律變為可見。否則，他的舉動是空泛的，空泛的舉動就像是一句空泛的言詞般了無意義。

從你的根源消除"曖昧不明"的思想和功能。

藝術從來都不是裝飾品、點綴品；相反，它是啟蒙的工藝。換句話說，藝術是獲得自由的技術。

藝術要求對技術完全的掌握，通過靈魂的反思來發展。

"自然之藝術"是藝術家內在的藝術發展過程；其含義是"靈魂之藝術"。所有不同工具的活動，都是邁向絕對靈魂的美學世界。

藝術創作是個性的坦然開展，它本來是植根於虛空的，其作用是深入靈魂的個人層面。

自然的藝術是靈魂平和的藝術，像在深湖上的月光倒影。藝術家之終極目的是善加運用日常的活動，以成為生活的大師，並抓緊生活的藝術。要成為各種藝術之大師，必先要成為生活的大師，因為靈魂可創造一切。

一名弟子在自命大師之前，必須拋卻一切曖昧不明的主張。

> "自然之藝術"是藝術家內在的藝術發展過程；其含義是"靈魂之藝術"。

藝術是人類生命趨向絕對及本質之路。藝術之目的並非一面倒昇華自己的精神、靈魂與意識，而是開啟所有人類的能力 —— 思想、感覺與意志，達至自然界的生命韻律。所以無聲之聲將被聽到，並把自我帶進和諧之中。

<div align="center">————————————●————————————</div>

藝術家的精湛技巧，也不意味着藝術上的完美。它仍然是一個持續的媒介或一些干預心靈發展的反射，這完美是不能在外形和形式上被發現，但必須從人類的靈魂散發。

<div align="center">————————————●————————————</div>

藝術活動並非完全在藝術的本身，它滲透到更深層次的世界中，所有的藝術形式（事物的內在經驗）共同流動起來，其中靈魂之和諧和宇宙虛空，有其現實的結果。

<div align="center">————————————●————————————</div>

這是藝術的過程，因此那是現實而現實就是真理。

<div align="center">————————————●————————————</div>

真理之路（並非支離破碎的，但是要看整體 —— 克里希那穆提）

1. 真理的追求
2. 真理的覺察（及其存在）
3. 真理的感知（其本質與方向 —— 如對動作之感知）
4. 真理的理解
5. 真理的體驗
6. 真理的掌握
7. 忘卻真理
8. 忘卻真理的載體
9. 回溯真理之本源
10. 無所依附

教曉他人技藝容易，可是教導他人態度困難。

截拳道

人們為了安全感，將無限的生活變成了無生氣，一種被選取模式的限制。欲了解截拳道，一個人必須捨棄所有概念、模式與派別；其實，他甚至應該扔掉甚麼是或者不是理想截拳道的概念。你能否在不作判斷之下觀察狀況？判斷而對其命名，化成文字，便會產生恐懼。

<div align="center">————————————●————————————</div>

要單純地去看見那狀況，這樣確實很難，因為人的心靈非常複雜 —— 而教曉他人技藝容易，可是教導他人態度困難。

截拳道偏愛沒有任何形式的，所以也可以是屬於任何形式。截拳道是無派無別的，故亦可適用於任何派別。因此，截拳道能運用各門各法，不受任何限制，同樣地，一切能達至目的之技巧或手段，均為其所用。

───────────●───────────

以主宰意志力的概念邁向截拳道，忘卻成敗勝負；忘卻驕傲與苦痛。讓對手輕擦你的皮膚，而你就粉碎他的肉；讓對手粉碎你的肉，而你就令其骨折；讓對手使你骨折，你就幹掉他！不要想着安全逃逸，把你的生命豁出去！

───────────●───────────

最大的謬誤就是預先對結果妄加臆測；不應對成敗得失有所在意。讓一切自然發展下去，你的身體工具自會在適當的時機反擊。

───────────●───────────

截拳道教導我們一旦確定方向便要義無反顧，它對生死淡然處之。

───────────●───────────

截拳道避免一切膚淺、穿透一切複雜，它直貫問題的核心，指出重點。

───────────●───────────

截拳道避免一切膚淺、穿透一切複雜，它直貫問題的核心，指出重點。

截拳道並不虛張聲勢。它並不走迂迴的路，而是直指目標。兩點之間最短距離的直線，就是簡捷。

───────────●───────────

截拳道之藝術就是使動作簡單直接。成為他自己；它是現實中的"本來面目"。因此，本來面目的意思是 —— 有主要意義上的自由，不被依附局限、局部化及複雜性所限制。

───────────●───────────

截拳道是啟蒙、是生活之道，是一種朝向意志與控制力的行動，雖然它應該用直觀來啟發。

───────────●───────────

受過訓練的弟子，在各方面均能主動而有活力。然而在實戰中，他需要冷靜和不受干擾，他必須對危急關頭處之泰然。當他前進時，他的步法應該輕盈與平穩，其視線不會明顯地的停留在敵人某固定部位。他的行為與表現仍應與平常一般，完全不會暴露自己正參與生死決鬥。

───────────●───────────

你與生俱來的武器，具有雙重目的：

1. 摧毀你面前的敵人 —— 毀滅一切阻礙和平、正義與人性的東西。
2. 毀滅你自保本能的衝動，摧毀任何紛擾你心靈的事物。不是傷害任何人，但要克服自己的貪婪、憤怒與愚昧。截拳道是朝向自己。

The Art of Jeet Kune Do is simply to simplify.

Jeet Kune Do avoids the superficial, penetrates the complex, goes to the heart of the problem and pinpoints the key factors.

Jeet Kune Do does not beat around the bush. It does not take winding detours. It follows a straight line to the objective. Simplicity is the shortest distance between two points.

Jeet Kune Do favors formlessness so that it can assume all forms, and since Jeet Kune Do has no style, it can fit in with all styles. As a result, Jeet Kune Do utilizes all ways and is bound by none, and likewise uses any technique or means which serves its end.

———————•———————

拳擊與腿擊均是消除自我的工具。此等工具代表着直覺的力量或本能的直接性，而跟智力與複雜的自我不同，它並不自身分裂，阻礙其自由。此等工具一往直前、沒有左右顧盼。

———————•———————

因為人與生俱來的純潔心靈與虛空心智，他的工具參與這些素質和扮演它們的角色，達到最大程度的自由。此等工具作為不可見的精神符號，保持心靈、身體、四肢處於最全面的活動狀態。

———————•———————

遠離對事情刻板印象的技巧，作為本質，意指完整與自由。任何路線與動作皆是功能。

不依附作為基礎是人類的自然天性。在正常情況下，思想能不停地向前；過去、現在、將來的思想一如河水湍流不息。

———————●———————

無念作為學說是指，在思考的過程中不被思考導致失去理智，不要被外物玷污，要在虛空的思考之中思考。

———————●———————

真實的真如是思想的主旨，而思想是真實真如的功能。思考真如，以概念為它下定義，是使它蒙污。

———————●———————

使心靈清晰聚焦，並使其警覺，以便它可以立即直觀這無處不在的真理。心靈必須從舊的習慣、偏見、限制性思維過程，甚至普通的思想本身被解放。

———————●———————

刮走了所有積存在你個體中的污垢，揭示現實中的本來面目，或其中的真如，或其中赤條條的特性，這相當於佛教理念中的虛空。

———————●———————

空掉你的杯子，方可再行注滿；成為虛空以求整全。

空掉你的杯子，方可再行注滿；成為虛空以求整全。

有組織的絕望

在武術的悠久歷史中，盲從與模仿似乎是多數武術家、教練與學員的固有天性。部份原因是人類的傾向，部份則與各式各樣派別的歷史傳統有關。所以，一位清新、原創的、大師級教練是罕有的。為了作"指南針式"迴響的需要。

———————●———————

每一個門派的武者，總是聲稱擁有唯一的真理，而排斥其他派別。這些派別專憑其片面之詞來理解"道"，剖開了和隔離了剛與柔的和諧，他們所發展出來的都是以特定形式的節奏，作為其技巧的特定狀態。

———————●———————

許多武術派別並不去面對實戰的真像，反而累積一些"美觀的糟粕"，扭曲並窒礙習武者，令他們偏離實際上簡捷且直接的實戰。他們並非直達武術的真正核心，而是陳腐地練習花拳繡腿（有組織的絕望）及矯揉造作的招式，循規蹈矩地練習模擬實戰情況。這些武者與其說是"在"搏擊，毋寧說是"做"跟搏擊"相關"的事情。

———————●———————

更糟糕的是，超心靈力量和精神上這個及精神上那個的概念，被融入到武術當中，直到習武的人漸漸進入神秘虛幻，乃至不可理解之境地。企圖拘留及固定不斷變化中的搏擊動作，像對待屍體一樣作出解剖和分析，所有這些都是徒勞無功的。

當你靜下來研究，實戰並非固定不變，而是極之"活生生"的。美觀的糟粕（無能的招式）固化和制約了原本是流暢的東西。當你認真正視，這些只不過是盲從於多餘的派別套路練習，或毫無用處的特技罷了。

———————————◆———————————

當真實的感覺，如憤怒、恐懼產生時，一個派別武者能以傳統技巧來表達自己嗎？還是他只能聽命於自己的大叫與呼號？他是一個活生生、具表達能力的人，還是一台被格式化的機械人？他是一個可以跟外在環境互動的整體，還是偏限於自己的派別模式中？他所選擇的模式，是否在他與對手之間建立了一個屏障，而阻礙了"完整"與"新鮮"的關係。

———————————◆———————————

很多派別武者，非但不直接正視真相，反而堅持形式（理論）上，以致進一步固步自封，最終導致自己泥足深陷。

———————————◆———————————

他們並不是從真如中去領會武術，因為他們被灌輸的是歪曲和扭曲的，訓練必須符合於事物真如的本質。

———————————◆———————————

成熟不意味着做觀念上的俘虜，而是實現我們深層自我的實體。

———————————◆———————————

當機械化的制約解脫，這就是簡潔。人生是與整體相關的。

———————————◆———————————

一個清明、單純的人並不選擇；是甚麼就是甚麼。根據概念而做出的行為明顯是有選擇的行為，而此種行為是不自由的。相反，它創造更大的阻力、更大的衝突。用柔韌的意識。

———————————◆———————————

關係便是理解，它是自我剖白的過程。關係即是你發現自己的明鏡 —— 存在即是與之建立關係。

———————————◆———————————

設定模式，缺乏適應性與靈活性，只是製造一個更好的籠牢罷了。真理是在所有模式之外。

———————————◆———————————

套路是一套有秩序和美觀的無謂重複，使人逃避面對活生生對手時的自我認識。

———————————◆———————————

累積是一種自我封閉的阻力，花拳繡腿更強化了此等阻力。

———————————◆———————————

傳統的武術家只是一堆常規、觀念與傳統的結合體。當他行動時，他是以古老的一套演繹活生生的瞬間。

當機械化的制約解脫，這就是簡潔。人生是與整體相關的。

知識是固定在某一段時間，而求知卻是永不間斷的。知識始於一個源頭，由累積而來，由結論而來，而求知則是一種活動。

那種畫蛇添足的過程，只是在培養記憶成為機械化而已。學習絕非是知識之積累；而是一個求知的活動，這是無始無終的。

在武術的鍛煉中，必須有自由之感覺。一顆受制約的心靈絕非自由的心靈。制約把人限制於某一門派的桎梏之中。

欲自由自在地表達自己，你必須讓昨日的一切死去。從"過去"，你可獲得安全感，但從"新事"，你可獲得流動。

要實踐自由，心靈必須學習正視人生，當中是不受時空束縛之廣闊的活動，自由是超越意識領域的。注視，但切勿停止和詮釋；"我是自由的"——那你只是活在過去的記憶中。欲了解和活在當下，昨日的一切都必須死去。

欲自由自在地表達自己，你必須讓昨日的一切死去。

從已知中的解脫就是死亡；之後，你是活着。"正"和"反"兩面在暗地裏死去。當這是自由時，所做的自無所謂對與錯之分。

當一個人不是在自我表達時，必是不自由的。因此，他開始掙扎，而掙扎孕育了規律化的例行公事。然後，他以這些例行公事作反應，而非對事物的本來面目回應了。

那位拳手[1]必須能經常保持一心一意，心中只存一個目標——搏擊，不能左顧右盼。無論在感情上、身體上或是智力上，他也必須去除阻礙其前進之障礙。

如果一個人能夠"超越體制"之約束，方能自由地與完整地活動。一個態度認真、渴望追求真理的人，沒有形式可言。他只是活在本來面目之中。

如果你想了解武術中之真義，徹底洞悉任何敵人，你必須拋卻一切招式或門派的觀念、成見、喜好和厭惡等。然後，你的心靈方可停止衝突而達至平和。在此種寂靜中，你自可看見完整的與新鮮的。

假如任何派別教你一種搏擊方法，你可能受限於那種搏擊的方法，然而那並非真正實戰。

1　本書除特別註明外，一律將 fighter 譯作"拳手"。——譯者註

假如你遇到一個欠缺韻律的非常規攻擊，而你仍想以平日所練之傳統特定節奏來阻擋，你的防禦與反擊通常會缺乏靈活性與活力。

—————◆—————

假如你追隨傳統的模式，你所了解的只是常規、慣例與不實在之物罷了——你並不了解自己。

—————◆—————

一個人如何能以局部的、零碎不全的形式來回應一個整體？

—————◆—————

僅僅重複練習有韻律的、預設的動作，會剝奪搏擊動作中之"活力"與"本來面目"——它的真實。

—————◆—————

招式的累積，是另一種改頭換面的制約，將變為束縛你的錨；它只朝向一方——那就是向下沉淪。

—————◆—————

招式形成障礙，這只是孤立地選擇性的演練。當活動出現時，直接進入其中，替代製造障礙；不要對其譴責或寬容——無所選擇的覺察，會令你完全理解本來面目，與敵和諧。

—————◆—————

一旦受到片面的方法制約，一旦隔絕於封閉的模式，武者面對其敵人時便會透過一道阻力屏幕——他是"使出"形式化的阻擋和聆聽自己的叫喊，而對敵人實際所為視若無睹。

—————◆—————

我們是那些套路[2]，我們是那些傳統的阻擋和攻擊。我們深受它們的制約。

—————◆—————

欲與對手相配合，需要直接覺察。當存在"這是唯一方法"態度的障礙時，就不能產生直接覺察。

—————◆—————

擁有整體是指能遵循"本來面目"，因為"本來面目"是不斷流動和不斷改變。如果一個人錨定於某一特定觀點，他將不再能緊隨"本來面目"的快速變化。

—————◆—————

無論一個人對鈎拳與擺拳，作為他自己派別的部份招式有何見解，毫無異議的是，他必須設法學習對此兩種攻擊法的最佳防衛方式。事實上，幾乎所有先天的拳手都使用此法。作為武術家，要在攻擊手法上變化多端，他必須能夠讓手部可由任何位置發拳。

—————◆—————

但在傳統門派中，派系遠比個人重要！傳統武者以派別的模式活動。

2　原文為 kata。——譯者註

假如你追隨傳統的模式，你所了解的只是常規、慣例與不實在之物罷了——你並不了解自己。

哪有一些方法及系統可成功應付一些活生生的東西？對於靜態、固定、死物，可以有一種方法、一條明確的路徑，但對活生生的就不然。避免把現實簡化為靜止的東西，然後發明方法來達成它。

———————— ◆ ————————

真理是與對手的關係；不斷地移動、活生生的、永不是靜態的。

———————— ◆ ————————

真理無路可循。真理是活的，因此是不斷變化的。真理並無休止之境，無形，無固定組織，無哲理可言。當你了解時，你就會明白，這活的東西也就是你自己。你不能透過靜態的、人為拼湊的形式，透過形式化的活動，來表達和生活。

———————— ◆ ————————

傳統的招式使你的創造力變得遲鈍，制約與凝固你的自由感覺，你不再"是"，而只是麻木地"做"而已。

———————— ◆ ————————

正如金黃色的葉子，可如金幣般地哄騙哭泣的孩童一樣，所謂的秘技，或矯揉造作的姿勢，能撫慰無知的武術家。

———————— ◆ ————————

真理無路可循。真理是活的，因此是不斷變化的。

這不是說甚麼也不做，而只是在辦事時不帶思慮的心態。切勿帶有選擇或排斥的心態。不帶思慮的心靈即沒有觀念。

———————— ◆ ————————

接受、否認與確信只會窒礙了解。讓你的心靈和他人的一起敏銳地理解。那才有可能達到真正的溝通。欲互相了解，必須做到無選擇的覺察，而當中絕無比較與責難；與及對繼續展開討論，沒有任何同意或不同意的期待。最重要的是，切勿先從結論出發。

———————— ◆ ————————

從派別順從以了解自由。深入觀察你平日所練習，並解放自己。切勿責難或接受；只是觀察便可。

———————— ◆ ————————

當你不再受到影響，當你從傳統制約的反應中死去，到時你便會知道覺醒為何，而能看見全然新鮮的、全然簇新的事物。

———————— ◆ ————————

覺察是沒有選擇、沒有要求、沒有焦慮的；在此種心智下，這就是覺知。獨立的覺知將可解決我們一切的難題。

———————— ◆ ————————

理解不只需要瞬間的覺知，而是連續不斷的覺察，是持續沒有結論的探索狀態。

要理解格鬥，一個人必須以十分簡單和直接的方式去接觸。

———————●———————

理解經由感覺產生，時刻由關係的明鏡中反映出來。

———————●———————

對自己的了解是經由關係之過程產生，而非透過孤立。

———————●———————

欲了解自己，是透過研究自己與別人的互動。

———————●———————

欲理解真實，你需要覺察、警醒及全然自由的心靈。

———————●———————

心靈的努力反而進一步局限心靈，因為努力意味着心靈朝向目標的掙扎，而一旦有了目標、目的、一個可見的終點，你便會為心靈設限。

———————●———————

今夜我看到全然簇新的事物，而這事物的新為我心靈所經驗，但明日我若嘗試重溫此種感覺，再感受其中樂趣，則此種經驗將會變得枯燥乏味。描述從來不真實。唯有在當下可見的真理才是真實的，因為真理沒有明天。

———————●———————

當我們深入研究難題時，必會發覺真理之所在。難題從來沒有與答案分離。難題就是答案 —— 理解難題有助解決難題。

———————●———————

以無分別的心覺察，觀照本來面目。

———————●———————

真實的真如乃無偏頗的思想；是無法透過概念和觀念來領悟的。

———————●———————

思考並不自由 —— 所有的思想皆是局部；這從來是不完整的。思想只是記憶的反應，而記憶通常都只是局部，因為記憶只是經驗的結果。因此，思想只是受經驗制約的心靈反應而已。

———————●———————

認識你的心靈空與靜。處於虛空，以無形或無式來應付敵人。

———————●———————

心靈原本是沒有活動的；那方法一直是沒有概念的。

———————●———————

洞見是了解一個人，未被創建時的本性。

欲了解自己，是透過研究自己與別人的互動。

當一個人不受身外物干擾而得到解放，這裏將會平靜、安寧。變得安寧，是指沒有任何對真如的錯覺與妄念。

———————◆———————

這裏沒有概念，只有真如 —— 本來面目。真如並不移動，但是其運動與功能是取之不竭的。

———————◆———————

冥想意指能深解人本性之沉靜處。當然，冥想決不可視為定力集中之過程，因為思考之最高境界乃是虛無。虛無是一種狀態，其中存在既不以正面或是負面作為反應。這是全然虛空的狀態。

———————◆———————

集中是一種排斥的形式，哪裏有排斥，這就有一個思想者在排斥。就是那個思想者、那個排斥者、那個集中的人製造了矛盾，由於他從分心創造了一個中心。

———————◆———————

這裏有一種沒有行動者的行為狀態，有一種沒有經驗者的經驗狀態或其經驗。這是一種被傳統糟粕限制和使人困乏的狀態。

———————◆———————

覺醒並沒有極限；它是你整個存在的付出，並沒有排斥。

典型的集中，是聚焦於一件事，而摒棄其他事物，而覺醒是完整的行為，沒有排斥任何的事物，是只有透過客觀和不偏頗的觀察來理解的心靈狀態。

———————◆———————

覺醒並沒有極限；它是你整個存在的付出，並沒有排斥。

———————◆———————

集中是心靈的狹窄化。但是我們所關切的是活着的整體過程，而只專注集中於生命的某一面向，便可能貶抑了生命。

———————◆———————

那"瞬間"沒有昨日或者明日。這不是觀念之產品，因而，亦非時間。

———————◆———————

當在千鈞一髮之際，你的生命受到威脅之時，你能說："先待我的拳置於腰間，而我的門派是'這個'形式的。"當命懸一線之時，你仍拘泥於你所學門派的技法以拯救自己嗎？為何要將之二分？

———————◆———————

一名所謂的武術家，是經過三千多年的教條與制約之結果。

———————◆———————

為何人非得依賴這幾千年流傳的教條？他們可能宣揚以"柔"制"剛"的理想狀態，但當"如實地"攻擊時，會發生甚麼事呢？理想、原理、"應該是"只會導致言行不一。

因為一個人不想受到不安，不想面對變化，他為人建立一套行為模式、觀念、關係的模式，到時他便變成這套模式的奴隸，視此模式為真了。

──────── ● ────────

同意在特定的規則之內，以某種動作的模式以保障參與者，可能在拳擊或籃球等運動中可行，但是截拳道的成功，在於自由無束縛，既可使用技術也可使技術成為多餘的。

──────── ● ────────

那些二手武術家常盲目地接受其老師或師傅所傳授的模式。結果，其動作，尤其是他的思想變得機械化。他的反應變得自動化、依循既定的模式，使他更狹隘和受局限。

──────── ● ────────

自我的表達是完整的，是當下的，沒有時間概念，假如你是自由、身心都沒有四分五裂時，方能表達自我。

截拳道的真相

1. 在攻擊和防守時嚴謹的結構（攻擊：以靈活的前手／防守：黐手）。
2. 變化多端、"巧妙的"、"全面的"腿擊與打擊武器。
3. 不規則節奏，半拍和一拍或三拍半（截拳道在攻擊和反擊時的節奏）。
4. 重量訓練與科學化的輔助訓練，再加上全面的體適能。
5. 在攻擊與反擊時的"截拳道直接動作"──由任何位置皆可發招，不必重新擺樁。
6. 敏捷的身體與輕盈的步法。
7. 深藏不露和不預設的攻擊戰術。
8. 強勢的埋身戰──
 (a) 疾風式移動
 (b) 摔投
 (c) 擒拿
 (d) 封固
9. 進行實牙實齒、無拘無束的對打訓練，結實地擊打移動中目標。
10. 通過不斷磨練具威力的武器。
11. 個體的表達，而非羣眾的產品；活生生而非傳統主義（真正的關係）。
12. 完整而非局部的結構。
13. 訓練身體動作背後的"自我表達持續性"。
14. 放鬆與有勁的發拳是一體。有彈性的放鬆而不是身體鬆懈。還要保持柔韌心靈的警覺。
15. 持續的流動（組合直線和弧線的動作──上路及下路、左弧線及右弧線、側移步、上下擺動及晃動、以手繞圈）。
16. 經常在持續運動過程中保持良好平衡的姿勢。持續地處於全力出擊與完全放鬆之間。

自我的表達是完整的，是當下的，沒有時間概念，假如你是自由、身心都沒有四分五裂時，方能表達自我。

無形之形

我希望武術家能更加注重武術的根本，而非各式各樣繁盛不實的花葉、枝節。要爭論到底你喜歡哪片葉、哪枝幹的設計、哪朵誘人的花是徒勞無功的；當你了解根本，其他花葉也就能一目了然。

———————◆———————

請勿執着陰柔對抗陽剛、腿擊對抗拳擊、擒拿對抗立技、遠距離對抗埋身搏擊。世上並無所謂"彼"優於"此"。唯一需要防範的是，切勿使部份瑣碎的，剝奪了真樸的完整性，並使我們在二元性中失去了統一性。

———————◆———————

高境界的鍛煉是趨向簡捷，半吊子會流於花拳繡腿。在格鬥技，這早已是發展的難題。這種發展過程，是結合個體與他的存在、他的本質，這也唯有透過在自由表達中的自我探索，而非透過模仿重複動作的模式，方可達成。

———————◆———————

有些門派偏愛直線的動作，也有些門派偏好弧線或圓形的動作。此種偏於搏擊某一面向的招式皆備受束縛。截拳道是獲取自由的一種技巧；是一種啟發自我之武術。藝術絕非是外在粉飾或裝飾品。一種被選取的方法，無論多精確，亦把武者局限於一個模式之內。搏擊從不被局限，而且是瞬息萬變的。在模式內運作，基本上就是實施阻力，此等演練導致窒礙，理解是不可能發生的，而它的追隨者永遠不會得到自由。

———————◆———————

搏擊之道絕非取決於個人的選擇和喜好。唯有當知覺不受責難，不受批判、不被任何標籤的情況下，方能時刻感受到搏擊之道的真理。

———————◆———————

截拳道贊成無形無式，故可適合於任何形式，因為它無分門派，截拳道也適用於任何門派。因此，截拳道能採用任何方法，不受拘束；同理，它能善用各種技巧和手段，以達到目的。在這武術中，效率就是一切。

———————◆———————

高境界的鍛煉是趨向簡捷，半吊子會流於花拳繡腿。

———————◆———————

對外在不必要的實際結構去蕪存菁不難，然而，減省內在的，卻是另一回事。

———————◆———————

由西洋拳手、功夫漢、摔跤手、柔道家等的角度觀看一場街頭實戰，你不可能看見整體，當門派沒有干預你時，才能了然一切。屆時你沒有"喜歡"或"不喜歡"，你只是看到你所見，而且是整體而非局部。

我希望武術家能更加注重武術的根本，而非各式各樣繁盛不實的花葉、枝節。

"本來面目"只有在沒有比較時，並與"本來面目"共存，方可達平常心。

———————————●———————————

搏擊並非一些你受到諸如功夫漢、空手道漢、柔道漢或甚麼所制約的指令，而尋找對立門派時，又進入了另一種的制約。

———————————●———————————

一名截拳道習者面對現實，而非具體的招式，其工具是無形之形的工具。

———————————●———————————

"無住"指萬物的終極起源是超越人類的理解，超越時空範疇。因為這樣而超越了所有模式的相對性，它被稱為"無所住"，而這特質是可以應用的。

———————————●———————————

那名無所住的拳手已不再是他自己。他的動作猶如機械人。他已經受到外界影響日常意識而放棄自我，這就是將其無意識深深埋藏。而他迄今為止從未察覺這意識的存在。

———————————●———————————

表達無法以練習招式來達成，而招式其實是表達的一部份。較大的（表達）不能從較小（表達）之中找到，但較小的可以從較大之中發現。擁有"無形"並非意味着沒有"形式"，"無形"是由形式發展而來，"無形"是更高層次的個人表達。

———————————●———————————

欠缺修煉並不是真的指任何一類修煉不存在。它指的是一種非修煉式的修煉。要通過修煉來實踐修煉，就是要以顯意識來進行。即是說，要訓練自己變得果斷有主見。

———————————●———————————

切勿以否定傳統的方法作為簡單回應，也許你會因自創其他模式而使自己身陷其中。

———————————●———————————

身體上的限制導致氣喘如牛、緊繃和喪失柔軟性；智力上的限制導致理想主義、奇異的、缺乏效率和沒法看到真相。

———————————●———————————

許多武術家喜歡"更多"，喜歡"標奇立異"，他們對真理無知，而道是在日常簡單的活動中展現，他們錯過了，因為這就在此地。假如這當中有任何秘密的話，那就是錯過探索。

一名截拳道習者面對現實，而非具體的招式，其工具是無形之形的工具。

第二章

入門

欲突破自己，
必須對自己有深入之覺察。

訓練

訓練是體育運動中最為人忽略的階段之一。一般均將時間過份耗費於動作技巧的演練上，鮮有將之用於發展個人所參與的項目上。訓練並不與外在有關，而是與人的精神和情緒有關。因此，訓練需要好好控制智力與判斷能力當中的細節。

訓練是預備從事激烈的神經及肌肉反應時，一個人心理與生理狀況的適應練習。這包含心智上、力量上乃至於耐力上的鍛煉。它需要技巧的鍛煉。把上述各項組合就能達至和諧。

訓練不僅需要具備使身體強健之知識，也需具備對戕害、損傷身體之知識。不當的訓練會造成傷害。由此看來，訓練不但與防止身體傷害有關，也與身體受傷的急救知識有關。

體適能計劃

（1）交替分腿	（5）高踢腿	（9）轉腰
（2）伏地挺身	（6）深蹲	（10）抬腿
（3）原地跑步	（7）側抬腿	（11）前俯彎腰
（4）肩迴環	（8）仰臥起坐扭身	

訓練並不與外在有關，而是與人的精神和情緒有關。

日常鍛煉的機會

- 當有機會便步行 —— 譬如把座駕停泊在距目的地數條街的遠處。
- 避免乘電梯、升降機；選擇爬樓梯。
- 當你靜坐、站立，或躺臥時，假想敵人向你攻擊，以培養冷靜之警覺性。設想自己該如何防衛及如何反擊。反擊動作越簡單越好。
- 練習在穿衣、穿鞋時用單腳站立，以鍛煉平衡力 —— 當然亦可隨時做此練習。

補充訓練

（1）序列訓練：	序列 1（週一、三、五）	
	1. 跳繩	4. 跳躍運動
	2. 前俯彎腰	5. 蹲坐
	3. 貓式伸展	6. 高踢腿

序列 2（週二、四、六）	
1. 下腹伸展	4. 肩迴環
2. 側抬腿	5. 交替分腿
3. 蹲跳	6. 壓腿

（2）前臂 / 腰：	序列 1（週一、三、五）	
	1. 轉腰	4. 牽拉膝部
	2. 掌心向上捲曲	5. 側彎腰
	3. 羅馬椅	6. 掌心向下捲曲
	序列 2（週二、四、六）	
	1. 抬腿	4. 槓桿旋棒
	2. 後彎	5. 左右交替抬腿
	3. 仰臥起坐扭身	6. 腕輪捲重

（3）力量訓練	1. 上舉等長運動	6. 聳肩
	2. 起舉等長運動	7. 硬舉
	3. 腳尖升體	8. 四分之一蹲
	4. 拉力	9. 蛙踢
	5. 下蹲	

賽前將動作技巧預先演練，可調動神經肌肉的協調系統，適應並熟習動作之確切要領。

熱身

熱身是身體各組織在進行激烈運動前，使身體適應狀況，而產生敏銳生理改變的過程。

———————————————●———————————————

注意： 為使熱身運動獲得最大的效果，熱身準備練習之動作應盡可能與實際所需做的動作相似。

———————————————●———————————————

熱身可減少因肌肉的黏性，以及對動作所產生的阻力。熱身可從兩方面改善動作表現，及避免激烈運動所造成的受傷：

1. 賽前將動作技巧預先演練，可調動神經肌肉的協調系統，適應並熟習動作之確切要領。此外，並可提高肌肉之運動知覺程度。
2. 熱身運動造成體溫升高，促進體內生物化學反應，提供肌肉纖維收縮時所需的能量。體溫升高同時可縮短肌肉鬆弛所需的時間，並減低肌肉僵硬的情況。

通過上述兩個過程，可加強動作之準確度、力度及速度，並增加細胞組織的彈性，減低受傷機會。

拳手不會在小心完成熱身運動前，作出猛烈的腿擊動作。同一道理也適用於身體上任何即將進行激烈運動的肌肉。

———————•———————

種類各異的項目，有不同的熱身時間。芭蕾舞演出前，舞蹈員通常花兩個小時在熱身準備上，開始先做些非常容易、輕柔且幅度小的動作，隨後漸次地增加運動的強度與動作的幅度，直至正式演出前才停止。他們認為，如此才可減少因拉傷肌肉而使演出大失水準的可能。

———————•———————

資深的運動員，常會慢慢地做熱身準備，並有延長熱身時間之傾向。此種情形可能由於實際上的需要，也可能是運動員越年長就越"精明"。

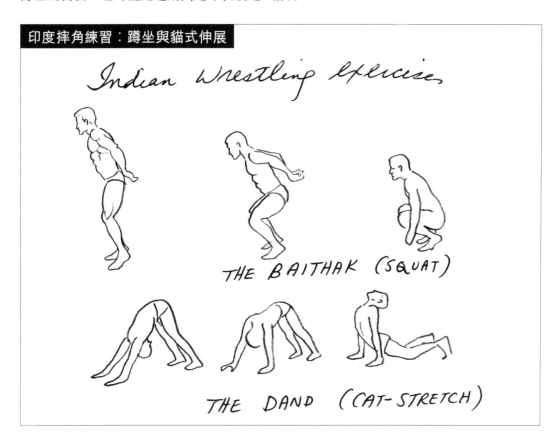

印度摔角練習：蹲坐與貓式伸展

Indian Wrestling Exercise

THE BAITHAK (SQUAT)

THE DAND (CAT-STRETCH)

適當的姿勢，其本質在身體內在組織的有效協調上。

對敵預備姿勢

適當的姿勢，其本質在身體內在組織的有效協調上，這必須經由長時間而有紀律的練習方可達至。

———————•———————

對敵的預備姿勢必須是最能使自己的技術與技巧發揮至極限的姿勢。它必須能使自己完全放鬆，同時使肌肉能緊張，以作出快速的反應。

The On-guard Position

(#) naturalness means (a) easily, and (b) comfortably — all it. muscle can act with the greatest speed and ease

(#) ensures complete muscular freedom

[distinguish between thrilling comfort and personal comfort]

[small phasic bent-knee stance] S P B K S

inclined forward a little

35% 65%

rear heel is cocked — with more weight on it

(a) great sensitivity with awareness

(b) mechanically not hamper

你絕不預設或緊張，但已準備就緒和有靈活性。

正確姿勢有三個功能：

1. 它確保身體與其他部位，處於最有利位置進行下一步動作。
2. 它使人能夠保持一個"撲克身體"，不會暴露自己動作之意圖，正如板起了"撲克臉"，不會洩露玩家的底牌。
3. 它能維持身體適當之緊張度或肌肉的強直程度，對快速的反應與高度的協調能力最有利。

所採取的對敵姿勢，必須能使自己處於極為自然而放鬆的狀態，且在任何時間均可做出流暢的動作。

對敵的準備姿勢最重要是必須使自己處於"最適當的精神狀態"。

The JKD Right Ready Position

springiness and alertness of footwork is the central theme. The left heel is raised and cocked ever ready to pull the trigger and explode into action ⸺ YOUR ARE NEVER SET OR TENSED, BUT READY AND FLEXIBLE

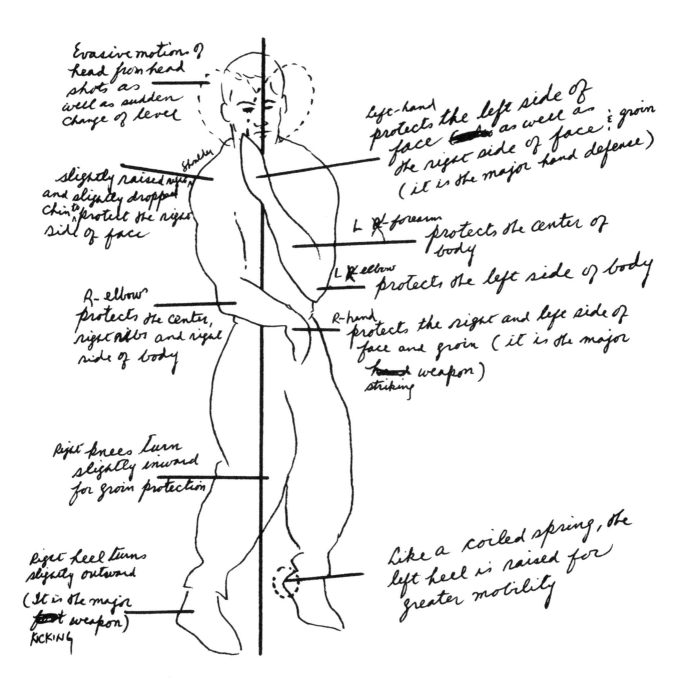

Evasive motion of head from head shots as well as sudden change of level

slightly raised shoulder and slightly dropped chin to protect the right side of face

R-elbow protects the center, right ribs and right side of body

Right knees turn slightly inward for groin protection

right heel turns slightly outward (It is the major foot weapon) KICKING

left-hand protects the left side of face (too as well as the right side of face & groin) (it is the major hand defense)

L R-forearm protects the center of body

L R-elbow protects the left side of body

R-hand protects the right and left side of face and groin (it is the major hand striking weapon)

Like a coiled spring, the left heel is raised for greater mobility

The JKD Left Ready Position

(Springiness and alertness of footwork is the key theme. The right heel is raised and cocked ever ready to pull the trigger into action — YOU ARE NEVER SET OR TENSED, BUT READY AND FLEXIBLE

反方向預備位置

Evasive motions of head from head shot — as well as sudden change of level

R-hand protects the right side and left side of face and groin (It is the major hand defense)

slightly raised, left shoulder and slightly dropped chin to protect the left side of face

R-forearm protects the center of body

R-elbow protects the right side of body

Left elbows protects the center, left ribs and left side of body

Left hand protects the left and right side of face and groin (It is the major striking weapon)

left knee turn slightly inward for groin protection

Like a coiled spring, the right heel is raised for greater mobility

left heel turns slightly outward (It is the major kicking weapon)

頭部

在西洋拳擊，頭部被視為身軀的一部份，通常並不單獨做動作。在近戰時，頭部必須垂直，下頷尖必須貼靠肩窩鎖骨處，面頰貼近前肩內側。但並非讓面頰向下靠近肩膀，或肩膀向上貼近面頰。它們是在半途交會。肩應該微向上抬一至兩吋，而面頰則稍向下傾一至兩吋。

除非是在極端防衛姿態時把頭向後傾，否則下頷尖並不直伸出貼緊在前肩上。因為此動作將會使頸部處於極不自然的姿勢，並減低對肌肉的支持作用，全身的姿勢亦因此受破壞。此外，也可能因而使前肩與手臂過於緊張，減低動作的靈活性並造成疲勞。

一旦下頷下落並貼緊鎖骨，則肌肉與骨骼當可處於最佳排列姿態，而且只有頭部呈現在對手之前，令自己的下頷幾無被對手擊中之機會。

前臂與前手

肩部寬鬆，手輕微放低一些，放鬆並隨時準備攻擊。整個手臂與肩膀必須寬鬆及放鬆，使拳手可以更快進攻或抽擊，一如刺出短劍一樣。手的位置需頻頻改變，由較低之掛捶位置一直至肩膀的高度，並可越過前手肩部的外門，肘部需下沉。前手需保持不停的微小晃動，使出拳更容易。

前手需保持不停的微小晃動，使出拳更容易。

偏向於採用下路位置而不伸出前手，原因是大多數人對下盤的防禦較弱。同樣，因為不伸出前手，導致很多準備動作都沒效用。（頭部因為敏感距離的增加而成為了移動的靶子。）所以，如果對手的防衛是建基於這些預備的動作，他的活動會受到嚴重限制，他也在某程度上被你控制。

伸手過長的防禦，無論在攻擊或防守上都會造成致命的弱點。

攻擊時：

1. 必須把手臂拉後，因此洩露意圖（跟螺旋彈簧不同）。
2. 需要準備動作來發鈎拳。

防守時：

1. 暴露身體前方。
2. 易為對手悉破你手部的位置，並可控制大局。
3. 手伸過遠，導致動作不靈活。

因此，採用建議的對敵預備姿勢，保持你前鋒手的潛在攻擊範圍。

後臂與後手

後手肘下沉，置於肋之前方。後手的前臂護住太陽神經叢。後手掌心打開，朝向敵人，置於對手與自己的後肩之間，並與前肩成一直線。後手亦可稍微貼近身體。手臂必須放鬆、自然，隨時準備攻擊或防守。可以用單手或雙手進行圓弧形的"搖晃"動作。重要的是，保持雙手的活動，但又能保護好自己。

軀幹

軀幹的姿勢主要由前腳與前腿的姿勢來決定。如果前腳與前腿的姿勢正確，軀幹自然而然地便會處於適當的位置。重要的一點是，軀幹與前腿應該成一直線。當前腳與前腿轉向內圍時，身體亦轉至相同方向，使自己暴露於對手的目標減至最小。但當前腳與前腿轉向外圍，身體會朝向對手，暴露於對手的目標便會增大。就防守的目的而言，暴露的目標越小越好，反之則較易遭受對手的攻擊。

馬步

半屈蹲的姿勢可謂最佳的搏擊姿勢，因為身體的支撐情況時刻良好，維持安適而平衡的態勢，毋須準備動作即可發動攻擊、反擊，或防守。此種馬步可稱之為"微曲膝馬步"。

重要的一點是，軀幹與前腿應該成一直線。

微細：指的是姿勢適當，步伐也不過寬或過窄。換步時用小而快的移步以爭取速度，並控制良好的平衡姿勢以縮短與對手的距離，而又不會被對手掌握時間。

階段：此姿勢是攻擊或防守循環中的一個階段，它非靜止或固定，而是經常改變的。

曲膝：確保預備可以隨時起動。

曲着膝、俯屈着身軀、重心稍微向前，而手臂也稍為彎曲着的模式，是許多體育運動"準備姿勢"的特色。

無論何時，前腳均需保持微微貼着地面，觸地越輕越好。若重心過份置於前腳，則在發動攻擊前，必須先把重心移至後腳。此動作引致遲緩，又警示對手。

基本走位就是基礎。

基本建議：

1. 動作精簡，但能有效結合心靈與身體。
2. 姿勢安適、舒服，並能使身體適當保持良好的"精神面貌"。
3. 簡捷，動作沒有瑕疵。是中性的，沒有固守方向和着力。

走位建議：

1. 活動的狀態而不是一個靜止的姿勢、一個"既定"的形式或態度。
2. 重新走位，尤其採用微細階段的馬步，進一步瓦解對手持續的警覺性。
3. 適應對手的警覺性。

———————————◆———————————

步法移動的彈性與警覺性是關鍵所在。後腳跟提起及翹起，以備隨時扳機起動。你絕不預設或緊張，但已準備就緒和有靈活性。

———————————◆———————————

截拳道的主要目的是腿擊、拳擊與身體力量的運用。因此，採用的對敵預備姿勢是要最能發揮各項。

———————————◆———————————

欲使拳擊或腿擊更有效，需要經常不斷地將重心由一條腿移換至另一條腿。這意味着身體平衡的完美掌握。平衡是對敵預備姿勢最重要的考慮因素。

———————————◆———————————

自然意味着輕鬆與舒適，使全身肌肉可以最快捷和最輕易地做出動作。輕鬆站着，避免緊張及肌肉收縮。嘗試區別演練時的舒適與個人的舒適有何不同。因此，你會在攻防兩者，都能更快、更準和更勁。

———————————◆———————————

你的背部、手肘、前臂、拳頭及前額，在對敵時的姿勢要看起來像貓，弓着背，隨時準備發動，唯你是處於放鬆狀態。你的對手沒有多少可攻擊的目標。你的下頜貼近兩肩之間。你的手肘保護身體之兩側。你稍微收緊自己的中路。對敵預備姿勢是最安全的姿勢。

———————————◆———————————

平衡是對敵預備姿勢最重要的考慮因素。

因此：

1. 運用工具時需注意盡量避免偏離對敵預備姿勢。
2. 練習由中性的對敵姿勢突然發招，並立刻回復原來姿勢，動作需連貫流暢。
3. 經常練習運用所有的工具，由對敵姿勢直接發招，並以最快速度回復原來姿勢。逐步縮減出招與收式的時間。輕鬆、快捷、重新發動。

———————————◆———————————

最重要的是，切勿劃地自限。

漸進式武器圖解

由於前手與前腳的有利位置,它們通常組成了八成的拳腳攻勢。(在未發招前,兩者已達攻擊距離的一半)。前手與前腳必須能快速而有力地單獨或在組合中攻擊對手是重要的。此外,他們亦需要準確的後手與後腿來支援。

The Right lead stance

*Like the Cobra, you remain
coiled in a ~~relax~~ loose but compact
position, and you strike should
be felt before it is seen*

右前鋒椿					
1	2	3	4	5	6

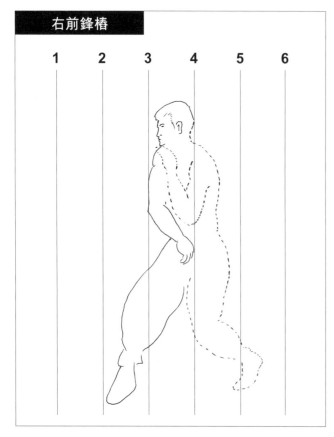

右前鋒攻擊武器						
1	2	3	4	5	6	7

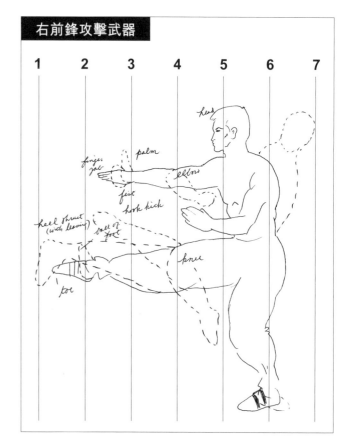

左前鋒樁

| 1 | 2 | 3 | 4 | 5 | 6 |

左前鋒攻擊武器

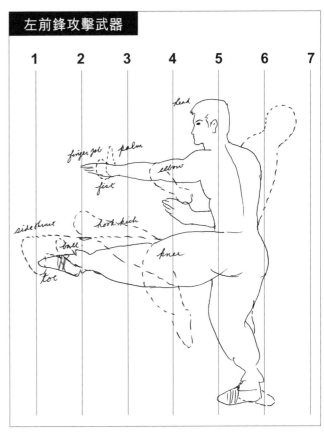

| 1 | 2 | 3 | 4 | 5 | 6 | 7 |

八個基本防守姿勢（左及右前鋒樁）

像眼鏡蛇，你得保持放鬆地蜷縮，恰到好處的姿勢，而你的攻擊必須在被看到前已擊中對手。

一右擺樁左右手消勢全圖一

一左擺樁左右手消勢全圖一

右擺橋式二左手消

右擺橋左右消手全圖

某些目標範圍

The Striking Of The Head :--

頭部打法:~

詠春派先師秘傳總訣

　　師曰生死費害訣須知春夏秋冬四季分十二叶反方可以斷生死若不大傷心之事不可行之倘出外往別方典因路途險阻偏遇惡人此手自不可忌為非惡人何必傷人之命也　此手出在三尖何為三尖虎尖掌尖肩尖定費子午分明百發百中覺徒單習此手為須傳師口訣分明勞力工夫百中難曉但使手須善而用之若强方不能成功矣出手法雖要虎尖掌尖諸肩尖諸掌尖切不可亂傷人命若亂傷人命是志先師付託之書沒有良心也此書不可亂傳方義方信之人禁記＊＊師有詩四句云江湖一点訣莫时親明說若讨方義就七呎皆流血人有十八穴五十四小穴天地八和四大穴乃傷人之命也何為小穴手足四肢是乃内外骨節共成七十二穴葉有七十二方單習練成葉可以治之若出外往別處非知心者不可亂言戲語怕人啫算為人四海見爭奠珠為師者禁記禁記~

太極門之八死穴:----

(1) 曰天項　　　　(5) 曰兩肋乳
(2) 曰兩耳　　　　(6) 曰前陰
(3) 曰咽喉　　　　(7) 曰兩腎
(4) 曰中脘　　　　(8) 曰尾閭

螳螂派　八打与八不打

八不打 (死穴):-----

(1) 太陽為首　　　(5) 海底撩陰
(2) 正中鎖喉　　　(6) 兩腎叶心
(3) 中心兩壁　　　(7) 尾閭風府
(4) 兩肋太極　　　(8) 兩耳扇風

八打:-----

(1) 眉頭双睛　　　(5) 脅内肺腑
(2) 唇上人中　　　(6) 撩陰高骨
(3) 穿腮耳門　　　(7) 鶴膝虎頭
(4) 背後骨縫　　　(8) 破骨千斤

少林詠春派点脉四季圖表：～

少林派三十六要穴節錄：～

(1) 太陽穴
(2) 耳窪穴
(3) 牙腮穴
(4) 咽喉穴
(5) 玄機穴
(6) 所台穴
(7) 期門穴
(8) 華門穴
(9) 心坎穴
(10) 下陰穴
(11) 太冲穴
(12) 湧泉穴

(13) 腕脉穴
(14) 曲池穴
(15) 肩井穴
(16) 肩髃穴
(17) 白穴
(18) 天窗穴
(19) 天柱穴
(20) 啞門穴
(21) 巨骨穴
(22) 鳳眼穴
(23) 入洞穴
(24) 背樑穴

(25) 鳳尾穴
(26) 精促穴
(27) 笑腰穴
(28) 尾龍穴
(29) 脊心穴
(30) 陽池穴
(31) 陽壑穴
(32) 中靈穴
(33) 築谷穴
(34) 珠口穴
(35) 虎穴
(36) 百會

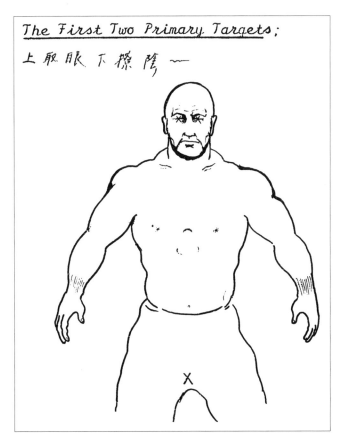

The First Two Primary Targets:

上取眼下操陰～

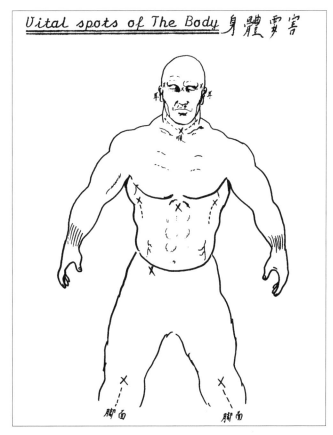

Vital spots of The Body 身體要害

脚面　　脚面

第三章

素質

這不是與日俱增，而是與日遞減
—— 砍掉那不必要的元素！

協調

協調是學習任何運動或體育項目技巧，所有手段中其中一個的重要因素；協調是使一個人能統合所有機能與能力，有效地做出動作的質素。

在動作產生之前，關節之間兩端的肌肉張力必會發生變化以使其移動。所有運動表現的速度、耐力、力量、靈活性和準確性的其中一個決定性因素，是肌肉整體有效的協調。

在進行靜態或緩慢阻力的活動，例如倒立或槓鈴負重，關節兩端的肌肉強力地固定身體在理想位置。當快速運動發生時，如在跑步或投擲時，靠近關節的肌肉會縮短而另一邊的肌肉會拉長，以完成動作。兩旁的肌肉仍是緊張的，只是在拉長的一邊，其張力相對較小。

任何拉長肌肉的過度緊張都會產生制動，從而減慢和削弱作用。這種互相抵銷的緊張會加劇肌肉活動的體力消耗，造成過早出現疲勞。當新任務需要以不同強度、速度、重複或持續時間的負荷，必須有全新模式的"神經生理調節"的能力。因此，在新動作出現的疲勞，不單只由於動用不同的肌肉，也是因為不適當協調所產生的制動造成。

優秀運動家的特點，是在做最費勁的動作時，也是極為輕鬆自然的。新手的特點是過度緊張、多餘的動作和浪費體力。那些罕見的"天生運動家"，似乎與生俱來就有掌握任何運動的天賦，無論其經驗多寡，都能做得輕鬆自然。輕鬆自然是一種減少互相抵銷緊張的能力。有些運動員擁有比較多天賦，但也可以通過各種訓練而有所改善。

一名動作笨拙的拳手，不能適切地找到有利的距離，常常被對手搶佔先機，也不能看透對手，且經常在攻擊前把自己的意圖洩露給對手知道，這主要由於他無法有效協調身體。一位動作協調極好的拳手，做任何動作都是流暢和優美的。他似乎以最少的動作進出距離而獲得最大的擾敵效果。因為他的動作充滿節奏感，而且對時機的把握卓越。他們往往與對手建立互補的節奏，因為他能完美地控制自己的肌肉，所以能為自己的優勢而破壞節奏。他似乎能洞悉對手的意圖，因為他通常採取主動，並在很大程度上，迫使對手反應。最重要的是，他讓自己的動作有目的，而不是對希望抱有懷疑，因為他對自己充滿信心。

肌肉一般並無自我引導的能力，唯有可以控制它們動作的方式，而我們表現是否有效率，一切唯靠神經系統對肌肉的支配。因此，倘若神經系統發出的脈衝不當，以致脈衝被傳遞至錯誤的肌肉，或脈衝傳遞得過早或太遲，甚而脈衝的順序不當或強度不夠，動作都無法做到完美。

優秀運動家的特點，是在做最費勁的動作時，也是極為輕鬆自然的。

完美的動作，意味着神經被訓練到能將脈衝傳到某組肌肉，以使肌肉瞬間準確無誤地收縮。與此同時，傳到拮抗肌的脈衝會被截斷，讓這些肌肉可得到放鬆。正確的脈衝協調會提供恰如其分的精確強度，及當不需時剎那間就能停止。

———————————

因此，學習協調與訓練神經系統有關，而非關肌肉訓練的問題。由全無協調的肌肉運動，進展至完美無缺的運動技巧，是神經系統建立聯繫的一個過程。心理學家與生物學家指出，神經系統內數以十億計的神經細胞，彼此之間並不直接相連，但是每一神經細胞的纖維與另一神經細胞的纖維，以非常接近的距離相互緊密纏繞着，使脈衝可以通過傳導從一個感應至其他細胞的過程。而脈衝從一個神經細胞經過另一個神經細胞之間的一相接點，稱為"突觸"。突觸原理説明了為甚麼一個在看到來球時動作表現得完全不協調的嬰兒，長大後可成為大聯盟球手。

———————————

學習協調與訓練神經系統有關，而非關肌肉訓練的問題。

技巧的訓練（協調）純粹是透過反覆練習（精確訓練）使神經系統建立正確的連結罷了。每一次練習，都能強化其中的連結，使下一次的練習更容易、更實在。同樣的，疏於練習，則減弱之前已建立的連結，使動作表現困難、更不穩定（經常練習）。因此，唯有腳踏實地去練習想要的技巧，我們才會學懂該技巧。我們唯有靠實幹或反應來學習。當學習形成路徑時，確保動作是最經濟和最有效地利用體力和動力。

———————————

要成為冠軍，需要一個作戰狀態，使最乏味的訓練環節化成樂趣。一個人對回應刺激越有準備，他越能在回應中找到滿足感；而越是沒有準備，他越會因為被迫去回應而倍感煩惱。

———————————

> **注意**
>
> 當你疲憊不堪時，切忌練習細緻的動作技巧，以免你開始用總體動作代替細緻動作，及以概括努力代替具體努力。記住，錯誤的動作會橫生枝節，阻礙運動員的進度。因此，運動員只可在精力充沛時方可練習細緻的技巧。而在疲倦時，只適宜練習那些以耐力為主的身體鍛煉。

精確

動作的精確即意味着準確無誤，通常是指力量準確地投放的意思。

———————————

精確是由控制身體動作而來。這些動作需以最少的強度和力度，而仍能達到預期效果。無論初學者或資深拳手，精確只能通過一定數量的練習和訓練，方可獲得。

在嘗試以強勁和快速地使用技術前，最佳獲得技術的策略是，先迅速地學習動作的正確性與精確性。

———————————————●———————————————

鏡子無疑是獲得精確性的輔助工具，藉此經常檢視姿勢、手部的位置與技術動作。

力量

要達到準確，擊打與摔投的技巧必須建基於穩固的身體，方能令執行動作時有足夠力量維持平衡。

———————————————●———————————————

要適當地結合動力與物理優勢，神經脈衝會傳至運動肌肉，在適當的時間帶動足夠數量的神經纖維，而傳送到拮抗肌的神經脈衝會減少，以減低阻力 —— 此等動作會增加效率，並使力量發揮致極。

———————————————●———————————————

當開始練習新的動作時，運動員常有肌肉過度用力的趨向。這是反射神經肌肉協調系統缺乏的"知識"。

———————————————●———————————————

一個充滿力量的運動員，未必十分強壯，但卻可能是個發勁極快的人。由於勁力等於力量乘以速度，假如一個運動員懂得加快動作，即使由肌肉收縮所引致的拉力保持不變，他的勁力也會增加。因此，即使一個瘦小的人，如果發招的速度夠快，仍能比身材健碩但動作遲緩的人有差不多的力度及效果。

練習耐力的最佳形式，是對該項目的預演。

———————————————●———————————————

運動員透過重量訓練增強肌肉的同時，要確保有充足的速度和柔軟度。結合足夠的速度、柔軟度及耐力和高水平的強度，在大多數運動中都可邁向卓越。在搏擊時，缺乏上述的必備素質，即使是強壯的人，亦會猶如大笨牛費力而無效地追逐着鬥牛勇士，或一輛低檔大型貨車追趕着一隻兔子一樣。

耐力

耐力的養成必須經由艱苦而持久的練習，達到超乎一般"穩定"生理狀態的水平，而且需達至接近虛脫才行。此外，也應產生呼吸及肌肉上的壓力。

最佳的耐力形式
練習是事件的預演。當然，跑步及擊影練習都是必須的耐力輔助練習，但你應以不規則的節奏，不規則神經生理調整來做。

大多數的運動初學者總不願意刻己苦練。他們應該艱苦地鍛煉，然後充份休息，休息為了要付出更大的努力。由許多短促、快捷運動組成的長時間訓練，穿插着柔和的活動，似乎是最好的耐力訓練程序。

為超耐力運動而設的四個假設：

1. 可以通過一系列連續不斷的輪流衝刺跑，配以慢跑訓練來培養耐力。
2. 其中一項耐力訓練是明確地以特定速度練習。
3. 極限的耐力訓練，應該包括比一般的更大量和更長時間之練習。（這種"斯巴達式"的訓練是為冠軍而設的。）
4. 做出不同動作時偶爾改變配速，某程度上可用到不同的肌肉纖維。

建立耐力的訓練應該循序漸進，和謹慎地增量。六週的鍛煉時間，對要求相當耐力的運動來說，可說是微不足道，而且僅僅是入門要求罷了。要達至顛峰狀態，將需要經年的訓練。

假如停止練習，耐力會消失得非常之快。

假如停止練習，耐力會消失得非常之快。

平衡

平衡對於拳手的姿勢與馬步來說，是最重要的因素。無法時刻保持平衡，他永不能奏效。

平衡須由身體的正確排列來達成。兩腳、兩腿、軀幹與頭部在建立及維持良好平衡姿勢上皆是十分重要的。它們也是身體力量的傳導工具。保持雙腳間正確的對應關係，以及雙腳與身體的對應關係，以助全身達至正確的排列。

倘馬步步幅過寬，當會影響到身體正確的排列，破壞平衡之目的，雖然可取得一致性，使力量增加，卻犧牲了速度與動作的效率。相反若步幅過窄，會因基礎不穩而令人失去平衡。速度雖可加快，卻犧牲了力量與平衡。

欲於適當的馬步維持正確的平衡，秘訣在於經常保持雙腳直接位於身體之下，雙腳的距離要適中。雙腳的重量要不是平均地落在雙腳上，就是（如西洋拳擊）稍微偏於前腿。前腿稍直，膝部自然放鬆，不要鎖緊。身體前面、前腳跟至肩膀的前端需形成一條直線。此種姿勢可使身體做出放鬆、快捷、平衡且自然的動作，更有物理上的優勢，讓身體能發出巨大的力量。

在一般的體育競技中，準備的動作常包括身體"蜷曲"或是半蹲的姿勢，重心降低及稍向前。由於前膝蓋彎曲，身體重心亦稍微前傾。為了反應更敏捷，即使在膝部彎曲後，前腳跟通常亦只微微觸地。此種微微觸地的動作可增加平衡力並減低身體緊張程度。

————————•————————

雙腳必須經常保持一步的自然距離。如此步子當可站得穩，而不致只站於一點之上。

————————•————————

雙腳切勿交叉，以防被對手推倒而失去平衡，或因不良步法而被撞跌。

————————•————————

姿勢習慣：

1. 降低身體的重心。
2. 保持底部側闊。
3. 身體重心落在腳前掌上。
4. 膝部罕有伸直的情況，即使在跑步時。
5. 快速而細膩的重心轉移，是一些需要進行快速或經常轉變方向的運動員在比賽中常有的獨特習慣。

————————•————————

這些姿勢習慣是準備動作或靜止姿勢時的特質。運動員在做動作前，或在完成動作之後均會回復這些靜止或階段性機動習慣，以為下一個動作做預備。當需要做突然的動作時，一名優秀的運動員罕有膝部或其他關節僵直的情況發生。有一句眾所周知的名言，可以用來形容這種屈膝的跑動預備："一名優秀的運動員跑動時彷彿他的褲子需要熨平一下。"

————————•————————

平衡包含了對身體重心的控制，加上身體傾斜而失去平衡時，對身體以至引力的控制與運用的能力，以使動作更輕鬆容易。是故，平衡可謂是將一個人的重心拋離支持的基礎，然後再尋索重心，並讓它不能逃出你控制範圍之內的一種能力。

在一般的體育競技中，準備的動作常包括身體"蜷曲"或是半蹲的姿勢，重心降低及稍向前。

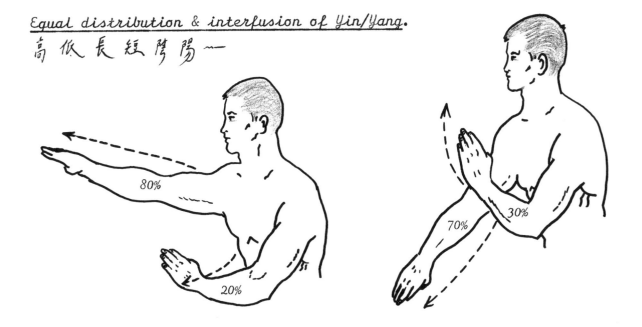

Equal distribution & interfusion of Yin/Yang.

高低長短陰陽一

與躍步或交叉步相反，碎步或滑步是維持身體重心的良好手段。當需要迅速移動時，一個好手通常能採用盡量小的步伐，以維持身體的重心。

在預備姿勢時，身體傾斜可以用伸延的手臂、腳或兩者來糾正。

應該在動作中尋求良好平衡，而非在靜止之時。

一名拳手的重心，經常需因應自己及對手的動作而不停改變。

一記拳擊或腿擊落空意味着你短暫失去平衡。這就是為何以逸待勞的反擊者經常有優勢，但攻擊者若採取微曲膝馬步之對敵預備姿勢迎敵會較安全。練習向失卻平衡的對手反擊，尤其是對手屬於立技的類型。

必須時刻保持身體平衡，故此拳手不會失去對中線的控制。

1. 在攻擊時，重心應該不動聲色地前移，讓後腿和腳自由地做出最短、最快、最爆炸性的箭步。
2. 在閃躲時，身體重心必須稍移向後腳，使雙方距離增加，並容許自己有較多時間來準備格擋與還擊的動作。

應該在動作中尋求良好平衡，而非在靜止之時。

經常保持平衡，以備再次發出腿擊或拳擊。注意切勿委身過多。

輔助訓練

在連續攻擊、後退或反擊時，體會一下雙腳之間及與身體之間的適當關係。注意在各種拳腳攻擊下的姿勢變換。

體會自己在平衡馬步時的感覺。若有需要的話，你應能在步行的速度下做出所有動作。體會自己在平衡與不平衡姿態時的分別。向前、向後移並向兩側移步。協調拳與腳的攻擊；確保出招夠快、夠勁，而最重要是，保持身體平衡或快速回復平衡馬步。

跳繩可說是鍛煉身體平衡感覺的最佳方法之一，但這絕非任意的亂跳一通。首先，以單腳跳，把另一腳置身前；然後再換腳跳。然後，再輪流左右交替跳（並非如想像中容易）並把速度逐步增加至你的極限。每次跳繩維持三分鐘（一回合的時間），然後休息一分鐘，再繼續跳三分鐘。以不同的跳繩方式練習三個回合，當是一個極佳鍛煉的開始。

身體感覺

身體感覺意味身心的和諧互動，兩者是密不可分的。

身體感覺意味身心的和諧互動，兩者是密不可分的。

攻擊時的身體感覺

身體上：

1. 細想在攻擊前、攻擊進行時與攻擊後的平衡情況。
2. 細想在攻擊前、攻擊進行時與攻擊後的嚴密防守。
3. 學習切入對手活動中的工具，並限制他的活動範圍。
4. 細想活力。

精神上：

1. 培養擊中目標的"慾望"。
2. 重回自己的機警和覺察，作出剎那的防守或反擊。
3. 時刻保持中性警惕，隨時留意對手的舉動，作出適當回應。
4. 學習對移動目標作連貫性的破壞（放鬆、快速、堅實、輕鬆）。

防守時身體的感覺

1. 研究對手的發招方式 —— 是否有跡可尋。
2. 學習掌握對手第二、第三個動作的時間性 —— 了解他的風格和簡單攻擊落空後的修正方法。
3. 了解對手無助的一刻。
4. 利用一個共同的傾向,以強弩之末的工具"觸及"對方,獲取優勢。
5. 誘使對手失去平衡,進入易受傷害的氛圍,而自己猶能維持平衡。
6. 向後移動時嘗試所有可能性(側踏步、繞步等),同時也能表現有效性。完成拳腿攻擊後要保持平衡。
7. 在適當的時機,瞬發攻擊依靠:

	(a) 正確的自我同步性
瞬發攻擊三合一:	(b) 正確的距離
	(c) 正確的時機

優良的表現形式

優良的表現形式是最有效的方式,是以最少的動作和體力,來完成任務。

優良的表現形式是最有效的方式,是以最少的動作和體力,來完成任務。

⸱

用最少的能量消耗來獲致最大效果,保留體力,消除不必要的動作和肌肉收縮,避免無謂的疲勞。

⸱

神經肌肉技能的培養:

1. 第一步是獲得放鬆的感覺。
2. 第二步是練習,直到這種感覺可以隨個人意志而產生。
3. 第三步是能在神經緊張的情況下,猶能自發地產生放鬆的感覺。

⸱

感覺肌肉收縮和放鬆的能力,知道肌肉正在做甚麼的能力,稱為"動覺感知"。動覺感知是通過有意識地將身體及其他部位置於特定姿勢,並體會箇中的感覺。這種平衡或不平衡、優雅和笨拙的感覺,均可作為身體動作時的恆常指標。

⸱

動覺感知應該發展至身體感到不適的程度,除非每個動作都最省力而能產生最大的效果。
(同樣適用於姿勢)

Stage I - THE TEACHING OF RIGHT FORM

STAGE II - BUILDING UP PRECISION, RHYTHM, SYNCHRONIZA-TION WHILE AUGMENTING SPEED PROGRESSIVELY.

本人的 -application of technique with full co-ordination and increasing speed — at various distances — Precision in all.

STAGE III - TIMING AND THE ABILITY TO SEIZE AN OPPORTUNITY WHEN OFFERED

和对方 under fighting condition — regulate cadence and distance to attack when opening is offered (教师只擋)

STAGE IV - APPLICATION under FIGHTING CONDITION —

從距离 — instructor attempting to provoke error by watching over TIMING & DISTANCE.

右直冲，左直冲，鏟捶，鈎捶，掛捶，
(角捶)

右直冲一①出範圍，②當攻击无遮手(以後)③連击手
④低式直冲俄⑤遇空(收手变手)

左直中一①slip右打 ②遇收手打 ③合拍左冲(Rib) ④散右擋 ⑤遇散左去上左李左拳

鏟捶一①散冲前左右冲，②散左指代手或取我手 ③fint low 鏟

放鬆是一種身體狀態，卻是由心智狀態所控制。它透過有意識的努力控制思想及行動模式來獲得。這需要感知、練習與意願來"鍛煉心智"以形成新的思考習慣，以及使身體形成"新的行動習慣"。

放鬆牽涉到肌肉組織的緊張程度。就運動的法則來看，運動肌肉的緊張程度必須不超過所想做動作之所需緊張程度，而拮抗肌產生的緊張程度也越低越好，並猶能維持必要的約束控制。而肌肉的特性是必須經常維持某種程度輕微的緊張。但是一旦肌肉開始過度"收緊"，便會有礙速度與技巧。主要的困難點在於拮抗肌的過度緊張。運動肌肉的緊張程度越小代表所耗費的能量越少。緊張的拮抗肌會消耗體力且導致肌肉僵硬，及／或妨礙動作順利完成。一個協調良好、優美且有效的動作，其對應的拮抗肌必須能自然、容易地放鬆或伸長。

運動時的放鬆要靠培養心智上的平衡與情緒的控制來達成。放鬆的好手能有建設性地使用身心力量，並在它未能有助解決問題時將其轉化，反之，則會自由運用。這並不意味着他散漫、動作遲緩，或思想遲鈍。亦不等於輕忽大意或漠不關心。理想的放鬆是肌肉放鬆，而不是心態或注意力。

健全技巧的表現形式所節省的體力，可有利於持久戰，或更有力量表達技巧。

健全技巧的表現形式所節省的體力，可有利於持久戰，或更有力量將技巧表現出來。

資深的運動員大都認為良好的表現形式可以保存體力，而偉大的運動員，往往透過額外的技巧令每個動作更有效，從而節省體力 —— 他減省了無謂且不必要的動作，在每個動作上，他經鍛煉的身體所用的體力也較少。

經常以良好的表現形式來訓練，學會輕鬆且順暢地做動作。你可以先練習擊影來使肌肉放鬆。最初專注於正確的表現形式；之後，再加一把勁。

掌握良好的基本動作並逐步的應用它，是成為偉大拳手的秘訣。

在大多數情況下，每項招式演練的相同策略是，必須能同時在身體的另一邊演練，以維持良好平衡的效率，但建立表現形式的最重要一點，是確保不會違反任何基本的、力學的原理。

動作的經濟性

做每一件事都有其最佳的方法。以下是一些已證實可改善表現的原則：

1. 應該使用動量來克服阻力。

2. 假如動量必須被肌肉力量克服，它應被減少到最低程度。

3. 連續的弧線動作，比牽涉突然而急遽轉變方向的直線動作更為省力。

4. 假如發動的肌肉並未受到對抗，身體的動作便能比在受限制或受控制的情況更敏捷、更輕鬆，和更準確。

5. 鍛煉時跟從輕鬆且自然的節奏，能令表現更流暢和自然。

6. 做動作時，應戒除遲疑，或暫時及經常的微細停頓。

———————————●———————————

可以改變自己的風格來適應不同的狀況，但切記並非改變你的基本表現形式。所謂改變風格，是指轉變你的攻擊計劃。

———————————●———————————

良好的表現形式，是一種特定的技術，它能夠使人在行動中獲得最大效果。

———————————●———————————

平衡，亦對良好的表現形式至關重要。無論你是發出一記拳擊或是腿擊，你都會後繼乏力，除非你的平衡和完美時機給予你足夠的利益。

———————————●———————————

最重要記住以下一點：若你過於緊張，便會失去適應性和對時機的掌握，此兩者對成功的拳手尤其重要。因此，刻意每天練習節省神經肌肉的感知運動，並時刻保持放鬆。

良好的表現形式，是一種特定的技術，它能夠使人在行動中獲得最大效果。

視覺意識

學習以快速視覺識別是一個入門基礎。你的訓練應該包括每日以短暫的、集中的速視（覺察力訓練）。

———————————●———————————

高水平的感知速度是學習的產物，非與生俱來的。

———————————●———————————

一名反應較慢或動作較遲緩的小子，只要視覺敏銳亦可彌補不足。

———————————●———————————

視覺的敏銳程度受着觀察者注意力的分佈情況影響 —— 注視的目標越少，動作越敏捷。當自己所欲注視辨認的線索是屬於多個之一，而每一個線索又需要不同的知覺反應，則所需的時間便會增加。選擇性反應比簡單反應需要更長的時間。這是工具的基本訓練，以從事神經生理調整以達至本能的經濟性。最精簡的本能動作，可謂最快速且最準確的動作。

由意志到反射性控制的程序是，運動員從微小細節的感知轉移到較大部份（無意識的表現），最後到整個行動，沒有概念賦予任何單一部份。

———————

覆蓋範圍較廣闊的擴散性注意力習慣，有助進攻者更快留意對手的破綻所在。

———————

欲達到快速的感知，注意力必須以最高的焦點放在被感知的目標上（即是：以"準備"對應缺乏"準備"，藉以得到制敵機先的優勢。）

———————

由實驗得知，運動員回應在近距離發出的聽覺提示，比回應視覺提示來得快些。盡可能一併利用聽覺與視覺提示。但是要謹記，把注意力集中在總體動作，比集中於聽取及看到提示能令行動更敏捷。

———————

訓練自己減省不必要的選擇性反應（自然地減少自己的），同時卻讓你的對手做出各種可能的回應。

———————

一名好手，經常嘗試使其對手進入遲緩、選擇性反應的情況中。

———————

高水平的感知速度是學習的產物，非與生俱來的。

分散對手注意力的策略（假動作、虛招），是運動員引導對手注意力的手段，使他決定根據提示而行動時猶疑。當然，如果對手能夠被誘導在合適的方向做出初步行動，你會得到額外的優勢。

———————

一名只能於身體的單側拳擊或腿擊的攻擊者，讓防守者可減少注意的範圍，從而增加反應速度。

———————

一個人對突然朝其眼睛而來的動作必然會本能地眨眼。這些本能眨眼動作在練習或對敵時必須受到控制，假如你被發現受恐嚇就會閉上眼，會引發對手利用你的瞬間視盲，作出拳腳攻擊。

———————

中央視線意謂眼神及注意力均只能專注在一點上。周邊視線則指眼神雖注視在一點，注意力仍能專注於較大場域。中央視線可以想像為較敏銳且清晰，而周邊視線則較為分散，所見範圍較廣。

———————

在搏擊時，學員必須學習擴展其注意力，充份利用他的周邊視線覆蓋整個範圍。

視線場域會因距離遠而擴大，越近越狹窄。還有，一般而言，注視敵方步法較手法容易，因為腳部的動作相比快捷的手部，動作來得緩慢。

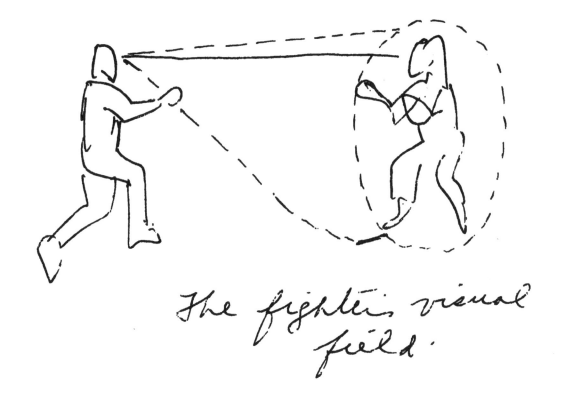

The fighter's visual field.

一名好手，經常嘗試使其對手進入遲緩、選擇性反應的情況中。

速度

速度的種類：

1. **知覺速度**：目光銳利，快速找到對手破綻並挫其銳氣，擾亂他並使他慢下來。
2. **心智速度**：敏捷思考決定正確行動，阻截和反擊對手。
3. **起動速度**：由正確的姿態與正確的態度，簡潔地開始。
4. **動作速度**：快速的動作使既定的招式產生效果，這包括實際肌肉收縮的速度。
5. **換招速度**：在中途改變方向的能力，這包括平衡和慣性的控制。（採用細小及局部的屈膝馬步。）

提升速度的理想特性：

1. 流暢性
2. 彈力、柔韌性、彈性
3. 能抵抗疲勞（即耐力與體適能）
4. 身體和精神的警覺性
5. 想像力與預測力

練習增加雙手與步法的技巧和靈活性，是拳手不可或缺的基礎。許多拳手根本不知道真正的速度，取決於動作的經濟性（即良好的表現形式和良好的協調）。因此，經常作機械化的演練（訓練該活動）是有必要的。此外，一定數量的情感刺激是有所幫助的。

擊影是一個良好的敏捷訓練，同時也是建立速度的方法。把心神貫注於所做的訓練上！如果你有的話，想像你最頑強的敵人，正在你面前，並且悉力以赴。盡量運用你的想像力；嘗試預想你的假想敵可能如何發招攻擊，並將自己的心情處於實際的搏擊狀態中。擊影有助看清形勢、速度、提供概念和有助配合拳擊動作，使你在最需要使用這些動作時預先做好準備。

整體的緊張與不必要的肌肉收縮，有如制動，減低速度且浪費體力。

有效率的表現形式和肌肉放鬆有助提升速度。在競賽中，新秀運動員在比賽中最需要改變的是，克服刻意太用力、急進、緊張、抓握拳頭和想一次就能擺平整場比賽的傾向。由於運動員強迫自己傾盡全力，他的心理要求超過了他的實際能力。結果便可被描述是廣泛而非具體的努力。整體的緊張與不必要的肌肉收縮，有如制動，減低速度且浪費體力。當運動員能夠順其自然來行動，而非試圖驅使身體去做動作，身體的表現會更佳。當一個運動員用他所能最快的速度跑步時，他不應要求自己要跑得更快一些。

使速度能更快之要素：

1. 做熱身運動以減少肌肉的阻力，增加其彈性與柔軟度，並調整系統以適應更高的生理運動節奏（心率、血液流動與血壓、調整呼吸）。
2. 初步的肌肉張力與局部收縮。
3. 合適的拳樁。
4. 適當的集中注意力。
5. 減少接受刺激並養成快速敏銳的感知習性；減少總體動作，並養成快速反應的習慣模式。

倘以一較大半徑或較長弧度做完投擲或橢圓形攻擊動作時，速度可因突然縮小動作的圓弧半徑而急遽增加，而無需施加額外的力量。此種情形可見於投擲鏈球時"移入"弧線的最後動作，也可見於棒球運動中打擊手對前腿施加的後向動力等。用毛巾或鞭抽擊也是這種"縮短槓桿"原理的應用例子。

人體在打擊（投擲）時所作出如抽鞭子與盤纏彈出的動作模式，是一種極為矚目的現象。身體的動作可以由推動腳尖來開始，隨着把膝部與身軀伸直，加上肩的旋轉，上臂的擺動，至前臂、腕與手指的彈動達到高潮。時機的運用使上述每個環節均可使下個環節的速度增加。縮短槓桿的原理是用來加強伸展或抽擊這許多特定動作的速度。身體每一部份在其關節支點的旋轉是為其特定部份以高速來進行，但每一環節因為都是圍繞着一個已增加了速度的支點來旋轉，其速率自會大幅度提高。

在投球時，身體各部份的速度都累積起來，當前臂從快速移動的手肘支點彈出時，由手肘處發出。大多數的遠距離投擲或弧線擊打行為，均可視為此種速度原理的運用。一個人並不是"用腳來擊球"，但其動量卻是由腳部開始。

關於以上一連串加速動作的一個重點，是要越遲引發每個環節的動作越好，目的是盡量利用支點槓桿所產生的最大速度。投擲時，手臂向後拉的動作使拉扯手臂的胸肌緊張並伸展。在投擲的最後一刻才突然將手腕彈出，或在攻擊時，在接觸的最後一刻才發力。一如在美式足球中，踢懸空球的球員在接觸欖球的一瞬間，或一個遮掩之後，才在膝部與腳上發出最後一刻加速。這就如在美式足球中"衝破對手攔截"，或在拳擊中"穿透對手"時最後一刻的加速一樣。原理就在於保存最大的加速力在最後接觸的一瞬間才發出。撇開距離不談，此最後階段的動作應是最快速的。只要出現良好的接觸機會時，都要持續維持這種增加的速度。不過，這個概念有時會與一種完整、自由，以及在接觸後那無約束的身體慣性運動混淆起來。只有當這種放鬆的後續動作不會干擾接續行為的速度時，以上的原則才是可靠的。

人 體 在 打 擊（投擲）時所作出如抽鞭子與盤纏彈出的動作模式，是一種極為矚目的現象。

速度是一種複雜的面貌。它包含了辨識的時間與反應的時間。一個人所面對的情勢越複雜，他的動作將會較慢。而發虛招的效用便在於此。

透過鍛煉適當的覺察力（集中注意力）及適當的預備姿勢，運動員當可增加速度。他的肌肉收縮速度，是影響其相對速度一個重要的因素。

決定速度的物理原則：半徑越短，速度越快，弧度越長，則力量越大，做旋轉的動作時，把重心定在中間可使速度加快，而通過連續但同時重疊的動作，也可使速度增加。每一個運動員都必須要答的問題是：哪一種速度對他的特定運動方式最為有效。

通常來説，關鍵不在乎動作有多快，而在乎能多快到達目標，這才是最重要。

時機

速度與時機的把握是相輔相成的,而在出招時倘若時機把握不準,發出攻擊的速度定會大失效果。

反應時間

反應時間是外界刺激與反應動作之間的一個時間差距。

反應時間可更全面地區分為下述兩種:

1. 由外界刺激發生,或對手動作的徵兆,到自己肌肉開始移動的時間。
2. 由外界刺激發生,到肌肉完成簡單收縮動作的時間。

上述兩個解釋均包含了感知辨識的時間。假如感知辨識恰如聽見槍聲或看到旗幟落下那般簡單的話,那麼可能提升的感知速度便會較小。可以通過提高準備動作的技巧,以縮短反應時間。一個人對機械動作的注意力方向(意識),也可減少反應時間。與上述反應時間第二個解釋有關的餘下一個因素,便是肌肉收縮的速度。

總體反應包含以下三個要素:

1. 外在刺激傳達到接收體所需的時間(即聽覺、視覺與觸覺等)。
2. 加上由腦部透過正確的神經纖維把信號傳達至正確的肌肉所需的時間。
3. 再加上肌肉在接收到脈衝後到做動作所需的時間。

反應時間在下列情況下會延長:

1. 未經受任何對系統的訓練
2. 疲倦
3. 心不在焉
4. 受情緒之困擾(即憤怒、恐懼等)

對手的反應時間會在以下情況加長:

1. 招式完成的剎那。
2. 他的外在刺激較複雜時。
3. 在他吸氣時。
4. 當他退縮時(包括態度)。
5. 當其注意力與視線被誤導時。
6. 一般來說,當他的心理或身體失去平衡時。

熱身運動、生理的狀態與適度的動機，所有都影響全面的反應時間。

動作時間

動作時間可與劍擊的時間作比較。一段劍擊的時間（temps d'escrime）是劍擊手做出一個簡單擊劍動作所需的時間。這個簡單動作可以是一隻手臂的動作或只是前踏一步。

────────●────────

做一個簡單動作所需的時間按每位拳手的速度而有所不同。

────────●────────

做一個令對手出其不意的攻擊，或在對手正想對自己攻擊作出防守時快速地收手，均是及時作出行動的例子。

────────●────────

要執行一個及時的動作並不一定需要快速或猛烈的運動。一個由靜止而發、沒有明顯準備、且能暢順而果斷地執行的動作，當可使對手不料，且在對手警覺之前即已成功得手。

────────●────────

導致對手喪失動作的時間：

 1. 阻礙對手，破壞其節奏。
 2. 制止並控制對手（固技）。
 3. 在攻擊的前半部份，先誘使對手作出初步的反應。
 4. 使對手動作偏斜然後攻擊他。

一個人對機械動作的注意力方向（意識），也可減少反應時間。

────────●────────

一個動作即使在技巧上完美無瑕，亦可能因對手的預防攻擊而失效。因此，務必要把握無論在心理或生理上的最佳時機以作出攻擊，使對手避無可避。

────────●────────

因此，把握時機即是說要辨識正確的時刻並獲取行動機會。把握時機可經由身體、生理及心理層面來分析。

 1. 可於對手準備或計劃動作之時發出攻擊。
 2. 攻擊正在動作中的對手可能奏效。
 3. 攻擊處於週期性緊張波動的對手可能奏效。
 4. 可於對手失去注意力、集中力下降時發出攻擊。

────────●────────

這完美的時機可以由本能地捕捉，或有意識地引發出來。一名優秀的拳手必須靠感覺，而不是辨別出攻擊時機。

1. 練習保持適當的距離。
2. 練習當對手改變姿勢或收手時作出攻擊。
3. 練習閃避的突擊，及時以一記簡單攻擊回敬意圖攻擊的對手。必須練習好那種閃避突擊，以對付直接、半弧線或弧線攻擊的對手。

———————————————●———————————————

把目標定於快速出拳上，不要為了力量而犧牲速度。一記致命的腿擊與一記有破壞力的拳擊取決於兩個條件：(a) 槓桿利益；(b) 時機。時機是槓桿作用的組成部份，反之卻不然。一個人並不需要強壯或體重才能使出重拳。出拳的時間恰當就是重擊的秘密。

———————————————●———————————————

把握出拳的時機在西洋拳擊中意味着在對手趨前，或是被誘使趨前時對他作出攻擊的一種藝術。一名優秀的拳手似能經常看穿對手的動作，當一有機會，更會採取主動，並影響他對手的反應。因此，他的反應是有用意的，而且是果斷的。這需要擁有自信心，和沒有人——重複，沒有人——能夠把握完美時機做出重擊，除非他對自己的能力完全有信心。

不規則節奏

一名優秀的拳手是靠感覺，而非靠看出他的攻擊時機。

一般來說，兩個能力相當的拳手，會跟隨對手的動作，除非他們之間的速度相差甚大，否則常會陷入僵持的狀態。兩人的攻防動作相互間幾乎可說是存在一種節奏。他們具有時間順序的關係，使每個動作的準確時機都依賴於前一個動作。雖說先進攻者略佔有優勢，但亦需要有極快的速度以使攻擊得手。但是，一旦節奏被破壞了，速度將不再是節奏已亂的人在攻擊或反擊時的主要因素。若建立起節奏，則常有持續動作的順序的傾向。換句話說，每個人都好像"機械設定"一樣繼續動作的次序。那個能以微微的遲疑或出人意表的動作破壞這個節奏的人，現在可以僅靠中等的速度，便能使攻擊或反擊奏效；他的對手如機械設定般，繼續以先前的節奏運動，而在能適應對手變化之前，他已經被擊中了。這就是為何時機準確的一擊往往都是漂亮的一擊之原因，因為看起來似乎是在對手措手不及之下得手的。

———————————————●———————————————

對時機的感覺，是一種心理的難題，更甚於搏擊的難題，因為要破壞節奏依賴於一個事實：即對手仍會繼續做剛被突然打斷的動作。

———————————————●———————————————

有時，時機的把握包含以許多具威脅性的動作 (虛招) 來攻擊。假如防守者接納此種節奏，並意圖對此威脅作出格擋，在他的瞬間遲疑即可破壞其節奏，而提供打出最後一擊的有利時機。換個情況，當你的對手進攻或作出威脅動作時要破壞其節奏，可先明顯地假意按對手的預期做防守反應的動作，然後在對手誤以為你會跟隨其虛招時再突然反擊對手。你應該得手，因為他一如機械設定般繼續他的威脅動作，而在你打中他之前，他根本不能調整

自己以作出格擋。一般來說，對時機的把握意味着，你的對手已準備作出攻擊的剎那，你發動攻擊或做出動作。因此，把握時機就成了利用對手能及時調整自己以作出閃躲之前那極短暫一瞬的問題。

———————————

一拍半：任何於對手做出動作的半途發出的一擊，都可說是在半拍之中發生。當拳手促使或做出整個動作以擾亂對手的節奏時，他可以在半拍上作出攻擊以"打破恍惚"，此種不規則節奏的方法常可使對手在精神上或肉體上失去平衡，並影響他的防守。

———————————

The broken rhythm way :— *not to move against but to lead within one's aura*

proper posture is a matter of effective within organization

1). First of all you must have a "sensitively cool" aura

2). Your footwork must be light and smooth —— extremely fast

3). to have opponent fully commit and out of form

4). to have the "½ beat" to fit in harmoniously either to :—
 a). attack on ungarded mass without momentum
 b). to merge and gap into a single functioning unit
 1). to throw 2). to un-crisp

5). to co-ordinate all power to attack his weakness [the body is soft while the tools are powerful]
 momentum is muscular force
a stiff and inflexible body is not dynamic and fail to communicate impetus to opponent's body

出拳的時間恰當就是重擊的秘密。

韻律

通過調節與對手同步的速度，稱之謂"韻律"。此乃一種特別的節奏，一連串的動作會按其來執行。

對韻律的正確判斷可使每次攻擊皆有冷靜的控制。這種控制可使拳手更從容地選擇攻防的動作，和由此而來的一擊。

------●------

謹記在攻擊時，防守者必然避免被擊中，快速的出招可使對手猝不及防。攻擊者亦可以說是"以攻為守"。

------●------

理想的情形下，拳手應能尋求把自己的韻律強加於對手身上。這可由刻意改變自己動作的韻律來達成。舉例，他可以在其組合攻擊的虛招中，蓄意建立某一種韻律，直至防守者被誘騙跟從這個韻律為止。

------●------

假如拳手在速度上比對手佔有較大優勢，常可引導對手行動。換言之，對手只能不斷地嘗試跟從其後。如果一個人在速度上的優勢仍游刃有餘，他可以一直維持其優勢。要達到這個目的，便要向對手施加一種教訓效應，驅使他覺得自己在速度這個重要因素上受制於敵人，以令其信心大受打擊。

------●------

對韻律的正確判斷可使每次攻擊皆有冷靜的控制。

利用一系列在正常節奏下執行的虛假攻擊或虛招等準備動作，能有效誘使對手產生錯誤的防備意識。它使對手習慣於一種反應的韻律，而非發動攻擊的韻律上。然後，組成最後攻擊的動作會瞬間加速，而你很大機會發現對手根本跟不上你。

一個十分有效的改變韻律方法，是減慢組合攻擊或還擊中最後一個動作的速度，而非增加其速度。這個韻律的減速，可以被視為一個剛發招的攻擊在半途中突然停止，然後當對手改變防守方向，以期尋找你的手時，再突然繼續攻擊動作。

------●------

運用於適當時機的速度，配以在執行動作時正確判斷的韻律，常可保證攻擊萬無一失。

拍子

一個成功的防守或攻擊的動作，關鍵在於正確的發招時機。我們必須能令對手吃驚，並利用他覺得無助的一剎那作出行動。

------●------

此一最適合用來完成有效動作的短小時間段（韻律中的一拍），稱之謂"拍子"。

------●------

從心理的觀點來看，使對手吃驚的一剎那，以及從身體的觀點來看，對手感到無助的瞬間，均是適當的攻擊時機。這是拍子正確的概念 —— 選擇對手在心理或身體上暴露弱點的某一瞬間。

當對手刻意做動作時，這也是一些產生拍子的時機，即是，在對手向前踏步時，誘使其出招，或約束其身體等。在以上或類似的情況下，攻擊的時機即是當對手執行動作之時，因為當對手完成了動作，他便難以改變至相反的方向。

———————●———————

博擊藝術的最高境界中，每個動作都是一個拍子，但要小心切勿被對手的虛假拍子時機所誤導。

———————●———————

當對手全神貫注、準備進攻、踏步趨前、尚未接觸、交手之中和變化相同時，你都可以攻擊對手。以上均需要持續的集中力與警覺性。

———————●———————

把你的對手的集中力想像成一個圖形。在對手沮喪或優柔寡斷時予以攻擊。

———————●———————

在一次成功的攻擊中，時機的選擇是最重要的因素。盡量訓練速度。倘若"時機不當"，招式即使再完美、再快速也是枉然的。

———————●———————

"怎麼辦"固然重要，但要成功，"為甚麼"與"何時"也是必需的。

截擊

當雙方距離較遠時，發動攻擊的對手必先做些準備動作。因此，要先發制人，在對手準備時即予以攻擊。

———————●———————

截擊是在對手發出攻擊之同時，把握時機予以打擊之方法。它可預期並截斷對手的攻擊路線，而且截擊者能在對方攻擊路線的覆蓋下，要麼在該動作後攻擊，或在額外的覆蓋下使出截擊。要確保截擊成功，需要洞悉力、正確把握時機，與精確的佈局。

———————●———————

簡言之，截擊是在對手攻擊之同時予以阻止。方式可以直接也可以間接。截擊可以在對手踏前腿擊與拳擊時、當他全神貫注於虛招時，或者是在兩個複雜組合之間採用。

———————●———————

截擊

1. 在對手準備踏步向前之際。
2. 在對方手臂仍然彎曲時，阻止其攻擊。
3. 當對手虛招動作過大，身軀大開中門時。
4. 當對手攻擊動作過大，手部動作方向不當之時。
5. 在應用封手固技之前（採用直接或間接的截擊）。
6. 在真正衝前攻擊之前，由應敵姿勢的第一虛招做截擊。

我們必須能令對手吃驚，並利用他覺得無助的一剎那作出行動。

截擊是一種對於攻擊動作過大而忽略防守的對手，或是走得太近的對手的極佳防守方法（尤其用來攻擊對手與自己靠近的部位或空檔）。

———————————————●———————————————

準確地判斷時機與距離是有效截擊的秘訣。截擊通常是配合直拳或前踢時採用，也可作為漏手或反漏手的一部份，也可配合俯身或滑步時運用。

———————————————●———————————————

截擊有時需配合着身體角度的轉變，以支配對方的手部。

———————————————●———————————————

截擊經常需要踏前，落在目標對手之前方。建議至少使身子前傾以攻進對手的防守線內。

———————————————●———————————————

截擊常用來對付由開始踏前的攻擊最為有用，而成功率也最大，因為對付這種攻擊所容許的時間差比對付沒踏出一腳的攻擊來得大。因此可以説，截擊是用來在對付對手移步趨前準備的動作。

———————————————●———————————————

此一最適合用來完成有效動作的短小時間段（韻律中的一拍長度），稱之謂"拍子"。

一個人需訓練自己可以持續地準備在任何時間、任何動作之時做出截擊的本領。成功引用截擊不但可以使攻擊有效，更可使強勁而有信心的對手承受重大的心靈打擊。訓練自己由不同角度使出快速而準確的截擊。

反擊

若不先控制對手的動作時間，或雙手的位置，貿然作出攻擊是不智的。因此，一個精明的拳手會活用各種方法，耐心且有條不紊地運用截擊來抵禦對手。他會使對方的手部或腿部處在自己可到達的範圍，以爭取控制機會。

———————————————●———————————————

二度意圖攻擊，或可謂之"反擊時機"，是一種早有預謀的動作，通常用來對付習慣做連續截擊，或是習慣搏拳的拳手；也就是説，那種在對手作出攻擊動作，自己亦同時攻擊的人。

———————————————●———————————————

反擊時機是在對手被誘導或被挑起以一種節奏來進攻，而他想反擊或控制對方的手或移離對方的手，而同一時間使出攻擊或還擊的一種策略。它較着重格擋攻擊的時間掌握而非誘使對方作出截擊動作。你必須能確定對手的反應時間以及判斷其動作的韻律。

需能正確地判斷好距離，以減少遭擊中的危險，而且也可在適當範圍內做出反擊程序中的最後一個動作，以攻擊對手（即還擊）。

———————•———————

成功的反擊很大程度上取決於一個人能否隱匿自己的真正意圖，並誘使對手決定截擊，當這記格擋是早於還擊之前奏效，他罕有機會修正。

———————•———————

可用以下方法誘使對手作出截擊：

1. 利用邀誘（故意向對方露出破綻）
2. 利用故意被悉破的虛招
3. 以半弓步做佯攻或僅是踏步趨前對手

———————•———————

以封固對手的截擊或備用武器，或閃打作對抗性還擊，是明智的做法（即改變身體的姿勢或運用直接攻擊之外的其他方式）。

———————•———————

必須小心對手以截擊作為虛招的手段，或他會以格擋還擊，和以反還擊得手。（他或會表現對截擊的明顯偏好，而誘使你作出反擊。）

因此可以說，截擊是用來在對付對手移步趨前準備的動作。

———————•———————

攻擊與還擊的動作，無論設計及執行得多麼巧妙，倘不能在正確的一刻（時機）及以正確的速度（韻律）發招，通常也免不了失敗。對於時機選擇的一個好例子，是甩手後的一記攻擊。從一般的對敵戒備姿勢，對於對手的出拳可以用橫向的格擋手法來化解，自己的手移動不過數吋而已，但對方的手卻要移動數尺才可觸到目標。在此種情況下，再快速的攻擊亦可被平均而較慢的防守動作所化解。如果對手的攻擊目標是向着防守者的手已趨近的位置，則這個時間的差距會變得更大。

———————•———————

很明顯，應把握時機攻擊，以向對方的手移離身體的位置為目標，即是，在對手身體無所保護的地方。善用上述情況，可彌補要達到一定距離在時間上的不足。

———————•———————

同樣地，當對手正在做攻擊準備時，正是絕佳的攻擊機會。此時他的手部動作意識瞬間專注在攻擊上而非防守上。

———————•———————

一個有準備的攻擊通常可有效對付一個適當地維持距離並且不易接近的對手，因為每當向他發動攻勢，他就會立即移離攻擊距離。你可先把對手引入攻擊距離，然後踏後一步，誘使對手準備攻擊，再快速攻擊他。

切勿把一個有準備的攻擊與搏拳相混淆。前者是在對手展開其攻擊之前就已準備，而搏拳事實上是一個反攻擊的動作。如果要使一個有準備的攻擊能比對手的攻擊先發，必須釐訂精確的距離並掌握適當的時機。

態度

一名運動員如何面對賽事時的精神狀況，會決定他對賽事的過度緊張程度。一名能從過度緊張解放，靜待表現的，是典型信心十足的運動員。他擁有一種眾所周知的"勝利者態度"。他視自己為該方面運動的高手。對許多運動員來說，成為冠軍是"心理上的需要"。經歷了以往的成功，又完全理解以往的失敗以後，他覺得自己有如傲視同儕。

當比賽臨近，運動員常會有一種身體中部的虛弱感（胃部因緊張而不適），噁心甚至會嘔吐；他的心跳加快，可能亦會覺得下背部酸痛。資深的運動員並不認為這些情緒是一種內在的缺點，反而是綽綽有餘。這些徵兆表明身體已為做激烈動作做好準備。事實上，倘若一個運動員在比賽前猶有安樂的感覺而全無緊張之狀態，可能是未有充份準備之表現。許多運動員稱之為"腎上腺漢堡"，是一種受腎上腺髓質活動影響的狀態，並受到競爭環境的刺激作用所增強。

若不先控制對手的動作時間，或雙手的位置，貿然作出攻擊是不智的。

如果無法學會有效地控制情緒，當在搏擊的關鍵時刻心情過於緊張，拳手的技巧將大失水準。他的肌肉會突然需要應付過度緊張的拮抗肌，而動作會變得僵硬和笨拙。需經常把自己處於不同的狀況，並練習以求適應。

經驗顯示，一名運動員若能迫使自己推向極限，只要有需要就能夠繼續堅持。意思是指，一些平常的努力，並不會耗費或釋放潛藏在身體內那大量的後備體力。唯有在做一些非常吃力的動作、處於情緒極高漲，或在決心以一切代價贏取勝利的情況下，才會釋放這些額外的體力。因此，一名運動員會如他所感覺般的疲勞，假如他為了贏取勝利，他會無止境地繼續下去，直至達到目的為止。那種"如果你要贏的想法夠強，你就必定能勝利"的態度，表示要贏的意志是不變的。如果要贏，再多的痛苦、再多的努力、再"艱難"的環境也可以撐得過去。只有當勝利的信念與運動員的夢想緊緊聯繫，方可培養出此種心理態度。

一名武者需鍛煉到能時常以最快速度行動，而並不只是想自己可以在時機來到時"開動"。一名真正優秀的選手，當能在每一刻盡其所能，發揮其潛力至極限。結果是他經常可以盡其極限能力來行動，形成竭盡所能的態度。為了培養這種狀態，武者需進行比平常人更長時間、更艱辛和更快速的練習。

運用態度來練就：

1. 以極輕巧動作來躲避攻擊（但絕不等如被動！！）
2. 具毀滅性的攻擊
3. 速度
4. 自然的動力
5. 欺敵與難以捉摸
6. 難纏與直接
7. 全然的從容不迫

當對手正在做攻擊
準備時，正是絕佳
的攻擊機會。

第四章

工具

在我學武之前，
　一拳只是一拳，
　一腳也只是一腳。

在我學武之後，
　一拳不再是一拳，
　一腳也不再是一腳。

至今深悟武術後，
　一拳不過仍是一拳，
　一腳也不過是一腳罷了。

工具基本原理

與全身皆可是攻擊目標、百無禁忌和過度保護的東方武術相比，西洋拳擊基於對違法和"不公平"戰術的限制，實際上是非常大膽的。此外，東方武術那種點到即止，攻擊只到目標前數吋便留手的對打練習方法，會對實際的攻擊距離產生習慣性的錯誤判斷。此種不接觸的練習方式，對移動的目標，無法產生預期的攻擊效果，及作出有效且具穿透力的攻擊，更令他忽略了練習躲閃戰術。躲閃戰術在以攻為主的拳擊運動中佔有頗重的份量。如側閃、迅速俯身、晃身等均是讓身體仍保持在適當距離內的攻擊性防守法。

———————————•———————————

在實際的全面性搏擊中，我們必須把實用的元素融入上述兩種戰術中。我們必須保持適當的距離，以保護自己的安全，並在短兵相接中運用躲閃戰術。單憑其一，絕不能確保在全面性搏擊中獲得勝利。

———————————•———————————

躲閃戰術配合痛擊，可以在百無禁忌的搏擊中，當對手最終委身過甚，並在向你打兩記連續攻擊之間的空隙應用。此種戰術常可在防守後爭取到主動，或引發擒拿。

———————————•———————————

在拳擊中有句至理名言：良好的攻擊是最佳的防守。良好的攻擊包含前手刺拳、假動作與反擊等，而此等動作均需要移動性、壓迫性與整體性。

———————————•———————————

一名優秀的拳手能以快如閃電的前手刺拳來攻擊對手，並以假動作誘使對手的還擊落空。對手的攻擊一旦落空，會令他失去身位，並容易成為拳手做前手反擊的目標。

———————————•———————————

拳擊運動中的技巧與科學，就是擁有比對手更高明與更有計謀的能力。要獲得此種能力，必須深入了解出拳（和腿擊）的原理，與各種不同的攻擊（和腿擊）方法，並熟知在何種時機、何種環境下使出最佳的攻擊。你必須鍛煉組合的拳擊（及／或腿擊）方式。經過長時間的鍛煉後，你必須能將全身的重量與力量灌注於拳擊（及腿擊）中。你必須在適當的時機，自然地作出攻擊。

———————————•———————————

當你鍛煉到能自然地拳擊（腿擊），各種動作必已能瞬間即發，而你的思維也可得以解放，對格鬥的情況及新的形勢作出攻擊的規劃。欲達到此種境界，唯有願意進行必須的訓練。訓練時所受的各種磨練相信是拳擊運動中最有價值的一環。

———————————•———————————

攻擊的要素是用來貫徹運用攻擊時的策略，當中包含所需速度、欺敵、時間性與判斷力。這些都是極優秀的拳手用來組成完美攻擊的工具。

西洋拳擊基於對違法和"不公平"戰術的限制，實際上是非常大膽的。

以欺騙的方式攻擊對手，特別是精英拳手。他們常可以其指令的技巧來混淆及迷惑對手，使對手露出大量破綻。他虛晃的假動作誘使對手陷入"困境"。在他施展假動作時，是虛是實全無一點徵兆。他引誘對手進前，簡直可說是任由他擺佈。他透過防守性攻擊與明智的動作，使對手持續失去平衡。精英拳手有能力貼近對手，並對埋身戰的好處瞭如指掌。他的閃躲變化功夫極之完美，能應用於攻擊或防守上。最後，他也是反擊的大師，知道何時應攻擊，何時讓對手攻擊。科學化的攻擊，絕非一蹴可及，而是經年的研習與苦練方可運用自如。

在攻擊的過程中，這有四種基本的方法，你會經常用到：前手直拳、假動作、誘敵與埋身近戰。

前手攻擊

一名攻擊大師，一定知道前手攻擊的好處。他必須知道打出任何一拳後可能發生的情況。他體會每次打出前手時，身體總會暴露空檔，而每個空檔都會引來反擊，而每個反擊又該如何格擋與還擊。他明白了以上這些，更會了解以何種方法、在哪個時機用前手會相對安全些。

以欺騙的方式攻擊對手，特別是精英拳手。

以前手攻擊，後手做護手，當向側方移動時，要令對手難以在一般以前手攻擊的動作中找到空檔。

虛招

虛招是那些專業拳手的特徵。這要求同時間善用雙眼、雙手、身體，及腿來蒙騙對手。這些動作實際上是誘餌，而對手一旦嘗試調整他的防守動作，常會為之門戶大開，讓專業拳手找到可乘之機。虛招也可用來弄清楚對方對每個動作所產生的反應為何。

虛招只能瞬間暴露對手的空檔。要善用時機攻擊這些空檔，即代表擁有瞬間的反射動作能力，或預知對手會因某些虛招而暴露哪些空檔位置的能力。這種熟識感必須通過練習來獲得，因為只有借助運用各種假動作，於不同對手身上試驗的練習，才能歸納出對手總體上可能的反應傾向。如果某種虛招可產生一處空檔，則在能確定打出既快又俐落的一拳前切勿利用此一空檔。一名優秀拳手，在做出虛招前會知道虛招將造成何處的空檔，更能在對手露出破綻前已準備隨後的攻擊動作。倘若兩個拳手的速度一樣快，勁力與技巧又堪匹敵，那麼善於運用虛招的一方總會佔到上風。

虛招的要素是：快捷、多變、欺敵和精確，再加上清脆俐落的重擊。相同的虛招若用得過於頻繁，常會被對手悉破，並伺機反擊，從而擊敗它們真正的目的。

虛招較常用來對付技術較優的對手，對技術較差的並不如前者般需要。猶需練習各種不同虛招的組合，而動作需能練至純熟，自然連貫方可。

誘敵

誘敵與虛招之關係十分密切。虛招的目的在於暴露對手的空檔，而誘敵則旨在故意暴露自己身體某些破綻，引誘對手作出某種攻擊，並製造機會作明確的反擊。

———————————•———————————

虛招只可說是誘敵的一部份。誘敵常包括策略方法的運用，迫敵或緊迫方法的行使。鮮有人能夠做到在明顯暴露攻擊空檔的情況下向對手進攻，而且能隨時反擊對手。許多拳手抗拒先出招，此時，能誘敵或迫使對方先出手就顯得十分重要了。

埋身戰

埋身戰是近距離搏擊的藝術。不僅貼近對手需要技巧，要保持埋身距離更沒技巧不行。為俟近對手，常得運用側閃、上下快速擺動和晃身、誘敵與虛招。

埋身戰 — 矮小者對付高大者

雙手保持上抬的姿勢，兩手肘貼近身體。利用上下快速擺動與晃身，左右移動。仔細判斷對方前手之攻擊情形 —— 使對手的出擊落空，配合着迅速俯身、滑步、虛招，或 "緊黐" 控制手部等，俟進對手身體內圍。用一記短的左手直拳即可得手，而無需運用洩露自己意圖的重擊。時機總是稍縱即逝的 —— 因此，應打出一記短而快的左手直拳，而不是循環的左手重擊。

———————————•———————————

要善用對手鉤拳發拳過低，或鉤拳弧度過大時的機會攻擊。當對手右肩下墜或揮拳弧度過大時，迅速以一記強而有勁的左直拳痛擊對手。

仔細判斷對方前手之攻擊情形 —— 使對手的出擊落空，配合着迅速俯身、滑步、虛招，或 "緊黐" 控制手部等，俟進對手身體內圍。

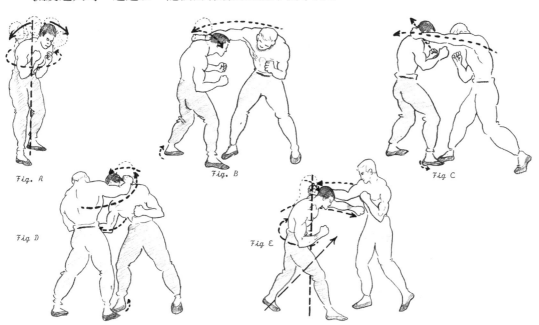

Fig. A

Fig. B

Fig C

Fig D

Fig E

左手舉拳的過肩攻擊是身軀短小者對付身軀高大者之法。此攻擊以一圓弧形的"超越"動作攻擊對手頭部附近的位置。動作必須由肩而發出。運用手掌內緣打擊之方法以作出變換。

搏擊時，多嘗試利用踏步直拳攻擊，來打擊中距離之目標（身體或頭部）。

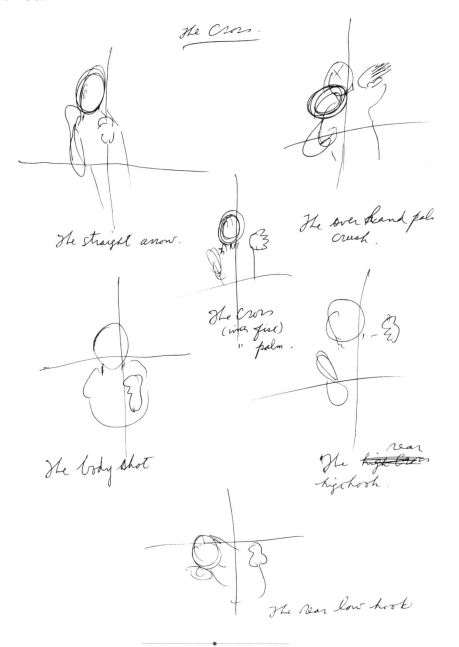

搏擊時，多嘗試利用踏步直拳攻擊，來打擊中距離之目標（身體或頭部）。但假如對手阻擋防禦、閃躲或試圖反擊這些直拳時，你可嘗試以中距離的鈎拳打擊對手。

由於存在眾多的變數，搏擊可以說是要非常小心的遊戲。因此，每一擊都需要極其苦心和耐性去準備。然而，比賽開始就想好一整套計劃，通常是不濟的。保持活躍的警覺性，但也要具備彈性。

截拳道一些攻擊武器

手法

A. 前手標指

1. 遠距離標指（上路、中路、下路）　　2. 近距離標指（戳擊）
3. 旋轉扇指

B. 前手直拳與刺拳

1. 前手上路直拳　　2. 前手中路直拳（攻擊身體）　　3. 前手下路直拳
4. 右斜直拳　　5. 左斜直拳　　6. 連環前手直拳

C. 前手鈎拳

1. 前手上路鈎拳　　2. 前手中路鈎拳　　3. 前手下路鈎拳
4. 緊鈎拳　　5. 鬆鈎拳　　6. 向上鈎拳（鏟形）
7. 水平鈎拳　　8. 向前與向下鈎拳（旋轉）　　9. 鈎掌

D. 後直拳

1. 上路後直拳　　2. 中路後直拳
3. 下路後直拳　　4. 上手向下之攻擊（旋轉鈎拳或掌擊）
5. 向上的鼠蹊攻擊

E. 掛捶

1. 上路掛捶　　2. 中路掛捶
3. 下路掛捶　　4. 垂直掛捶（向上、向下）
5. 直臂掛捶（大掛捶）

F. 九十度揮擊（小弧度）

1. 以手掌　　2. 以拳背
3. 轉身九十度揮擊（後手）　　4. 以扇指

G. 上擊拳

1. 上路上擊拳　　2. 中路上擊拳
3. 下路上擊拳（對鼠蹊的上擊拳）　　4. 對鼠蹊的掌內緣上擊

由於存在眾多的變數，搏擊可以説是要非常小心的遊戲。

H. 轉身旋擊

1. 以拳底	2. 以前臂
3. 以手肘	4. 連環轉身旋擊

I. 劈擊

1. 左劈擊	2. 右劈擊	3. 下劈擊

肘擊法

1. 向上肘擊	2. 向下肘擊	3. 轉扭向下肘擊
4. 向後肘擊	5. 右砸肘	6. 左砸肘

腿法

這是說，拳手的思考及動作必須快如閃電。

A. 側撐（主要用前腳）

1. 下路側撐（脛骨 / 膝部與大腿）
2. 中路側撐（肋部、腹部、腰部等）
3. 上路側撐
4. 內角度上路側撐（右前鋒腳對左前鋒者，反之亦然）
5. 內角度下路側撐
6. 滑步側撐（上路或中路）
7. 踏後腳脛 / 膝部側撐（反擊）
8. 跳躍側撐
9. 後腳脛骨 / 膝部截擊撐（以後足弓腳踢擊）

B. 前腳直踢

1. 腳尖踢（直擊或反擊踢向鼠蹊）
2. 上路直踢
3. 中路直踢
4. 下路直踢
5. 內角度直踢
6. 由下向上的直踢（目標為膝部或腰部）
7. 踏後直踢
8. 跳躍直踢
9. 前方向下橫踩

C. 後腳直踢

1. 後腳上路直踢	2. 後腳中路直踢
3. 後腳下路直踢	4. 後腳內角度逆直踢（上、中、下路）
5. 踏後後腳直踢	6. 後腳橫踩

D. 鈎踢

1. 前腳鈎踢（上、中、下路）	2. 後腳鈎踢（上、中、下路）
3. 前腳 1-2 連環兩鈎踢	4. 後腳 1-2 連環兩鈎踢
5. 雙躍起鈎踢	6. 踏後鈎踢
7. 垂直鈎踢	8. 倒鈎踢

E. 轉身後旋踢

1. 轉身上路後旋踢	2. 轉身中路後旋踢
3. 轉身下路後旋踢	4. 踏後轉身後旋踢（反擊）
5. 躍起轉身後旋踢	6. 垂直轉身後旋踢
7. 轉身大迴環後旋踢（360 度）	

F. 腳跟鈎踢（直膝或曲膝）

1. 上路腳跟鈎踢	2. 中路腳跟鈎踢
3. 下路腳跟鈎踢	4. 前腳 1-2 連環腳跟鈎踢
5. 轉身 1-2 連環腳跟鈎踢（用後腿）	

G. 膝撞

1. 前腳向上膝撞	2. 前腳向內膝撞
3. 後腳向上膝撞（後膝）	4. 後腳向內膝撞（後膝）

攻擊的要素是用來貫徹運用攻擊時的策略，當中包含所需速度、欺敵、時機掌握與判斷力。

其他

A. 頭撞法

1. 弓步前撞	2. 弓步後撞
3. 弓步右撞	4. 弓步左撞

B. 擒拿		
1. 摔角	2. 柔道	
絞技	關節技	
抱腿	裸絞	
牢固	槓桿時機	

C. 精神培養		
1. 克里希那穆提	2. 禪宗	3. 道家思想

D. 狀態	
1. 一般訓練：跑步、柔軟操	2. 專項訓練：拳擊、腿擊、摔角
3. 力量訓練：重量、專項器械	

E. 營養	
1. 分類 / 增強	2. 肌肉的餐單

保持活躍的警覺性，但也要具備彈性。

What is my counter for
(a) left stance is right forward straight kick
 during
(1) before initeal — (a) those shit, over covering ground
 (b) those shit are right

step transition snapped R

L

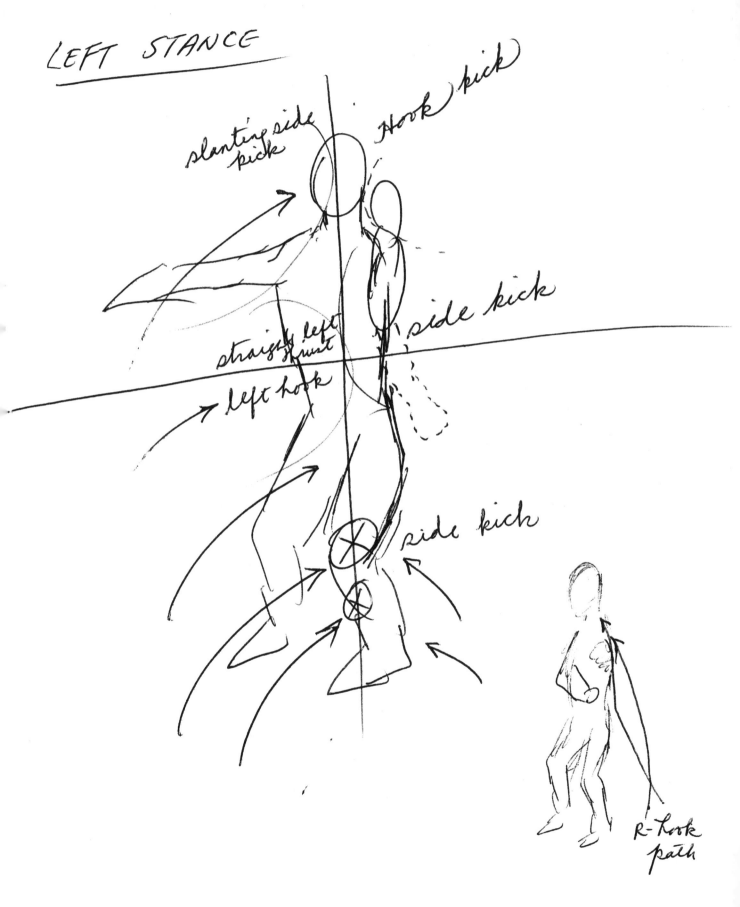

LEFT STANCE

Hook kick

slanting side kick

side kick

straight left thrust

left hook

side kick

R-hook path

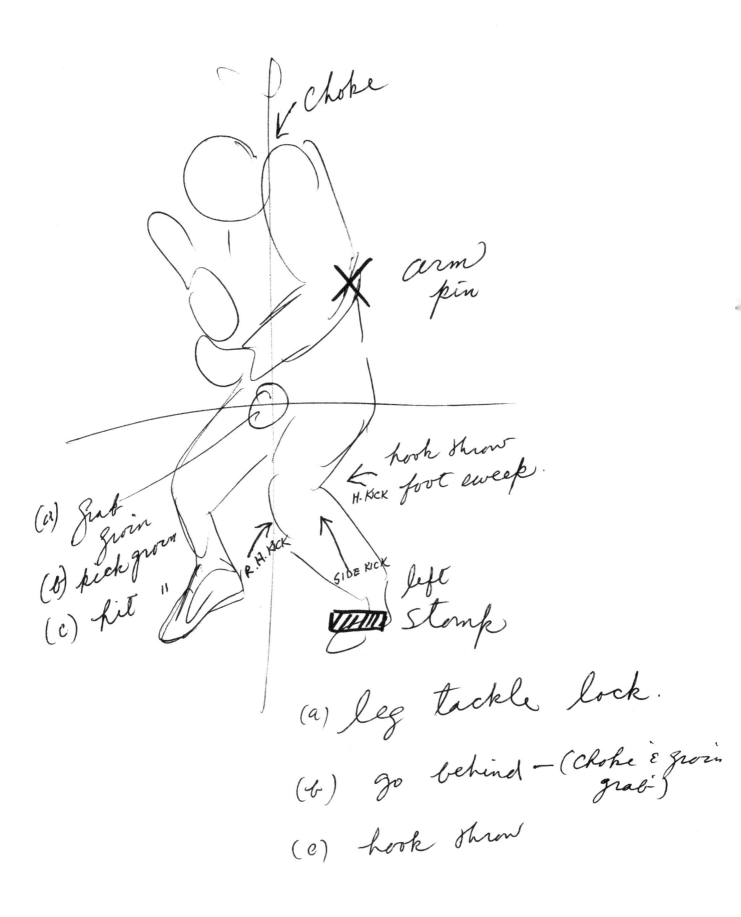

choke

arm pin

hook throw
H. KICK foot sweep.

(a) grab groin
(b) kick groin
(c) hit "

R.H. KICK

SIDE KICK

left stomp

(a) leg tackle lock.

(b) go behind — (choke & groin grab)

(c) hook throw

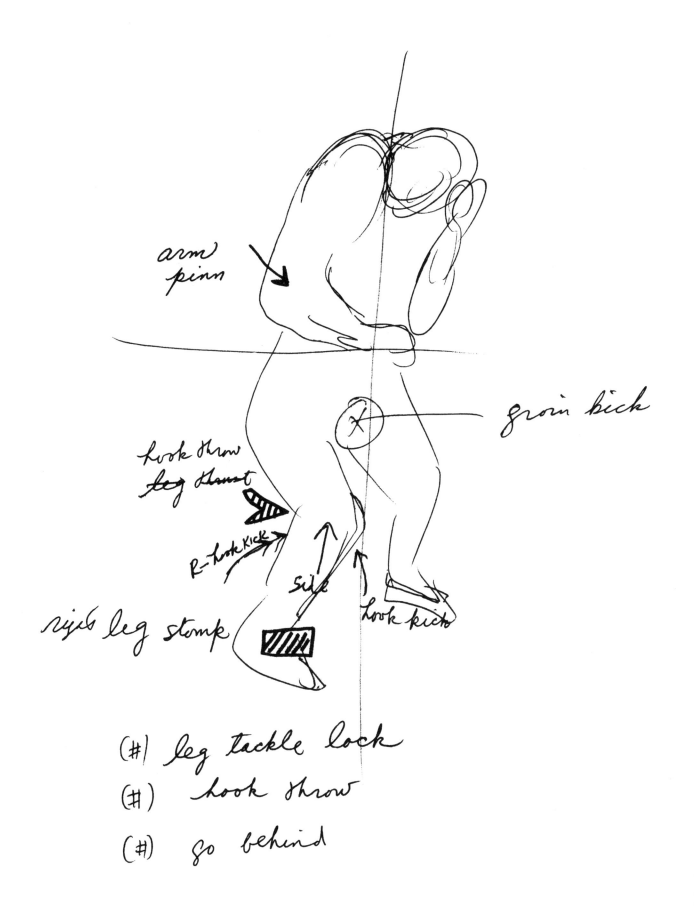

arm
pinn

groin kick

hook throw
leg thrust

R-hook kick

side

hook kick

right leg stomp

(#) leg tackle lock
(#) hook throw
(#) go behind

DIRECT ATTACKS

right stance

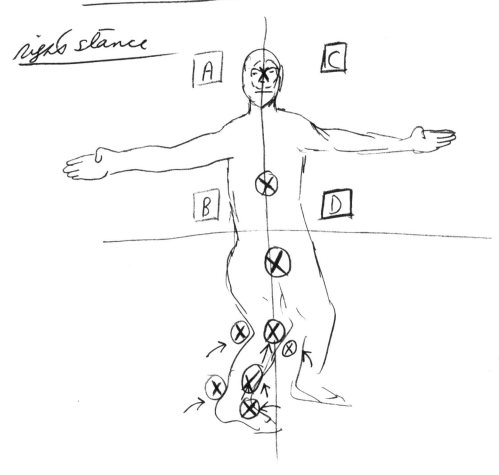

The direct attack

KICK :— [A] [R] *sweep kick*

[B] [R] SIDE KICK

(X) (knee) — *side kick*

(X) (shin) — *side kick*

(X) (instep) — *side kick or stomp kick*

(X) (X) (back of knee) — *left foot sweep*
(heel)

[C] *Right hook kick*

[D] *Right hook kick*

(X) (face) — *side kick or hook kick or spin kick*

(X) (groin) — *hook kick*

打擊

在截拳道中，你並非只靠拳頭打擊對手，你是以整個身體的力量。換言之，不應僅僅用手臂的力量；手臂只是作為一個傳導媒介，適時高速配合由腳、腰、肩、腕等帶動的動能，傳送出巨大的力量。

前手直拳

前手直拳是截拳道所有拳法中的骨幹。它是攻防的武器，能於最短的瞬間 "阻止" 及 "截擊" 對手複雜的攻勢。當你是以右前鋒腳站立時，右拳與右腳因處於較有利的位置，就成了你主要的攻擊武器。當右腳在前，你的右手比左手離對手較近。反之如左腳在前的姿勢亦然。在搏擊時，將最強而有力的一方置前。

前手直拳是所有拳法中速度最快者。以最小的動作打出，平衡不易被干擾，而且它是直接朝向目標，擊中對手的機會更高。（對手來不及格擋。）此外，前手直拳比其他拳法也更準確。

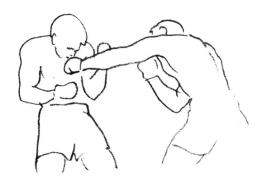

前手直拳是截拳道所有拳法中的骨幹。

沒有任何一拳，即使是最有效的一記直拳，能夠結束一場格鬥，儘管有的門派手法僅限於直線的出拳。直拳只是達到目標的一種手段，而肯定需要其他不同角度的拳擊（及腿擊）來配合並增強它的效用，以令你的攻擊武器更加有彈性，而非只局限於某個特定攻擊角度。畢竟，一名好手需能運用任何一隻手（或腳），由各個有利的角度把握最佳時機來攻擊對手。

直拳的出拳方式與一般傳統功夫的出拳方式大不相同。首先，拳頭絕不置於腰間，也絕非從腰間出拳。這樣的發拳方式不切實際，而且暴露的空檔太多。當然，這樣又增加了許多不必要的攻擊距離。

出拳時，並非由肩而發，而是由身體的中心以日字拳的形式擊出，拇指要朝上，以一直線攻向自己鼻前的目標，這時鼻子就是身體的中線。出拳前，手腕微轉向下，並在衝擊前的一剎那瞬間伸直，以旋轉動作增加對敵的效果。

在打出直拳或任何拳之前，重點是不要有傳統"準備"的姿勢或預備的動作。譬如，用前手直拳，需能以現有的姿勢出拳，而不會加入其他動作，如先將手拉回腰間或肩膀，或把肩膀拉後再出拳等。練習由現有姿勢打出前手直拳，然後快速回復原來姿勢（並非返回腰間！）。然後，你的手應該能夠瞬間由任何位置及方向出拳。謹記，以這種方式出拳當可增加攻擊的速度（沒有多餘的動作）和欺敵效果（出拳前沒有附加動作）。（借用禪宗説明：進食，但他在沉思；出拳，但他被嚇倒或正逃跑。因此，一拳並不是一拳。）

———————————●———————————

絕大多數的防守，主要是用後手來完成 —— 即所謂之"護手"。當你以前手出拳時，切勿犯上傳統的常見錯誤，即將後手置於腰間。後手應該輔助前手，使攻擊時能同時有妥善的防守。舉例來説，當自己以前手攻擊對手身體時，護手（後手）需稍提高，以化解對手向你上路的反擊。簡言之，當一隻手出拳時，另一隻手則用來封固對方的手臂，再不然則收回（不是回到腰間！）來保護自己免受反擊，也準備隨時繼續出拳。

———————————●———————————

放鬆是更快和更勁出拳的要素。前手出拳時，盡量放鬆與自然；在擊中對手的瞬間才握緊拳頭，收緊肌肉。所有的拳擊必須能深深貫入對手身體內數吋。這樣，你的拳便有如擊穿了對手，而非點到即止。

———————————●———————————

在打出直拳或任何拳之前，重點是不要有傳統"準備"的姿勢或預備的動作。

在打出前手直拳後，收拳並回復原來姿勢時，絕不可將拳放下。雖然你見到高手或會這樣做，但這是由於他速度夠快，而且對時機及距離有良好的掌握而已。你應該養成由原來出擊路線收拳之習慣，並常常將手擺放於適當高度，以防對手任何可能的反擊。

———————————●———————————

當前手攻擊時，最好能經常改變頭部的位置，以增加防守的效果。當拳剛打出了幾吋時，頭部應保持在原來姿勢；之後，頭部就要隨時因勢而變了。此外，為了減少對手的反擊，在出手前盡量先用假動作聲東擊西。無論如何，假動作與頭部的移動要防止過猶不及。謹記簡單；適可而止。

———————————●———————————

有時前手連續的直拳極易得手，因為一來對手意料不到，同時對手之節奏也會受第二拳所干擾，如此，也可為後續的追擊動作鋪路。

———————————●———————————

當踏步向前攻擊時，前腳在前手未觸及目標前切不可落地，否則，身體的重量在擊中對手前就僅會落到地面而不是在拳頭之後。記住，利用後腳踏地蹬向前，使出拳更有威力。

前手必須如風馳電掣般快速，而絕不可僵直放着或毫無動作。維持手部具威脅性的微微晃動着（不要太誇張），不但可使對手坐立不安，更能有較僵直的手更快速的出拳動作。要像眼鏡蛇般，動作只靠感覺，卻不及見之。這對前手標指來説特別正確。

前手直拳之必要素質：

1. 保持身體完全平衡。
2. 目標準確。
3. 精確的時間性和協調。
4. 拳勁十足。

直拳無論是用來攻擊或防禦，做動作的時間均較其他手法為短。

多數高手以直拳作為主要攻擊方式。

有些拳手會經常變換着攻擊動作，然後又突然撤手而回（手部垂下或移離）。我們可以利用對手的此種習慣。一旦對手將其攻擊的手收回，此時即是自己以直拳反擊對手之最佳時機。

遇到一個欠缺果敢的對手，欲伸出前手又把手收回預備姿勢時，自己便可乘勢利用直拳攻擊對手。

直擊（與直踢）是一切科學化搏擊技巧之基礎。

上述之防守錯誤，加上對手又踏步向前時，直拳便更易奏效了。

<p style="text-align:center">◆</p>

直擊（與直踢）是一切科學化搏擊技巧之基礎。它在歷史上發展得較晚，因此是謹慎思考的產品。直擊需要配合速度與智慧的運用，一來其動作距離較弧形攻擊（或鈎拳與旋踢）之距離為短，再者其攻擊至目標之時間也較短。直拳（及踢）之準確性又較鈎拳及擺拳來得高，而且能充份利用手臂（及腿）之長度。

<p style="text-align:center">◆</p>

直擊是建基於對人體構造之理解與槓桿作用之價值上。在每一擊中，均需運用全身之重量，以身體來打擊對手，而手臂則純粹是傳導此力量之工具罷了。單憑手臂的力量來攻擊是不足夠的。真正有威力、快速、準確的出拳，必須是透過將體重以髖部與肩部為樞紐，和先於手臂轉移至身體中線來達成。

<p style="text-align:center">◆</p>

只有兩種方法可以完全把體重轉移（與腿擊比較）：

1. 以腰部為樞軸快速地轉腰，使髖部與肩部先於手臂而出。
2. 全身的旋轉，將體重由一條腿轉移至另一條腿。

<p style="text-align:center">◆</p>

直擊是建基於對人體構造之理解與槓桿作用之價值上。

腰部樞軸轉動更快和更容易學習，它是傳授打擊藝術之基礎。

<p style="text-align:center">◆</p>

打擊的動作與推力不同。真正的打擊像鞭子般的抽擊 —— 先緩緩地聚集能量，再突然地一下子大量釋放出來。推力恰恰相反，在出擊前就已卯足全力，而在出擊過程中已緩緩喪失能量。在真正的打擊中，兩腳應經常直接位於身體之下。在推力中，由於力量只由後腳蹬向前之動作而發，而非由轉腰之動作而發，故身體經常會失去平衡。

<p style="text-align:center">◆</p>

打擊的威力是由迅速扭腰的動作而產生，而非搖擺、晃動，但是以前腳做軸心來轉動。只要保持直線，只要髖部放鬆，自由擺動，只要肩膀不緊張，並在手臂伸出前轉向身體的中線，方可產生威力，打擊將會是藝術。

<p style="text-align:center">◆</p>

一旦身體置前的一方所形成之直線被破壞，發勁之力道也會盡失，因為身體置前的一方所形成之直線恰似錨、樞軸點，而威力就由此重點發揮至極限。由此方法所引發之威力，以至一個真正高手，甚至不需踏前一步，或作出任何明顯的發招先兆，即可輕易擊倒對手。

<p style="text-align:center">◆</p>

特別注意要建立放鬆的緊張。假如你過度緊張，你會喪失靈活性和時間性，這些對有效一擊是重要的。隨時放鬆自己，並切記對時機之判斷是有效攻擊的最主要支援。

出拳不應該用緊握拳頭的狀態。它們是由一個良好引導前臂和適度寬鬆的肩部肌肉所構成，在攻擊觸及目標前的一刻才緊握拳頭。此動作有助手臂回復到正確姿勢上。

———◆———

肩膀之最高點，應恰與自己所欲攻擊之目標處於同一水平。但是，倘若遇到較高的對手，亦不妨抬起腳跟，以腳前掌着地，以出拳攻擊其頭部，此時肩膀則剛好位於對手的下頷水平。當攻擊對手腹部時，出拳前兩膝微曲，直至肩膀剛好位於對手腹部之高度。

———◆———

謹記出招時力從地起，透過你的雙腿、腰部及背部。運用全身肌肉之擺動力量貫於拳上（與此同時盡量減少無謂的動作），以打擊對手。切記腳要蹬地。

———◆———

出拳時，以雙腳前掌為軸，使身體旋轉。拳頭直接由身體中心全力打出，而單腿或雙腿蓄勁於下。有時讓雙腿快速地彈跳三、四吋，會更易得逞。

———◆———

根據自己的位置與發出前手右直拳可用之時間，偶爾你可以用左腳稍微向左踏一小步，只數吋之距離來出拳（注意對手腿擊）。此動作可使出拳更具威力，尤其是在距離頗遠之時。

———◆———

當對手衝過來時，就是你攻擊的最好時機。

———◆———

切記，當踏步前進時，雙腳不可在拳頭未擊中目標前先着地，否則體重會落在地面而非在拳頭之後 —— 攻擊時，腳跟微抬，並指向外。

———◆———

保持兩腿微微彎曲，如此大腿的肌肉可以發揮作用（像彈簧般），特別是行動之前。

———◆———

你踏步的步幅需足以接近對手，而發出的拳應稍為貫穿目標。使用你的整個活動範圍！

———◆———

為確保成功，直擊與弓步（踏步）的動作必須一氣呵成。

———◆———

步子向前移時，你的頭部應稍微向右側擺。

———◆———

對敵時永不畏縮或閉上眼睛，嚴密地注視着對手的一舉一動。下頷貼好肩窩，緊密地收好。

打擊的威力是由迅速扭腰的動作而產生，而非搖擺、晃動，但是以前腳做軸心來轉動。

謹記"防線"（外圍與內圍）與輔助的防禦，隨時用來防守未被防護的部位。

———————————————

經常保持提起後護手！後護手常妥善準備跟進。

難以捉摸的前手

前手出拳時，頭部的位置須經常改變，時而朝上，時而朝下，偶然"既非上又非下"。有些時候，前手出拳時後護手可置於臉部之前。（這可能會涉及喪失距離及速度的優勢）不斷地令對手猜測 —— 變化 —— 變化！

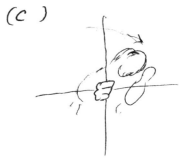

The Elusive path (add hook and back-fist)

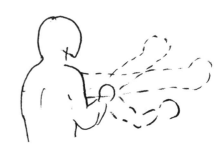

FIG a (1) FIG b (2)

———————————————

突如其來改變高度

註：頭微向前移兩吋，然後驟然改變位置 —— 頭部假動作。

可用於防禦：

1. 擺擊（或擺踢）
2. 鈎拳（或鈎踢）
3. 逆反腳跟
4. 旋踢或打擊

可用於為擒拿與抱纏的前置準備。

The "Elusive Lead"

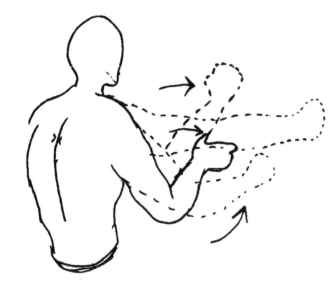

The facing center!

The sudden change of level

1). the first 2 inches in leading ------
---- head feint

2). defense :-
a) swing (·FEET,·ᴴ
b) Hooks (FEET, son
c). REVERSE HEEL
d). spin kick and blows

3). set up for grappling & tackling.

THE STRAIGHT LEAD

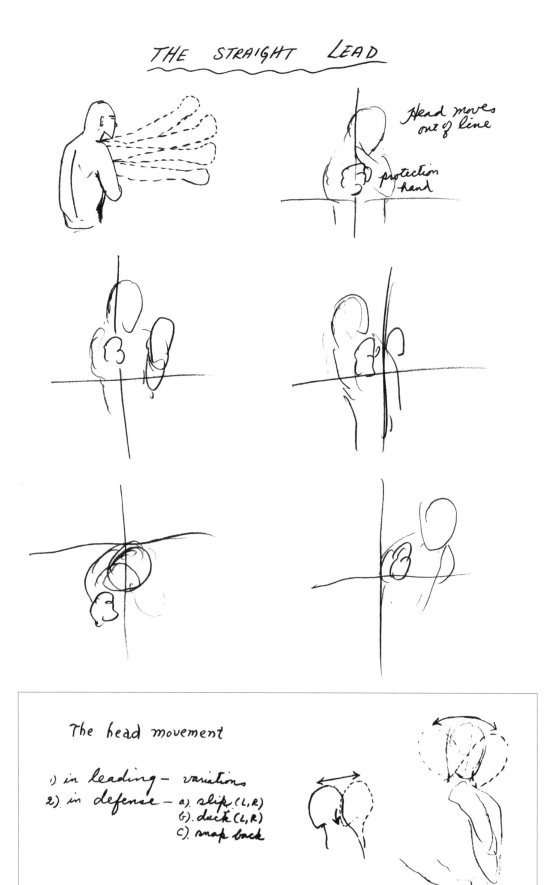

Head moves out of line

protection hand

The head movement

1) in leading — variations
2) in defense — a). slip (L,R)
 b). duck (L,R)
 c). snap back

對身體的前手攻擊

以前手攻擊對手身體是擾亂對手、化解對手防守的一種十分有效的攻擊（例如先佯攻其頭部）。

一般來說雖然拳不重，但如果打中對方太陽神經叢，亦會使他痛苦不堪。身體跟隨手臂這點是重要的。換言之，假如攻擊者的身體隨着目標高度下沉，向對手身體作出攻擊的效果會更佳，也較安全。

身體由腰部向前垂下，以與雙腿成為直角。前腿保持微微彎曲，而後腿則更為彎曲。當身體垂下，向前有力地伸展手臂出拳，攻擊對手的太陽神經叢。發出的拳應稍微朝上，而絕非朝下。後護手上提，置於身體前，以預備防守對方的前手鈎擊。頭部向下，只露出最頂部，並以發拳的前手來保護。頭部需緊貼伸出的手臂。

身子微向前晃，隨着伸出左手虛擊一招，擊向對手頭部，誘開對手注意力，實則以右直拳攻擊其身體。稍微以左腳移前（但左腳仍保持在右腳之後），同時配合着身子向左側傾。你常可以此動作避開大部份攻擊。此時倘接着以右手發拳，拳既重而又會令對手難以應付。此外，你也處於能向對手頭部施以重擊的有利位置。

順延動作

首先需要知道，有各種不同類型運用力量的方法，一個人必須能善用所有的方法。

順延動作一般意味着快速動作的延續性，或甚至是在觸及對手前瞬間加速，直至停止接觸為止。當一拳打出去後，需在其達到目標前漸漸加速，至目標時，猶有足夠的動量和勁力以貫穿目標。不僅是打在對手身上，而是要穿透其身體 —— 可是不要有一個 "前仆" 的效果！

下定決心，要盡全身之力予對手最狠之痛擊，而也要以堅定的意志，在進迫目標時每打出一擊也比前一擊更狠。

舉例，在西洋拳擊中，拳手所受的教導是要出拳 "貫穿" 對手 —— 在觸及目標時不僅保持原有的速度，甚至加速，將那 "爆炸性推力" 貫入對手身體，使其因而急遽改變姿勢。

在打擊動作最後攻擊時手的扣腕，是最終的加速力量，可以說是能穿透目標（即是：受擠壓的網球）。拳手不應做放鬆的順延動作，拳打出去後必須快速收回。相反的扭腰動作有助在出拳及收拳時增加速度。

有各種不同類型運用力量的方法，一個人必須能善用所有的方法。

輔助訓練

有一點很重要,在做完預定之攻防練習後(按次執行或"悉隨尊便"),回復到原有的拳擊姿勢時,以腳前掌做滑步數秒鐘的步法練習,並放鬆自己,然後才再繼續練習。此種方法可靈活地寓實際搏擊於練習之中。

發出極具威力的拳擊之所有秘訣在於:時間性、協調性,當然,還有要準確地擊中目標。懸掛一個小球,練習出拳之準確度。

練習以快速的右拳連續出擊,收拳時之距離剛好使出拳時之勁道到達最強即可,不必收拳過後。

學會從不同角度做出經濟性的動作,然後逐漸增加距離。

十分重要的一點:在所有的手法中,手必須先於腳動。要謹記 —— 手先於腳 —— 總要這樣。

發出極具威力的拳擊之所有秘訣在於:時間性、協調性,當然,還有要準確地擊中目標。

對前手直拳之防禦

以下均是右腳在前時,對前手直拳之防禦範例:

- 使左手隨時準備迎接對方的前手直擊。左手已然打開,稍微將之提高,並在身前作弧形的搖晃動作。倘對手的前手突然朝你的臉上打來,你可向左微傾身體,並立即發出左手拍擊其手腕或前臂 —— 不需要多大力量即可擋開對方之右拳重擊。此時,不要放過對手留下的破綻。以嚴厲的右直拳痛擊對手臉部或身體。如此,對手不但會喪失防禦能力,也會頓時失去平衡。
- 身體晃向左側,以右腳踏前俟近對手,然後以右拳向對手身體施予嚴厲的一擊。(或可以朝其臉部打出一拳。)
- 身體晃向右側,以右腳踏前俟近對手,然後以左拳重擊其身體(或後手直拳擊頭部)。
- 向後仰身,然後快速向前予以還擊。

一名拳手應該在前手攻擊之後快速收拳,立即回復到原有之正確預備姿勢。

運用各種不同的前手方法,來攻擊對手的頭部與身體。

前手刺拳

前手刺拳是一條"觸鬚"。前手刺拳為一種鬆弛、自然之輕刺動作，為所有其他打擊法之基礎。它是一條鞭而不是一支棍。阿里[1]的理論把它看成以蒼蠅拍拍打蒼蠅。

------●------

前手刺拳的優點是不會影響身體平衡，它是既可守，又可攻之武器。在攻擊時，前手刺拳常可使對手失去平衡，為你更重的一擊鋪路。當用來防守時，前手刺拳常可有效地阻止對手的攻擊。你經常可在對手正欲向你發出真實的一拳之時，突然以一記令人不安的刺拳打在對手的臉上，令對手猝不及防。倘若能正確使用前手刺拳，你可謂是一個運用策略而非蠻力之科學化拳手。前手刺拳除需要技巧與敏銳的動作外，速度與欺敵手段（不規則節奏）也是不可或缺的。謹記一點：除非是已表露了你的攻擊意圖，否則沒有攻擊比一記速度慢的刺擊更差勁。

------●------

有一點十分重要：在發出前手刺拳後，必須立即收拳並回復到原有之準備姿勢，隨時預備繼續攻擊對手，或保護自己免受對手之反擊。

------●------

刺拳的動作是橫彈而出，並非推出的，而收拳時位置需提高些，保持拳的位置，以抵銷後手的反擊。手臂只需放鬆，收拳時沉肘回到身體，不需猛力拉回之動作。此點跟知道如何出拳同樣重要。

------●------

當刺拳觸及對手時，你的下頜應垂下，而肩部應微微彎向前，以作為護衛的屏障。

------●------

所有的打擊，包括前手刺拳在內，所有的力量均是由身體向外發出的。

所有的打擊，包括前手刺拳在內，所有的力量均是由身體向外發出的。前手刺拳之動作應是由肩發出的一種連續彎曲運動。

------●------

通常來説，建議最好不止發出一記前手刺拳。第二記前手刺拳常常有更大機會命中對手（倘若第一拳打得極為簡捷），更可彌補第一拳之失誤。當然，你可按你的需要多發刺拳。

------●------

不斷練習刺拳，直至能輕快、輕鬆、自然地出拳為止。肩膊與手臂隨時保持放鬆狀態，常為出拳作準備。要使刺拳的動作自然而發，並能在不用明顯出力的情況下取得速度和勁力，需要長時間、勤力的練習。準確度是刺拳最重要的一環，而且刺拳發得越直越好。

------●------

假如你無法擊中對手之頭部或身體，攻擊他的二頭肌。

------●------

刺拳也可有效地配合拳頭，封鎖對手僵硬的手臂遠離自己作為防禦。

1　原文為 Ali。——譯者註

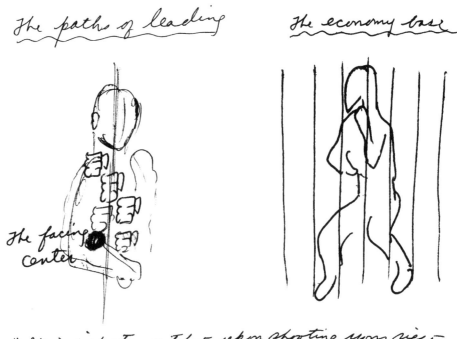

The paths of leading

The economy base

The facing center

\# It is important that upon shooting your right jab you instantly return your right fist to its on guard position ready to punch again or to protect yourself from counterpunch. It is often advisable to shoot more than one left jab. The second jab has an excellent chance of landing (providing the first one was delivered with utmost economy); it also serves to cover up the missed first jab. Of course, you should shoot as many more as you wish.

一如劍擊手的西洋劍在握，前手標指是給對手的一種連續不斷的威脅。

令對手始終維持守勢，並穩定地加快你的配速。令對手疲於應付。

前手標指

一如劍擊手的西洋劍在握，前手標指是給對手的一種連續不斷的威脅。基本上，它是一種沒有劍的西洋劍擊，主要攻擊目標是對方的眼睛。

前手標指是所有手法中攻擊距離最遠，也是速度最快的，因為其所需要使用之力量較少。刺插對手的眼睛並不需要多大氣力。然而，把握機會與準確性和速度的能力，是有效使用標指的重點。因此，與其他手法相同，標指應從準備姿勢開始，沒有其他多餘之動作。它由預備的姿勢快速而發，再風馳電掣般回復到原來姿勢。動作要像眼鏡蛇，標指只能感覺到卻不及見到。

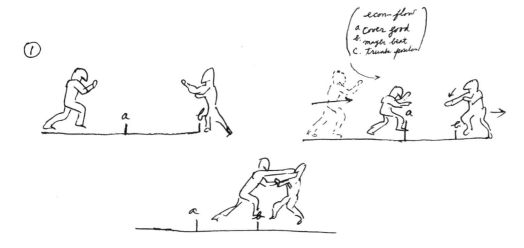

標指無論是單獨發出還是在組合中使出，你也應利用彈擊，而非推出之動作。除非你的速度夠快，否則對手常常可以避開第一記標指之攻擊，但是立即發出第二記標指，通常甚易使對手中招。前手標指是最有效之攻擊武器之一，尤其在自衛時為甚，而招式需鍛煉至十分精進方可。

標指的動作由於是運用令人震懾的力量而非純用拳擊力，所以前手標指（以戳擊的角度來看）像拍蒼蠅般。準確度是當中最重要的條件。在行動時選定目標，發招並復原以準備強化你的攻擊。

倘若時機準確，而出拳又正確，後手直擊之威力極大。

輔助訓練

練習和銳化你的標指，要在你體力充沛時，免得身體疲憊不堪時，你會以粗糙笨拙的動作代替應有之靈巧動作，及以對明確精簡的技術只作一般的努力。應在練習技巧後，才做耐力訓練。

1. "甲"與"乙"面對面做預備姿勢。
2. "甲"踏前以下路腿擊踢向"乙"之腳脛骨。此招只屬虛招，使對方不能冷靜應戰，並可延長其反應時間。它也是前進過程中阻撓任何可能的腿擊動作。
3. 當雙方的距離縮短而"甲"的腳猶未及落至"乙"的身前時，"甲"快速打出如箭般的標指，刺向"乙"的空檔。

重讀有關前手直擊的描述。

後直突擊身體

以後直突擊身體之拳勁凌厲，是用來反擊對方或在前手之假動作後發出。與向身體的前手刺拳相似，身體跟隨着拳移動（仍需保持良好的防守姿勢，留心對手的劈擊反攻），雖然身體扭轉向前越過前腳可獲得更大的力量。（試查看兩者的分別。）這種攻擊可以有效地瓦解對手之防守，並能成功用來對付身材較高的對手。

不妨多反覆使用後手直擊。倘若時機準確，而出拳又正確，此拳之威力極大，也較其他手法更安全，因為出拳時你會俯身，避免了全臂的反擊。使用此拳之機會甚多，倘若對手以另一隻手出拳，則必暴露其身體的一面，此時為你發出反擊之最佳時機。

───────●───────

前手微向上提，手掌攤開，手肘朝下，以防對手之後手攻擊。頭部向下則緊貼於出拳的手臂，受到妥善之保護。

───────●───────

不妨經常使用此拳，以反擊一名以"前手"攻擊你的頭部，並以後手護其臉部的對手。

───────●───────

你身體的步法，可攻擊每一吋的下頜，此外，身體的移動也較少。

───────●───────

以後手直擊對手身體：以前手佯攻對手之頭部，並"誘使"對方以前手反擊你的虛招，或者，待對手先行出招。

───────●───────

阻截對手向身體的後手直擊：只要把前手緊貼於自己的身前即可。同時，肩膀上提，惟恐對手向身體的攻擊變為一記雙重攻擊 ——"連環命中"。

後手直拳是重炮之拳。

後手直拳

擺好對敵之預備姿勢，後拳翹起置於下頜，離胸部約一、二吋之距離。當前手出拳攻擊時，因為轉腰之動作，使後拳由原來之位置後移四、五吋的距離，然後，以此後手出拳，便可在不需洩露意圖及拉回的情況下，擊出西洋拳擊中最具威力之一擊 —— 後手直拳。

───────●───────

後手直拳的出拳方式與前手刺拳幾乎一樣，兩者都是沿一條筆直的路線打出。無論如何，後手直拳是重炮之拳，扭腰的動作也較大。

───────●───────

在任何的重拳出擊動作中，身體之骨骼結構常需排成一直線，或形成一條可以支撐身體重量的線，並使肌肉能自由地運動，推動身體向前，產生極具威力之一擊。身體的一側必須經常成一直線。

───────●───────

十分重要的一點是，後腳跟與後肩之旋轉必須連成一體。動作可以透過把體重轉移至前腿，帶動身體的前半面旋轉，使身體之另一側可以自由地轉動，發出深具威力的一擊。此動作的原理就像猛然關上門一樣。

───────●───────

你的重心應由你後腳前掌開始。當你發出後拳，它會旋轉而後肩會隨着擊出的拳前進。這時你要轉腰，使重心在觸及目標前轉移至拳頭及前腳。後腳跟着拳頭的方向拖前幾吋，前手的拳頭在身體旋轉時收回。

---・---

謹記，後手直拳（或突擊）的威力秘訣在於運用前半側之身體為轉軸，容許身體的後側能
自然靈活地旋轉。

---・---

要使拳能放鬆、自然地發出，在剛出拳之刹那，切勿緊握拳頭，臂膀的肌肉也絕不能緊張
—— 肌肉在拳頭剛擊中目標時才收緊，由此最後一瞬間之握拳動作，迸出緊張的力量以
貫穿對手。拳之威力大小取決於速度（及更快的速度）及對對手動作之良好時間判斷上。
不要忘記由後腳驅動。

---・---

雙手任何時候都保持在較高之位置；特別注意在前手出拳時，後手決不可下垂。需能做到
手在那裏，拳就從那兒擊出。通常是由對敵戒備姿勢發拳攻擊，出拳時無任何初步動作，
絕不先抬高手或拉手後再發拳。肩膀向內彎曲以保護下頜，同時下頜需朝下方。後手發拳
時必須由胸部或身體的"停歇位置"直接擊出；通常是在後肩旁出拳。

---・---

當後手發拳時，前手臂應貼近身體以形成保護姿勢。此動作不僅可防守意料中的反擊，而
且西洋拳手可處於打出連續攻擊的第二拳的有利位置。謹記，一拳發出時，收回另一拳。
此動作需熟練至能輕易、快速而正確地發拳及收拳方可。手臂應發出一種彈擊力，好像是
要把手拉脫臼似的。再次強調，打出的拳需能貫穿目標，而非僅及目標。之後手臂放鬆，
回到戒備的姿勢。

---・---

在運用後手直拳時，動作決不可遲疑。假如你知道自己何處有破綻，你一定要處理，不能
三心兩意。

---・---

因後手直拳是遠距離之攻擊法，若欲有效制敵，發拳時需如箭脫弦般，快速地擊出，不作
任何預警。後手直拳最重要的關鍵在於培養速度，要使自己在攻擊時，能在對手猶未察覺
之前，已能對他作出痛擊。此外，發出後手直拳必須準確 —— 遠比前手攻擊更準確 ——
而後手直拳的發拳越直，則拳越準確、越具爆炸力。

---・---

除非保持正確平衡，否則在發出後手直拳後，並不輕易立即以前手再攻擊。此點極為重
要，因為假如若對手俯身下閃避開你的後手直拳時，最快速的復原方式是以前手出拳攻擊
對手，而你必須要有正確姿勢方能如此。如果你嘗試在刹那間修正自己錯誤的步法，結果
你會發現自己攤在地上，四腳朝天。

---・---

後手直拳難於運用，原因在於後手的攻擊距離較遠，而且一旦失手，你就會給對手可乘之
機。通過練習以彌補上述兩個缺點，令後手直拳更臻完美 —— 發拳時不動聲色，收拳時
速度夠快。

**假如你知道自己何
處有破綻，你一定
要處理，不能三心
兩意。**

右前鋒樁的後手直拳

通常，你會先打出一記右拳，再打出一記左拳。（1-2 連擊）

右手需保持移動；切勿僵直固定。右手的動作一如毒蛇吐舌般搖晃，隨時準備出擊。最重要是，時常以此來威脅和困惑對手。

打出右手時，同時踏出右腳向前。在未觸及目標（遮掩對手的視線）前，左拳直線擊出（一點也不要拉回），同時把身體轉向右，以左腳底為軸旋轉。當旋轉時，從身體左側獲取大量推及彈的力量，由腳傳至腿及髖部，並確保以左肩發出大量彈的力量來完成。在連環攻擊時，出拳之力度可因全身之協調配合而大幅增加。隨時保持平衡。

需注意，左拳（或後拳）經常用來作反擊之用。有時，先誘使對手出拳攻擊，再以此左拳反擊對手較好。此時對手是直線向你的臉部出拳。你以右前手入馬，使對方右前手攻來的拳在左肩旁掠過，然後你打出左拳，同時注意對手左側之動靜，或以你右手阻截來招。你的頭部必須迅速俯下及向右閃，以避開對手前手右拳（注視對手！），但迅速俯身動作不可過大，剛好閃過對手之攻擊即可。左手拉回到最上面時，應能在對方前手臂伸直之前，貼着對方的手肘而過，而身體從髖部帶動由左向右的旋轉，必須配合右肘與右肩猛抽之動作。

當對手趨近時，通常打出的拳可以擊中其下頷部位。不過，切勿總是朝對手頭部攻擊。需瞄準中線出拳以貫穿對手。

試着以左拳攻擊對手腹部，再用左直拳。
試先發出兩記前手右拳，伺機再打出左直拳。

有時，不妨把身體向右移動較遠的距離，然後以左直拳從對方手臂之內以微向上之角度攻擊對手。

當收拳時，右肩需保持提高之位置，以防右前鋒對手的左直拳，或左前鋒對手的前手鈎拳。

鈎拳

鈎拳在反擊中是最有效的。這絕不是過闊、環迴的攻擊，而更是放鬆、自然、彈射而出的拳。謹記，身體旋轉是當中關鍵；出拳時要配合步法。

> 在連環攻擊時，出拳之力度可因全身之協調配合而大幅增加。

避免洩露意圖！發拳與收拳後均需保持預備姿勢。這必須從戒備姿勢出拳以誘詐對手。手絕不可拉後或下垂。經常先以刺拳或假動作掌握你的距離和槓桿利益。

運用前手鉤拳時，後手需常提高如盾牌般保護自己的臉部。你的後手肘保護身旁的肋骨。

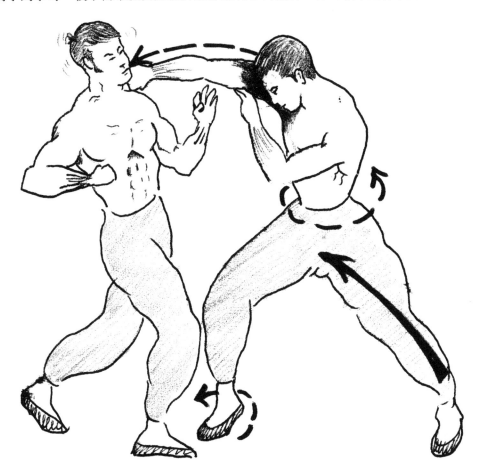

The Horizontal Hook

練習鉤拳主要可採用小型拳袋。嘗試鍛煉出拳的爆炸力，而不過度扭轉身體而走樣，並要準備追擊更多拳擊。

身體通常是極易受攻擊的目標，原因是其面積比下頜大得多，而且不甚靈活。

前手鉤拳

越靈活的拳手 —— 越機警、動作越靈敏 —— 越能以最不正宗的手法，從最不可能的角度攻擊對手。

前手鉤拳應該謹慎地使用。在前進或後退前均十分有效，並可用來對付過遠的直拳或擺拳攻擊。

倘若對手的拳樁與你相同，前手鉤拳攻擊之最佳時機，在對手後護手下垂時，或對方擊出前手刺拳之後。

————————●————————

對付一位聰明的防守型拳手，有時只有前手鉤拳方能突破對手防線，或迫使對手改變策略，使你能在對手身上找到破綻，使出其他種類的拳擊。

————————●————————

前手鉤拳可以在對手因着某種原因難以避開自己攻擊範圍之時，用來直接攻擊他。前手鉤拳用來反擊或作連續攻擊最有效，因為鉤拳基本上是一種短距離之攻擊武器 —— 當對手迫進你時。嘗試先以前手直拳或作其他的準備。運用前手鉤拳的一個有效方法是先以後手直拳佯攻對手。你需要經常變化攻擊之方式：上路／下路或下路／上路，單拳或以組合攻擊。刺拳和假動作（配合踏步向前）是獲取理想距離的優良手段。

————————●————————

前手鉤拳亦是埋身戰的良好拳法 —— 它由側面攻入，在對手視線範圍之外，更可避開對手之防線而攻擊。在貼近對手，尤其對手受到你的直拳威脅之時，鉤拳效果甚大。

————————●————————

謹記，出拳時絕不可有一種結束的動作。

身體通常是極易受攻擊的目標，原因是其面積比下頷大得多，而且不甚靈活。鼠蹊亦是甚好之攻擊目標，而且明顯比下頷更難防守。

————————●————————

在埋身戰時以鉤拳攻擊身體較為有效。先佯攻對手頭部，然後迅速閃電般以前腳踏近對手，並以鉤拳重擊對手之腹部、肋部、鼠蹊或任何接近之目標。同時，迅速俯身至鉤拳攻擊方向之另一側。做此動作時，前膝需彎曲，肩部越接近與打擊點同一水平高度越好。為保持平衡，後腳之腳尖需適當地向外轉。後護手需提高做好防禦。

————————●————————

鉤拳配合側移步是甚好之攻擊方法，原因是你正向側方移動，而這是當時最自然的擺動姿勢。同樣，你也可有效地以鉤拳攻擊正在做側向移步之對手。謹記，當對手衝向你，你的攻擊能造成雙倍力量。同時要記住，在出拳時需提高後手保護自己！

————————●————————

根據繆爾斯[2]的理論，前手鉤拳至少有兩種出拳方式：

1. 前手遠距離鉤拳：先以前手直刺拳擊向對方臉部，再快速地加一記鉤拳。（留意攻擊和反擊時體重之轉移情況 —— 接觸在前方而體重移至後腿。）
2. 前手近距離鉤拳：從戒備姿勢出拳，手肘貼靠於身旁。（在反擊時，由前腳至後腳轉移體重）。

————————●————————

與其他的拳法一樣，前手鉤拳必須由戒備姿勢直接出拳，以增加欺敵效果。

————————————

2 原文為 Mills。——譯者註

經常以刺拳或先用虛招來趨近對手。例如，以後直拳佯攻對手以作準備，但出拳不可以過遠。大多數拳手在擊出鈎拳前，把手拉得太後。嘗試不要把手拉後或放得過低。即使手不往後拉得很遠，亦可以打出勁道十足的拳。許多的"腿擊"緊隨前手鈎拳，需要配合步法。

前腳跟需向外圍提高，使身體能適意地旋轉，在拳擊至目標時，腰與肩需逆方向旋轉。

當拳擊對手下頜側之時，肩部需保持提高位置，以獲得最大槓桿利益。

謹記，出拳時絕不可有一種結束的動作。應該讓前臂有良好的導向，加上放鬆肩膀之肌肉來完成。擊拳後之動能可把手臂帶回原來正確的位置。

有些拳手在出拳時，經常有把體重過度前移之情況，使拳變成了推擊的動作。實際上，鈎拳是一種放鬆，由手臂而發的拳。"腿擊"是由踢腳時身體之放鬆，與雙腳及身體之正確旋轉動作而完成的。打出鈎拳時，體重應轉移至鈎拳攻擊方向相反的另一側。如果你以鈎拳直接攻擊，必須配合向前踏步來貼近對手，使鈎拳更易擊中對手。出拳時運用放鬆、自然、彈擊的動作，避免過闊及環迴的動作。

放鬆地打出鈎拳，手臂如鞭抽般的動作，是來自身體旋轉帶動手臂，以至完全用盡肩膀關節的活動範圍為止。屆時，手臂需與身體同步旋轉。出拳如夠快捷，手臂就會如脫弦之箭般向前彈出。要讓拳猛然彈出，常常想着要加快出拳速度。對準目標讓攻擊能貫穿對手身體。

前腳跟向外提起，以前腳掌來旋轉，使攻擊範圍更遠，發拳也更快更有效。身體稍微向另一側下墜，使出拳更有力，並可防衛自己。

最重要是，盡量減少不必要之動作，至剛好能發揮拳的最大效果即可，不用做過闊的鈎拳動作。

你的外圍鈎拳"敞開"越大，越容易降格成擺拳。你必須保持它的緊湊。另外，當你張開手發鈎拳，你是向對手大開中門。

學習鈎拳最困難的，是要大幅擺動，而又不過度轉動身體使姿勢走樣。

手肘彎曲得越是銳角，鈎拳便顯得越扎實，越有爆炸力。體驗鈎拳在擊中目標前一瞬，手臂稍微收緊。

最重要是，盡量減少不必要之動作，至剛好能發揮拳的最大效果時即可。

在西洋拳擊中並無運用手腕的動作。（驗證一下這個陳述。）前臂與拳頭應連成結實的一體來運用，一如尾部有結節的棍棒般。拳頭與前臂需形成一直線，手腕不可向任何方向彎曲。小心避免用拇指來攻擊。

當拳打出後，拇指應朝上。拳頭並無旋轉之動作 —— 這是為了適當保護手部。前臂由手肘至指關節均要僵直固定，手腕絕不可彎曲。謹記，指關節需經常以你的體重旋向那正確的方向。

經常提高後方護手，像盾牌般保護你另一邊臉部；後手肘保護肋旁。把這兩點變成你的習慣！

隨時準備好以任何一隻手，向對方發出結實的拳擊。

阻截對手的鈎拳時，常有後退避開或遠離攻擊之傾向。這種做法是絕對錯誤的。踏前，而非後退，使對手的鈎拳由你的頸邊擊空而過。

練習鈎拳主要可採用小型速度拳袋。

練習鈎拳主要可採用小型速度拳袋。嘗試鍛煉出拳的爆炸力，而不過度扭轉身體而走樣，確保你的拳擊感覺舒適。

後手鈎拳

後手鈎拳在雙方埋身戰時甚為管用，尤其在雙方離身分開的一瞬間，或對手退避之時。偶爾，你也可用後手鈎拳，分散對手對你前手鈎拳攻擊的注意力。

練習以一記左後手鈎拳攻擊彎身對手之腰部，一名經常由右向左轉身的對手，令其右邊腰部露出破綻。你可以半環形弧度把拳擊向對手之腰部。

鏟鈎拳

鏟鈎拳是以手肘"內靠"之動作，向內出拳。當用來攻擊對手身體時，手肘向髖部靠緊；攻擊對手頭部時，則貼緊肋骨之下方再出拳。鏟鈎拳也是由戒備姿態直接而發，可謂一流的近距離打擊法。在出拳前，要確保手肘、肩膀或腿並無緊張之情況發生。出拳時髖部配合出拳而猛然向上抽，手部成四十五度角。由於手部彎曲的角度，鏟鈎拳常可由內圍突破對手之防線。

出拳方式（右前鋒樁）：將右手肘內扣，並貼靠髖骨之前緣。將微握的右拳稍微向上轉，

使部份手掌朝向天花。手心與天花與地面略成四十五度角。與此同時，左護手保持在正常位置。現在，雙腳站穩，並突然將身體轉向左方，令髖部以弧形向上一抽，向對手之太陽神經叢位置打出一記結實的右拳。右手傾斜的角度恰恰容許擊拳的指關節能扎實地攻擊到對手。於正常姿勢出拳前，要確保手肘、肩膀或腿並無緊張之情況發生。更重要的是，要確保手部維持四十五度角，而髖部要猛然向上抽。

不管是用來攻擊頭部或身體，所有鏟鈎拳均有拳頭角度與髖部上抽之特別要求。在髖部上抽時採用的彈腿動作可加快身體旋轉的速度，同時亦會使身體旋轉的方向稍微偏離向上。在這時，成四十五度角的拳頭配合彎曲手肘，使擊拳的指關節指向身體旋轉的同一方向，你有一記純正的鏟鈎拳。你的拳扎實地打在對手身上，包含了不少的順延動作在其中。而這記純正的鏟鈎拳有特殊的角度，可由內圍突破對手之防線。

攻擊頭部的鏟鈎拳是由戒備姿勢發出的。（最好以速度拳袋來練習。）將右肘彎曲置於身前，前臂保持成一直線，直至拇指的指關節與右肩僅有少許距離。確保右手肘要向內扣，並貼近右邊肋骨之下方。現在，雙腳站穩，突然作出肩部旋轉與髖部上抽的組合動作，並使右拳校正角度，攻擊位於下顎左右高度的目標。確保每次轉動身體前，手肘緊貼於肋骨之下方，而當拳觸及目標時，與右肩之間僅有一段短的距離。

純正的鏟鈎拳有特殊的角度，可由內圍突破對手之防線。

鏟鈎拳是前手鈎拳中發展得最完善的，是其中距離最短，但最具威力的攻擊之一。一旦你能對此隨心所欲，你的雙手常能本能地配合身體旋轉之動作出擊。你的身體會自動執行。

鏟鈎拳可與其他攻擊的組合手法配合，來做連續之攻擊。最簡單的組合方法，是以一記遠距離右拳揮擊對手頭部（由右前鋒樁），而該拳若未能把對手打至向後退，你可再迅速以一記左手鏟鈎拳攻擊對手的頭部或身體。或者，隨着一記右直拳攻擊對手的頭部，再以一記右鏟鈎拳攻擊對手的頭部或身體。同樣，一記攻擊對方頭部的遠距離左直拳失手，該姿勢也可令你向對手的任何目標擊出右鏟鈎拳。此外，如果一個速度快的對手俟近你時，他速度之快可能令你無法施展踏步反擊，可是他的速度反令他成為你短距離重拳的完美"飛碟標靶"。還有一點，當你以阻截、格擋、滑步或其他方法抵抗攻擊時，很多時你會處於一個較近的距離，讓你能打出鏟鈎拳來反擊對手。

鏟鈎拳之威力僅次於遠距離直拳（根據鄧普西[3]的說法）。常可以用鏟鈎拳擊倒對手，或至少可以嘗試讓跟你攬抱的對手軟化下來。（別忘記使用手肘、踩踏、膝撞。）鏟鈎拳可讓你保持在上下擺動搖晃的攻擊者內圍，他們大多會從外圍打出鈎拳，而這助你擺平他們。由於鏟鈎拳都是短小而緊湊的，所以你遭對手攻擊之機會遠比運用由外向內、弧度較大之鈎拳來得小。

3　原文為 Dempsey。——譯者註

旋轉鈎拳

嚴格來説,旋轉鈎拳之出拳動作幾乎與直拳相同,唯一的分別是,手腕在觸及目標前的瞬間猛力扭轉。此拳是一種彎曲、猛烈的中距離指關節戳擊手法。

———————————————●———————————————

任何鈎拳的要點在於:在揮拳攻擊對手前的最後一刻提高手肘。這可使拳頭觸及對手時,拳上的指關節能打擊到目標。

———————————————●———————————————

出拳方式(右前鋒椿):由戒備姿勢開始旋轉肩膀,一如欲以中距離之右刺拳攻擊一般 —— 沒有任何預備動作。但卻不是打出右刺拳,而是把右前臂及拳頭往下彈,右手肘則向上彈。右拳以旋轉方式向下彈出,使拳上的指關節正好落在目標上。當你的拳擊中目標時,你的前臂應幾乎與地面形成平行。

———————————————●———————————————

當你踏前以右旋轉鈎拳攻擊時,你是以"腳為軸之旋轉踏步"向前的 —— 踏步向前並稍微向身體的右側,腳尖向內轉。當你的右臂及右拳向下攻擊目標時,身體以右腳前掌來旋轉。在鈎拳觸及目標的瞬間,左後腳一般仍是停留在空中,但會迅速在你身後着地。

任何鈎拳的要點在於:在揮拳攻擊對手前的最後一刻提高手肘。

如果你的右旋轉鈎拳十分有力，而且能在毫無徵兆下快速擊出，則對手當會加倍小心，並以左後拳威脅你。此時你可以用旋轉鈎拳來化解對手的後手直拳。此外，假如對手在阻截或格擋你的右前手刺拳時，令自己的左護手游離身體過遠，你的旋轉鈎拳此時即可避開對手的左護手而直接攻其下頜。

---◆---

右旋轉鈎拳時常是於你正在轉到對手身體左方時打出的。

---◆---

可以輕型速度拳袋練習，來獲得正確姿勢與動力。

手掌鈎擊

手掌鈎擊純粹是一種快速、以手掌如鈎拳般擊出的手法。

---◆---

在正常的出拳姿勢下，運用由外圍打入的右手掌鈎擊，以避開對方後護手防守來攻擊甚為有效。此外，配合防守與閃躲來做反擊也是十分有效的。

上擊拳

前手或後手上擊拳常於近距離作戰時被隨意地運用。一旦身處對手內圍位置，即有甚多機會運用此種拳法。

前手或後手上擊拳常於近距離作戰時被隨意地運用。

---◆---

上擊拳可作為對付突然垂低頭部和猛烈揮拳擺擊的對手。這預先假定了一點：除非你已洞悉對手的打法，否則垂下頭部或把身體傾向前只會令你遭到上擊拳的攻擊。

---◆---

一記短的上擊拳是十分有效的。攻擊前保持雙腿彎曲；出拳的瞬間再突然蹬直雙腿。在攻擊觸及目標時，腳尖稍微蹬地，身微向後靠，當用右拳出擊時，身體重量較傾向於左腳，反之當用左拳出擊時，身體重量則較傾向於右腳。

---◆---

對付一個右前鋒椿的對手，當欲用右前手打出上擊拳時，先以左手置於對手之右肩前片刻，以確保不會遭到對手上擊拳的反擊。

---◆---

後手上擊拳（右前鋒椿）：先待對方出前手右拳，隨着移步向前，頭部快速向右轉。當對手仍在出拳以致身體前傾時，可向對手發出一記短而凌厲的左上擊拳，攻擊其下頜，並可以出拳的手臂抬起並干擾對方的右手臂。

---◆---

左後手上擊拳之出拳方式，是在發招中途先垂下左手，再"挖上去"攻擊對手下顎或鼠蹊。前手則拉後來保護自己，並繼續處於進攻性戰略的位置。

面對一個經常站得正直，而只以遠距離刺拳攻擊你臉部的快速對手而言，上擊拳幾乎可說是無用武之地。對此，你必須有計劃地貼近對手，再運用上擊拳攻擊其鼠蹊等目標。運用此方法，可令對手疲於應付，他會垂下頭來。

———————————————●———————————————

可用填滿玉蜀黍的懸袋來練習上擊拳。

———————————————●———————————————

（a）上鈎拳：對方把手臂橫置於面前作掩護時，則可以此拳攻擊其下頜，動作由下而上，稍微由外側向內。髖部需配合着猛然旋轉。（留意旋轉鈎拳的描述。）

（b）水平鈎拳 —— 前鈎拳：兩者都是從對方護手上方或旁側攻擊。此拳可謂一種曲臂之刺拳。配合身體以貫穿對手。（留意鑽鈎拳的描述。）

The <u>upward hook</u>--you screw the blow in and up so that you can send it to the chin of a man with his face covered up by his arm held across it. On the other hand, the <u>horizontal hook</u> and the <u>forward hook</u> will go "over" that kind of guard.

一個動作不論在技術上如何完美，也能被對手的預防性打擊所阻撓。

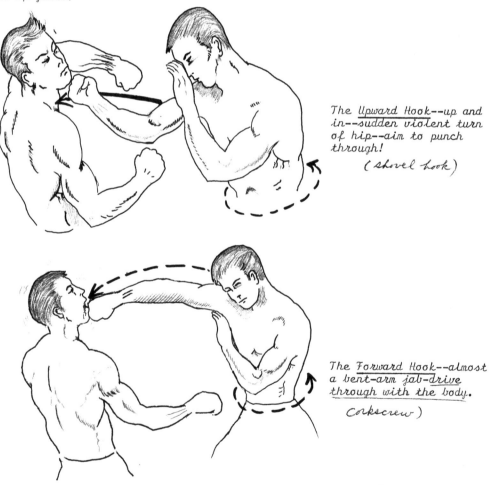

The <u>Upward Hook</u>--up and in--sudden violent turn of hip--aim to punch through!

(shovel hook)

The <u>Forward Hook</u>--almost a bent-arm jab-<u>drive</u> through with the body.

(corkscrew)

Practical & Simple combinations of Hooks and Crosses

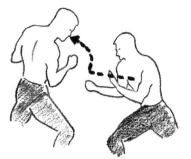

fig 1a

low feint to body

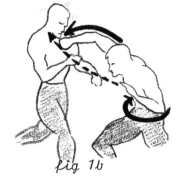

fig 1b

flow with timing to hook

fig 1c

ends with left cross

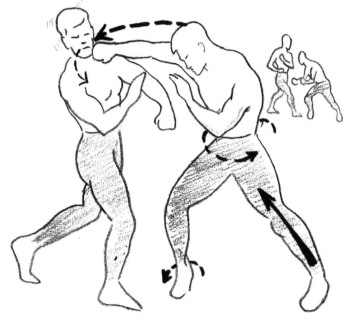

low feint to body follow with right hook (same hand--one continuous movement)

面對一個經常站得正直，而只以長距離刺拳攻擊你臉部的快速對手而言，上擊拳幾乎可説是無用武之地。

The Left Cross---after drawing opponent's right

組合拳擊

一名優秀的西洋拳手可從不同角度作出攻擊。而他打出每一拳後所處之位置必可讓他繼續打出下一拳。他經常處於中心的位置，從不失去平衡。一位拳手的組合拳擊越有效，他越有可能擊敗不同類型的對手。

———————●———————

一些觀察結果，可適用於各種不同類型之打擊：出拳越直越好。出拳時配合前踏步，使你伸延良好。出拳時絕不洩露企圖。如果需要把拳頭先置於特定位置以打出某種拳時，絕不可引起對手之警覺。由中線出拳攻擊，隨時處於適當的位置並保持良好平衡。不要超出你的目標。出拳後，迅速回復戒備姿勢。必須以前手來終結一系列的連環出拳。

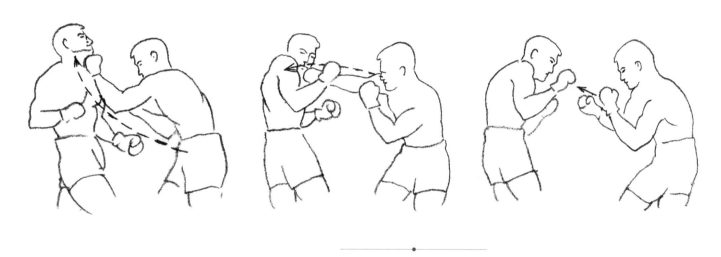

學習保持你的一團火，直到能擊中對手。

在遠距離搏擊時，以前手發出刺拳和發出後手直拳。在近距離搏擊時，則用鈎拳、後手攻擊身體和上擊拳。

———————●———————

出拳時身體稍微搖晃一下。一記重拳必須由穩固之馬步發出；輕的拳則是從拳手的腳尖而來。

———————●———————

學習保持你的一團火，直到能擊中對手。在攻擊對手前先迫使其後退至繩邊或擂台的角落。別浪費你的體力。如果對手先出擊，則避開來拳，再在對手能逃避之前，作出結結實實的反擊。

———————●———————

除了實戰，練習時可保持自然與放鬆。透過與各類型的搏擊夥伴一起苦練，鍛煉你的速度、時機的把握與對距離的判斷。由此，練習你的威信；具信心地結實的攻擊。

腿擊

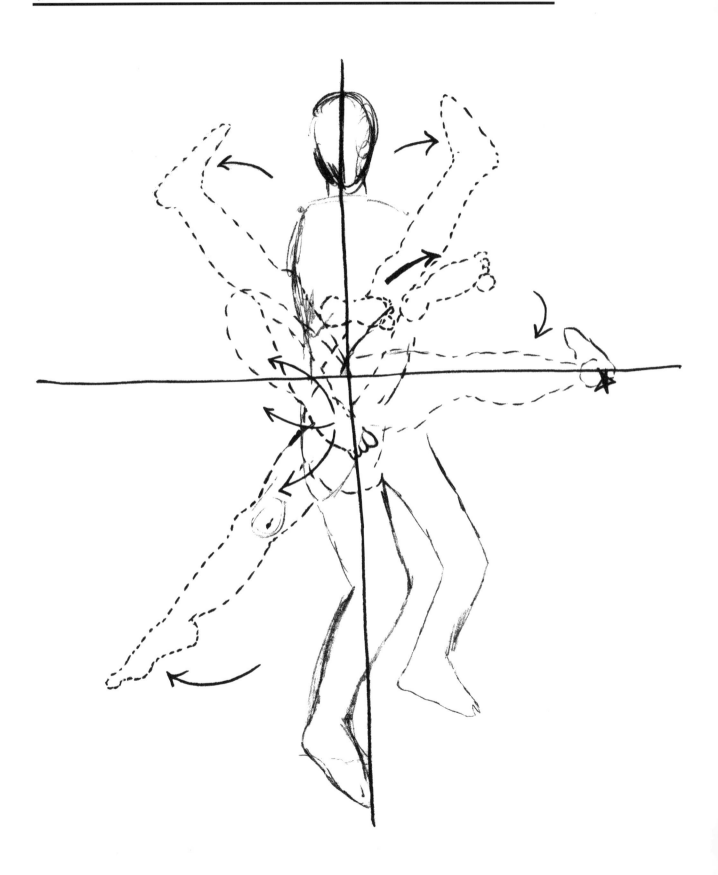

選擇甚麼樣的攻擊目標，是容易、安全和有效率？

A） 鈎踢

 （1） 右前鋒者的前膝

 （2） 右前鋒者的鼠蹊

 （3） 右前鋒者的頭部

 （4） 左前鋒者的膝部

 （5） 左前鋒者的頭部

〔註：審查一下身體對右和左前鋒者，作不熟悉但直接攻擊目標時的感覺。謹記左後腿鈎踢。〕

B） 側撐

 （1） 右前鋒者的脛骨／膝部

 （2） 左前鋒者的脛骨／膝部

〔註：近距離的下踩突擊（腳面、脛骨、膝部）—— 包括橫踏。〕

C） 逆鈎踢

 （1） 左前鋒者的前膝

 （2） 右前鋒者的膝部

D） 前腳突擊 —— 留意膝部、鼠蹊

E） 左（後腳）前踢

F） 左旋踢

G） 垂直鈎踢

H） 右手標指 —— 三種方法

I） 右手刺拳 ——（三種方法及上路／下路）

J） 右鈎擊 —— 上路／下路

K） 右掛捶 —— 上路／下路

L） 左後直拳 —— 上路／下路

M） 右底拳（前手）

N） 左（後手）底拳 ——（反方向、旋轉）

O） 可能的腿擊組合

 （1） 自然的追擊

 （2） 訓練有素的追擊

P） 可能的手法組合

腿擊技巧必須：有一種易用又有勁的感覺，以練習和輔助訓練培養。

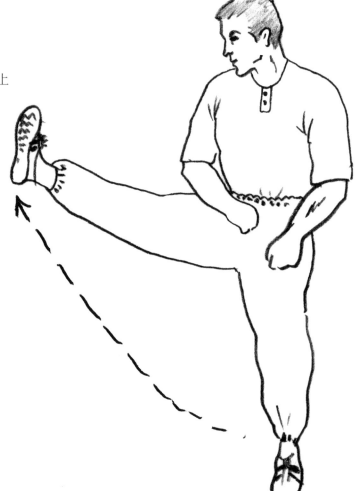

法國式腿擊 ──（弧線或向上發勁）

1. 膝部不如上身般靈活。
2. 踢向前或後。
3. 最快速（經濟的）、最強勁（自然的），和難以避開。
4. 一般來說以腳跟接觸。實驗以腳前掌來接觸。
5. 有時需要迂迴地避開對手的前腳，再攻擊對手的重心腳。對手後腳的重心越重，其膝部所受的傷害越大。

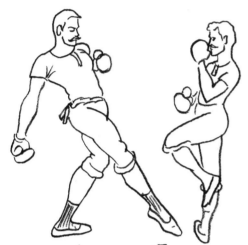

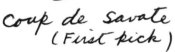

coup de Savate
(First kick)

你運用的腿擊法會
因對手的類型不同
而有所改變。

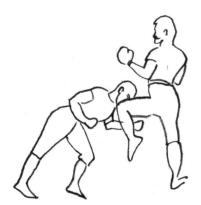

Direct Kick at the mark
(later was barred)

a). make it straight as a
boxer's cross
b). economy, speed & slightly
upward
c). make it a direct groin
shot.

101

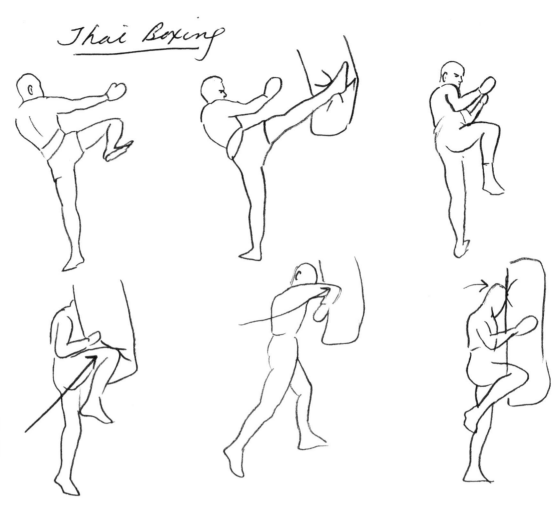

利用快速的出腳
"跳過"對手的知
覺範圍。

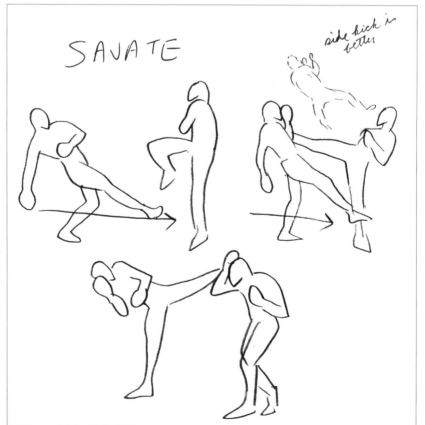

腿擊技巧必須：

1. 有一種易用又有勁的感覺，以練習和輔助訓練培養。

2. 能隨時調整腿擊高度。

3. 能經濟地且突然而發。

4. 動作流暢快速。

5. 能與任何動作配合。

6. 能直接而瞬間能調動手腳攻擊目標位置。

7. 準繩和精確。

遠距離腿擊之效用：

1. 主要是用來擊中較遠的目標。

2. 作為破壞性的工具。

3. 為後續的腿擊或手法作開路之用。

你運用的腿擊法會因對手的類型不同而有所改變。

弓步進攻（踏步和滑步和任何攻擊時的踏步）必須：

1. 攻擊萬一失手，需能快速地離開對手腿擊反攻的範圍。身體微微失去平衡或控制，代表身體的某部位在瞬間未曾保護好，極易遭對手的腿擊反攻。

2. 能以速度、經濟性與良好的控制克服與對手之間的遠距離。

3. 有令對手感到驚訝的元素，抓緊對手心理或生理未能提防的瞬間。

4. 一旦發動攻擊，要有莫大的決心和速度 / 勁力。

5. 盡量以最遠距離腿擊目標（彎腿四分之三或以上，攻擊尤甚）。這個延長的距離使任何腿擊更有可能施展出來。

6. 利用能媲美手法般的優美與意識，並爆發殺傷力 —— 這就是腿擊的藝術。

如一尾眼鏡蛇，快速腿擊只能感受而不能目睹。

提升勁力的場合：

A） 當用同一條腿做組合腿擊時。

　　—— 上路 / 下路鈎踢與側撐脛骨 / 膝部

　　—— 上路 / 下路與內角度鈎踢

B） 當在交替腿擊時。

C） 當在攻擊觸及對手、延長攻擊距離、鈎踢時。

D） 當近距離腿擊時。

　　—— 運用近距離側撐對手下路，以免被對手所封困，並可加上有威力的工具。

　　—— 近距離時考慮用膝撞，及在維持平衡姿態下用力踩踏對手。

當你攻擊移動中的目標時，發展你的"身體的感覺"（距離、時間性、發招等）。學習在移動時運用身體不同的部位攻擊。

A）腳跟 —— 前撐、側撐、後直撐

B）腳前掌 —— 向上蹬、向前蹬、向兩側蹬

C）腳尖

D）腳面

E）腳內外側 —— 側擊鉤踢、割、掃脛腿

利用快速的出腳"抓住"正想"脫身而去"的對手。

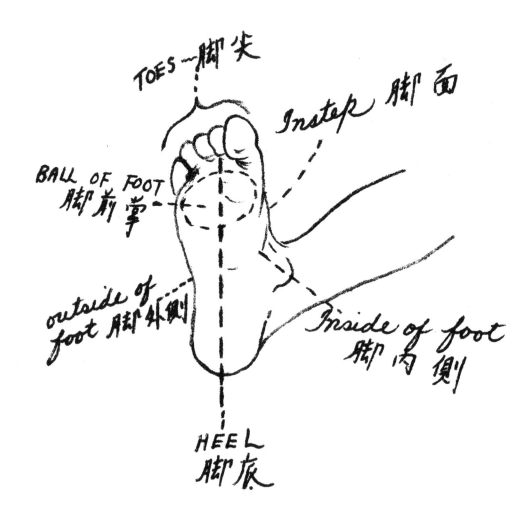

結合腿擊與各階段的步法：

A）前進時，各種腿擊法

B）後退時，各種腿擊法

C）左轉時，各種腿擊法

D）右轉時，各種腿擊法

E）平行橫移時

利用快速的出腳"跳過"對手的知覺範圍。在出腳前以放鬆拮抗肌,"以逸待勞"而非"準備"的態度。利用快速的出腳"抓住"正想"脫身而去"的對手。

———————•———————

以持續性的意識,"留意"着出腳、擊中,及復原的動作,並加強"警覺"雙手來保護自己。

———————•———————

平衡的中心　Ｙ　Ｙ

———————•———————

注意快速腿擊時:如一尾眼鏡蛇,快速腿擊只能感受而不能目睹。

———————•———————

發動時:

A）以中性姿勢放鬆起動
B）混合中性姿勢並經濟地開始
C）嬉戲的放鬆(精神上)
D）流暢的速度(身體上)

———————•———————

傳送時:

A）眼明
B）不偏不倚
C）適當的平衡
D）嚴密的防禦

———————•———————

擊中時:

A）以工具的正確位置適當的做出撞擊
B）自然釋放具協調性的破壞力

———————•———————

復原時:

A）復原中性或準備另一次攻擊
B）加強"警覺性"

———————•———————

哪些是作為先導者、值得尊敬者、距離探索者所用安全的"快速"前腳腿擊?你的動作能快到何種程度,而不致於"搖晃不定"?註:以拳擊中的刺拳為指引。舉例言之,除非確切地把握好距離關係和對手的情況,否則你不會貿然運用後手鈎拳。學習如何不讓對手在你委身時得到任何優勢。精神虐待你的對手,在身體和心理上,製造痛苦。

精神虐待你的對手,在身體和心理上,製造痛苦。

以下為一些由膝部彈出的腿擊：

1. 鼠蹊鈎踢（向內彈出）
2. 反鈎踢（向外彈出）
3. 向上彈踢
4. 向前直彈踢

———————————————●———————————————

以下為一些由髖部突發的腿擊：

1. 側撐突擊
2. 後撐突擊
3. 前撐突擊

———————————————●———————————————

研究一下以膝部彈出的腿擊法，以獲得更大的勁力，還是以髖部與膝部彈踢法以求較快的速度。測試所有遠距離、中距離（自然射程距離）及近距離。

———————————————●———————————————

甚麼腿擊法是走動的彈踢結合快速後退？註：當你避開對手的攻擊範圍時，這些腿擊法應能攻入對手的動作軌跡中，並減緩其追擊的動作。

以"身體感覺"作為你的指引。

———————————————●———————————————

哪種踏步腿擊法會被夾住？註：制定出預防腿擊時被抓住腳的措施。

———————————————●———————————————

哪種近距離的腿擊法能有推出或彈出的效果？註：練習手腳自然地追擊。

———————————————●———————————————

前腳的可能角度位置

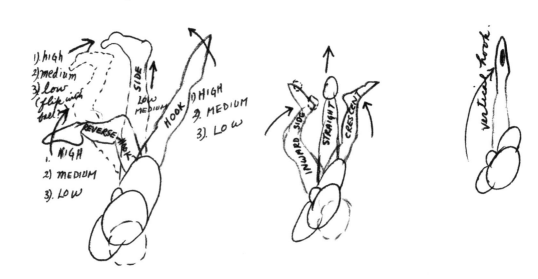

註：學習"重設毀滅性的力量"到目標"所在"或被帶領之處。以"身體感覺"作為你的指引。

後腳的可能角度位置

哪種腿擊法最具破壞力？哪種腿擊法最易擊中對手？

―――――――――・―――――――――

腿擊的方法

―― 向上路
―― 向下路
―― 由外圍向內圍
―― 由內圍向外圍
―― 直線向前

研究一下以膝部彈出的腿擊法，以獲得更大的勁力，還是以髖部與膝部彈踢法以求較快的速度。

前腳腿擊的例子

腳面向上踢擊鼠蹊 ――（向上的力量）
（近距離 / 中距離）

註：最具破壞力的踢擊攻擊對手以下部位時，體會身體的感覺：

1. 腳脛骨
2. 膝部
3. 鼠蹊
4. ？

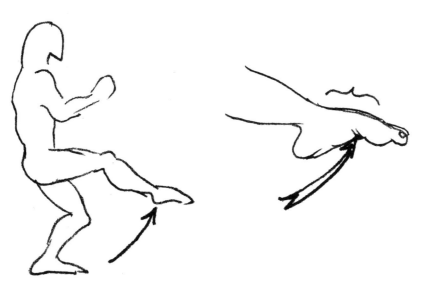

垂直鈎踢 ——（向上的力量）
（中距離）

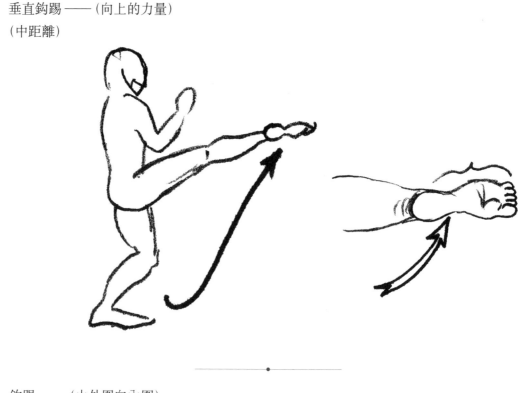

**練習手腳自然地
追擊。**

鈎踢 ——（由外圍向內圍）
上路 —— 中路 —— 下路
遠距離 —— 中距離 —— 近距離
注意身體傾側，以保持平衡及利於回復。

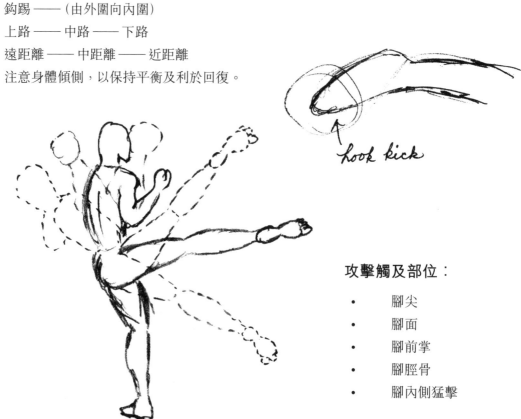

hook kick

攻擊觸及部位：

* 腳尖
* 腳面
* 腳前掌
* 腳脛骨
* 腳內側猛擊

釐清這種腿擊用上了哪些肌肉，並如何使此部份肌肉變得柔軟而有彈性。

重點：肌肉需放鬆，但猶需保持對姿勢及時機掌握的整體警戒性。

─────────●─────────

試試用腳前掌來攻擊對手的腳脛骨、膝部或腳面。

─────────●─────────

逆鈎踢 ——（由內圍向外圍）

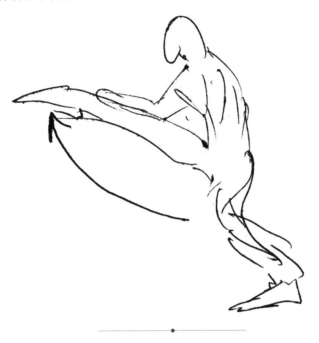

肌肉需放鬆，但猶
需保持對姿勢及時
機掌握的整體警
戒性。

─────────●─────────

側撐 ——（中路、上路、下路、向內的角度）
距離：遠、中、近（向下踩踏）。
搏擊時：運用側撐的最佳方法是下路的目標。
將側撐的動作鍛煉至"從容且優美"的感覺。

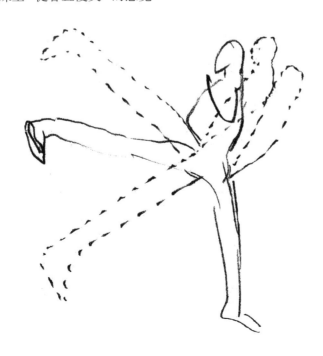

對腳脛骨 / 膝部的腿擊

方法：

———— 直線向前踢
———— 直線向下踢
———— 由內圍向外圍（如逆鈎踢）
———— 由外圍向內圍（如鈎踢）

判斷何種對腳脛骨 / 膝部的腿擊距離是逐漸的增加：

———— 對腳脛骨 / 膝部的側撐
———— 對腳脛骨 / 膝部的鈎踢
———— 對腳脛骨 / 膝部的逆鈎踢
———— 對腳脛骨 / 膝部的直線前踢（用前腳或後腳）

所有搏擊動作均需有快速和出乎意料之簡捷的想法，而且要夠勁。學習最有效趨近對手的步法，並適時洞悉對手的動作。

向前腳的脛骨 / 膝部側撐

此種腿擊法可謂清脆有力，也深具威力，常可挫傷對手的膝部，同時又可隨手加上一拳或一腳追擊。此種腿擊法能重挫對手的銳氣，使他攻擊時信心大失。在運用時距離亦需恰當。

向腳脛骨 / 膝部的前腳側撐能重挫對手的銳氣，使他攻擊時信心大失。

簡單攻擊

作為攻擊 —— 對右前鋒的對手

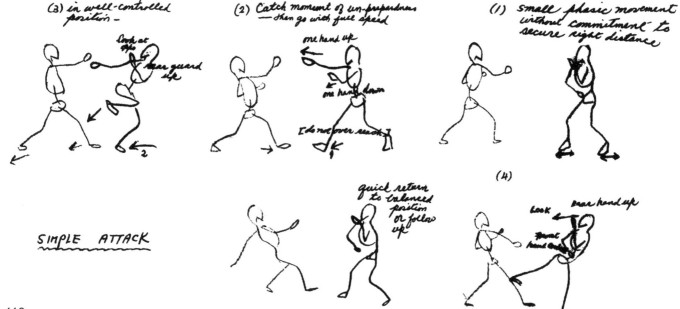

SIMPLE ATTACK

後腳踩蹬 —— (向下的力量)

前腳：

後腳：

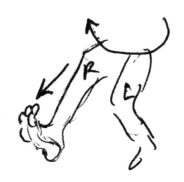

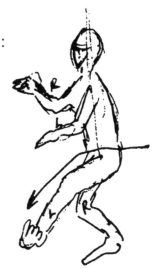

(a) 髖部遮閉　　　　　　　(b) 髖部敞開

找出哪種腿擊法，在踢出前及 / 或踢出後不會改變原有的對敵戒備姿勢，例如：鉤踢、側撐、垂直鉤踢和逆鉤踢。

所有搏擊動作均需有快速和出乎意料之簡捷的想法，而且要夠勁。學習最有效趨近對手的步法，並適時洞悉對手的動作。

前腳之路線，並未改變原有戒備姿勢太多。

後腳之路線，並未改變原有戒備姿勢太多。

(註：直線的 \bigcap 有許多細微的變化路線。)

在這些經濟性的腿擊法中，除了鉤踢外，哪種有絕對的速度？

以搖擺不定來防禦 —— 找出滿意的媒介，無論如何，牢記要快捷。激發這樣特別經濟性的發招，不只是為了保持戒備姿勢和動作；反之，當機立斷是出人意表經濟性之指引。

非委身的強力腿擊

註：快速的出腳。

鉤踢的例子：

1. 微彎曲膝部的姿勢（中性）
2. 經濟性的發招
3. 找出快速復原中性姿勢的要點。（這與所有腿擊法有關。）

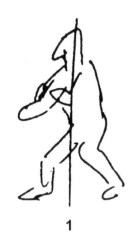 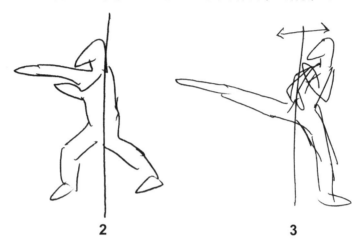 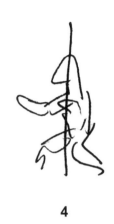

1 **2** **3** **4**

當機立斷是出人意表經濟性之指引。

基本腿擊的加插攻擊（不牽涉步法）

1. 前腳
2. （前移）
3. 後腳

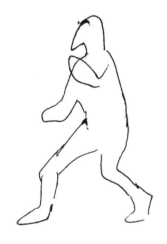 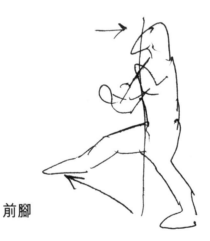 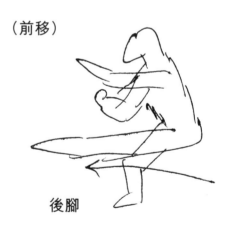

（前移）

前腳　　　　　後腳

學習如何掩護發招後快速復原中性的姿勢。掩護的動作需自然而連貫。

找出哪種腿擊法在發招前及／或之後，會完全改變原有的對敵戒備姿勢。

研究在靜止姿勢時的腿擊槓桿利益。

———————————●———————————

掌握由上路、下路，或在地上的姿勢做出快速而有勁的腿擊。發展身體的感覺和有效的方
式，在踏步向前、後退、轉向左、轉向右時，突然踢出快速、強而有力的一擊。學習從不
熟悉的下蹲位置使用"能量流"起動。

向上 ——
向前、向兩側、弧線

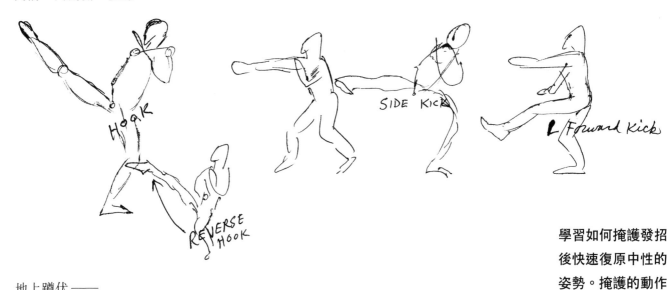

學習如何掩護發招
後快速復原中性的
姿勢。掩護的動作
需自然而連貫。

地上蹲伏 ——
向前、向兩側、弧線繞圈

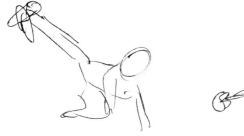

凌空 ——
向前、向兩側、弧線

發展運用快速而精簡的掃腳能力。研究掃腳的出招動作、是否配合手法、是做遠距離、中
距離、近距離的反擊或攻擊等。

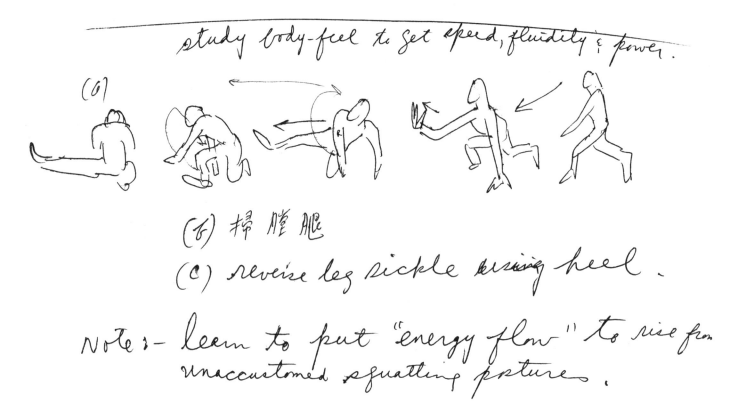

acquire the
sweep kick x double block

練習掃腳與絆倒對手：

A）由快速的出招

B）作為組合攻擊的一部份

C）作為反擊

study body-feel to get speed, fluidity & power.

(a)

(b) 掃膛腿

(c) reverse leg sickle rising heel.

Note :- learn to put "energy flow" to rise from
unaccustomed squatting postures.

研究腿擊倒地之對手。

Study kicking while a man is down.

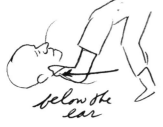

below the
ear

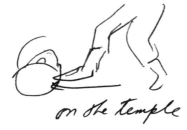

on the temple

Toe to base
of neck
(or head)

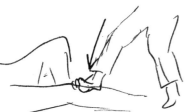

stomping on
knee

heel to
solar plexus

drop knee to
groin

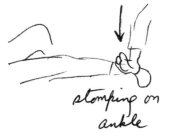

stomping on
ankle

Heel to face

knee drop
to head.

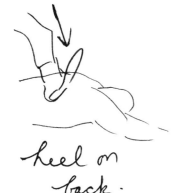

heel on
back.

heel on
ribs

Toe to
coccyx (tail bone)

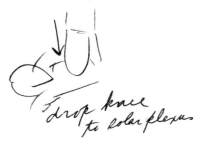

drop knee
to solar plexus

Kicking should be quick in delivery and recovery, and must be easy and loose. — The on-guard positioning is the Controller.

question: (a) The speed-jab
what about efficient kicks without too much preparation? Or standing still initiation and obtain leverage?

(b). what possible natural Combination

(c) possible hand & feet Combination ?

(d) double kicks as in double jab

(e) side stepping with kicks and punch or knees & stomping with hooks & elbows or stopping

腿擊時發招及復原的動作應該迅速，而且必須自然而輕鬆。

① master kicking quickly and powerfuly from low or ground postures

② get body feel and efficient form in dropping suddenly down to fast powerful kicks while advancing, retreating, circling left, circling right.

③ acquire the sweep kick double block

擒拿

摔法

1. 鈎摔法
2. 逆鈎摔法
3. 單腳抱腿摔法和絆倒法
4. 雙腳抱腿摔法
5. 右腳掃法 —— 對右前鋒或左前鋒姿勢，配合或不配合手臂之拖拉
6. 左腳掃法 —— 對右前鋒或左前鋒姿勢，配合或不配合手臂之拖拉
7. 後踢摔

關節技

關節技可以在站立或臥地時使用，是一種固技。

1. 外部腋固技 —— 左前鋒或右前鋒姿勢
2. 腕鎖
3. 逆腕鎖
4. 逆轉腕鎖 —— 雙臂鎖法
5. 躺臥腕挫十字固
6. 站立單腳鎖
7. 躺臥單腳鎖
8. 單腳與脊柱鎖
9. 雙腳與脊柱鎖
10. 扭腳鎖腳尖壓制

> 關節技可以在站立或臥地時使用，是一種固技。

裸絞

1. 後方裸絞
2. 俯身裸絞
3. 側方裸絞

違規戰術

1. 埋身戰時扯頭髮……………………以控制對手
2. 埋身戰時踩踏腳部………………以傷害對手
3. 捏皮膚、咬噬與扯耳朵…………以掙脫或控制對手
4. 抓鼠蹊…………………………以傷害或掙脫對手

摔投法

1. 繞步單腳抱腿摔
2. 俯身踏前抱腿摔
3. 誘敵踏前抱腿摔

(1)

(2)

(3)

適宜

1. 經常不停移動。
2. 準備反擊。
3. 鍛煉如貓兒般敏捷的動作。
4. 令對手跟隨你的摔跤方式。
5. 要主動攻擊；使對手只能想着防禦。

令對手跟隨你的摔
跤方式。

禁忌

1. 切勿交疊你的雙腿。
2. 切勿過份伸出你的手臂。
3. 切勿追逐對手。
4. 切勿只依賴一種摔投法；對其他破綻要作好準備。
5. 切勿讓對手繞着自己。

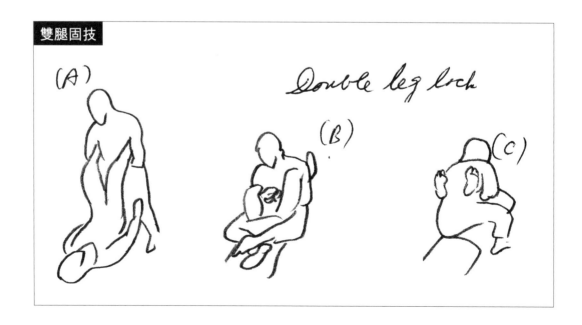

雙腿固技

(A)

Double leg lock

(B)

(C)

雙腿攻擊法

<u>LEG ATTACKS</u> ;– a). The double leg attack

b). The single " "

a). The Double leg attack ;– a). The back heel (groin pain

b). The follow through lift

(kick stomp)

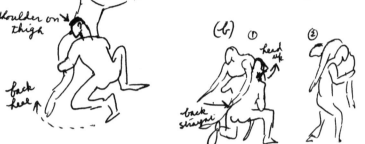

單腿攻擊法

b). Single leg attack

1). The back trip to groin strike

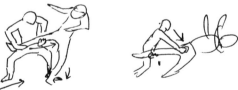

2). The forward trip to side strangulation

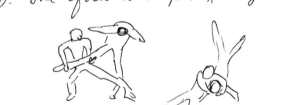

3). The smash and groin strike

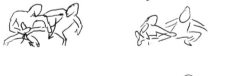

snap (啪!) and heel. to leg lock

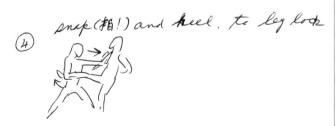

TO groin strike

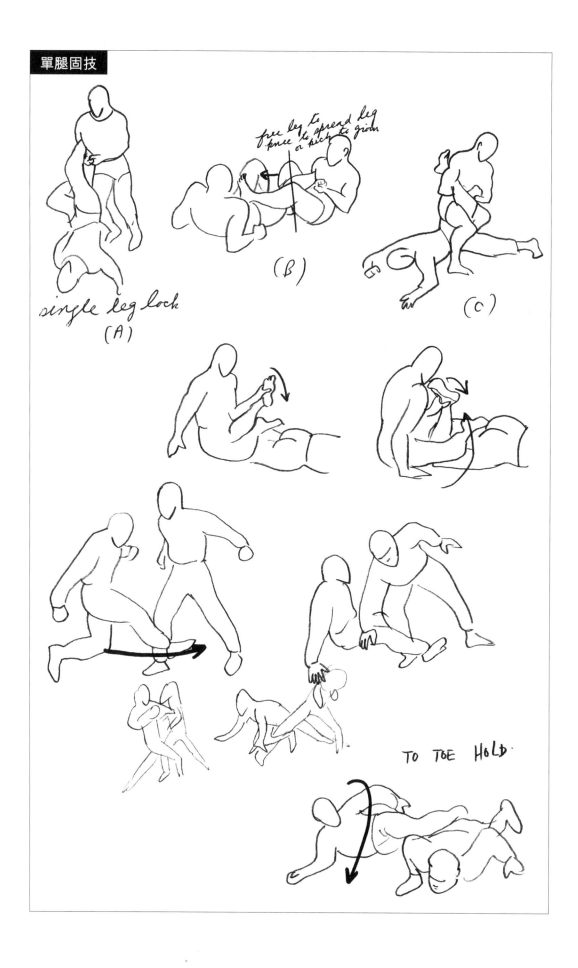

單腿固技

single leg lock
(A)

free leg to spread leg
knee or kick to groin
(B)

(C)

TO TOE HOLD

腳尖壓制技（配合單腿固技）

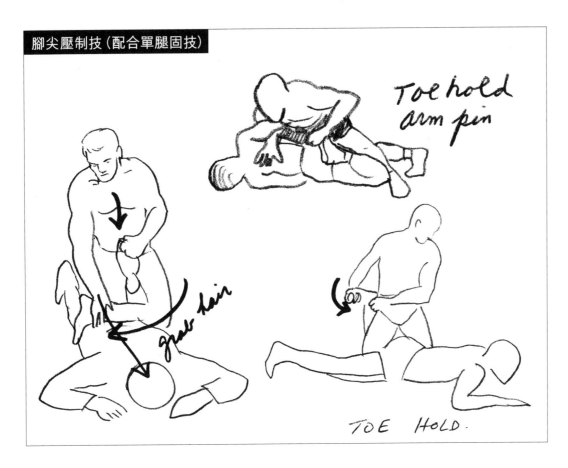

Toe hold
arm pin

grab hair

TOE HOLD.

單腳抱腿摔與固技

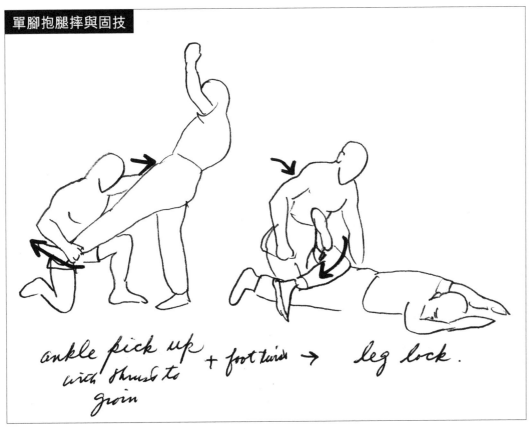

ankle pick up
with thrust to
groin + foot twist → leg lock.

前臂下格

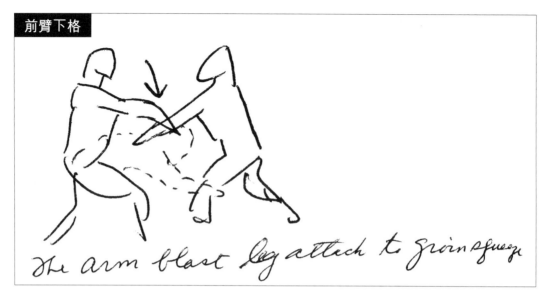

The arm blast leg attach to groin squeeze

手腕甩撥

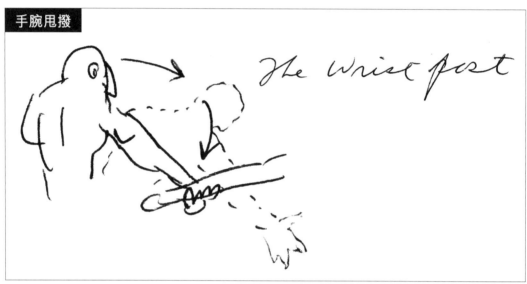

The wrist post

接觸（刺拳）隨後入位

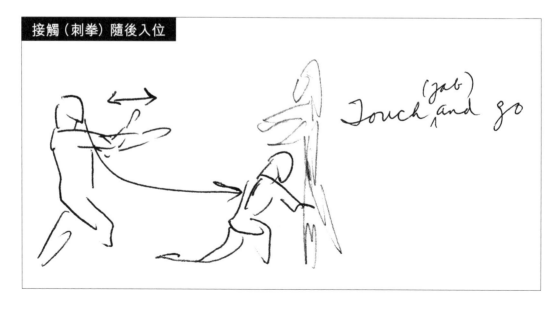

Touch (jab) and go



抛拍肘部

The "elbow throw-by" to leg pick up and strangulation.

Elbow throw-by to rear strangulation

拖曳上臂

Arm drag to strangulation

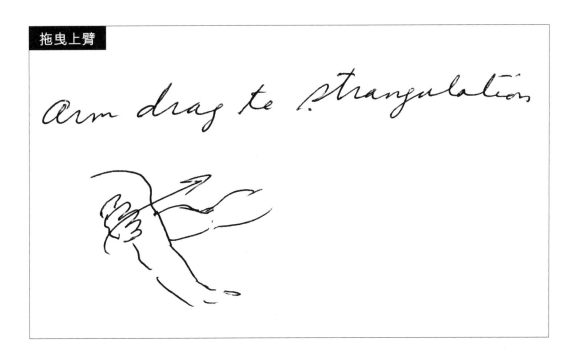

頭與頸的操控

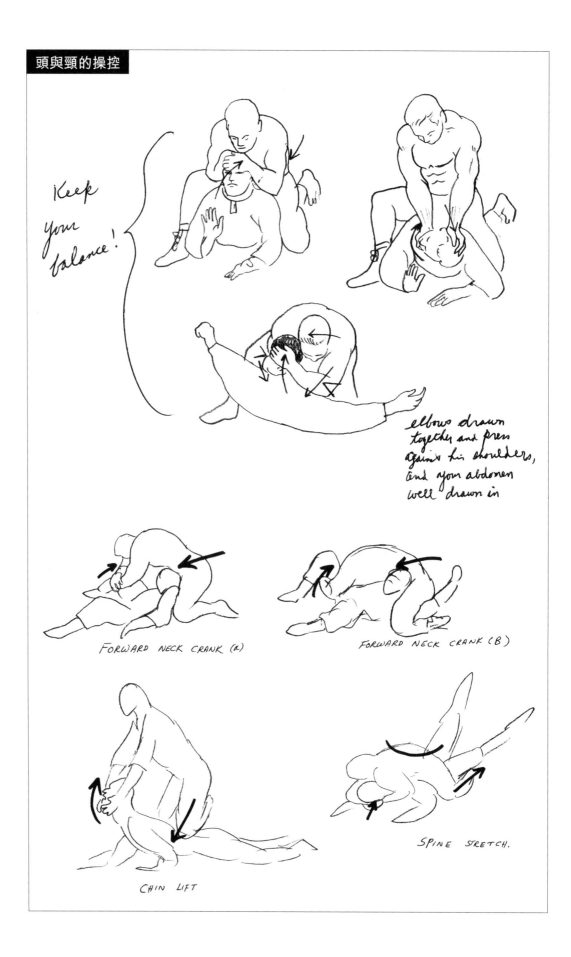

Keep your balance!

elbows drawn together and press against his shoulders, and your abdomen well drawn in

FORWARD NECK CRANK (A)

FORWARD NECK CRANK (B)

CHIN LIFT

SPINE STRETCH.

頭與頸的操控

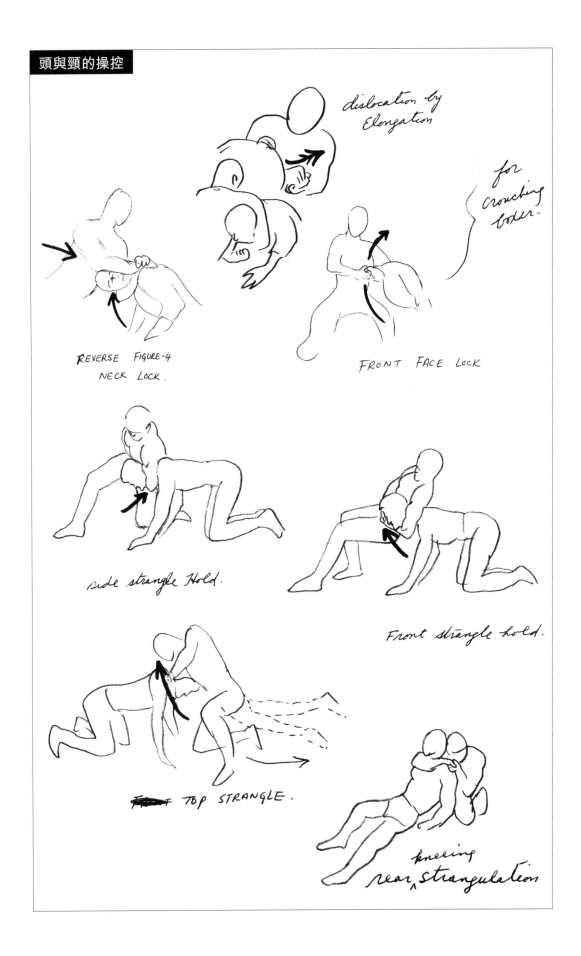

dislocation by Elongation

for crouching boxer.

REVERSE FIGURE-4 NECK LOCK.

FRONT FACE LOCK

side strangle Hold.

Front strangle hold.

~~Front~~ TOP STRANGLE.

kneeling rear strangulation

頭與手臂的操控

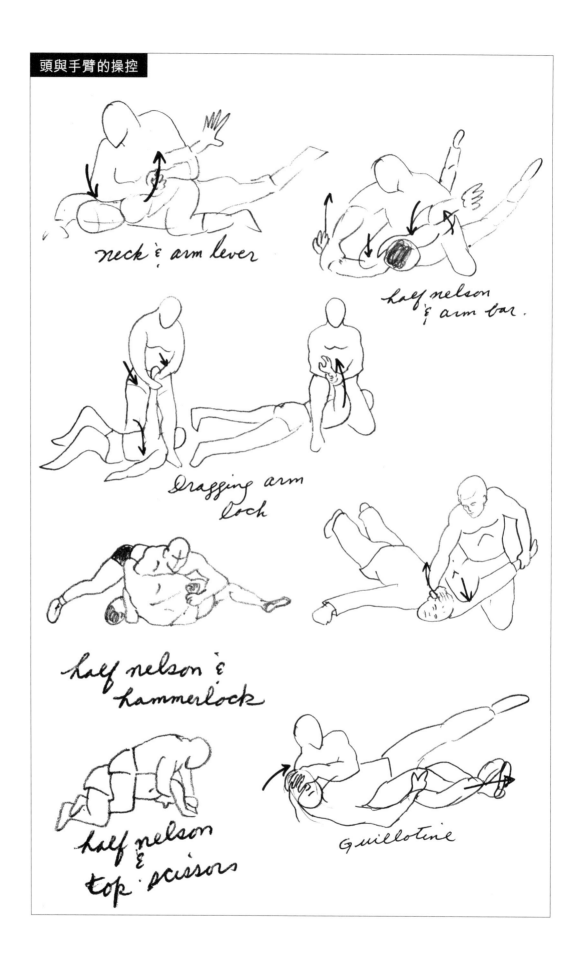

neck & arm lever

half nelson & arm bar.

Dragging arm lock

half nelson & hammerlock

half nelson & top scissors

Guillotine

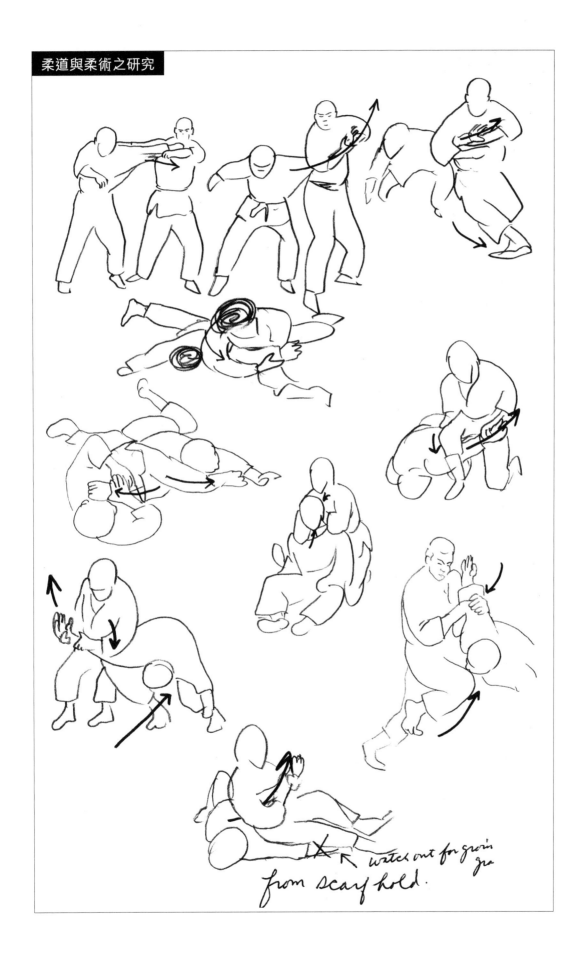

柔道與柔術之研究

from scarf hold.

watch out for groin

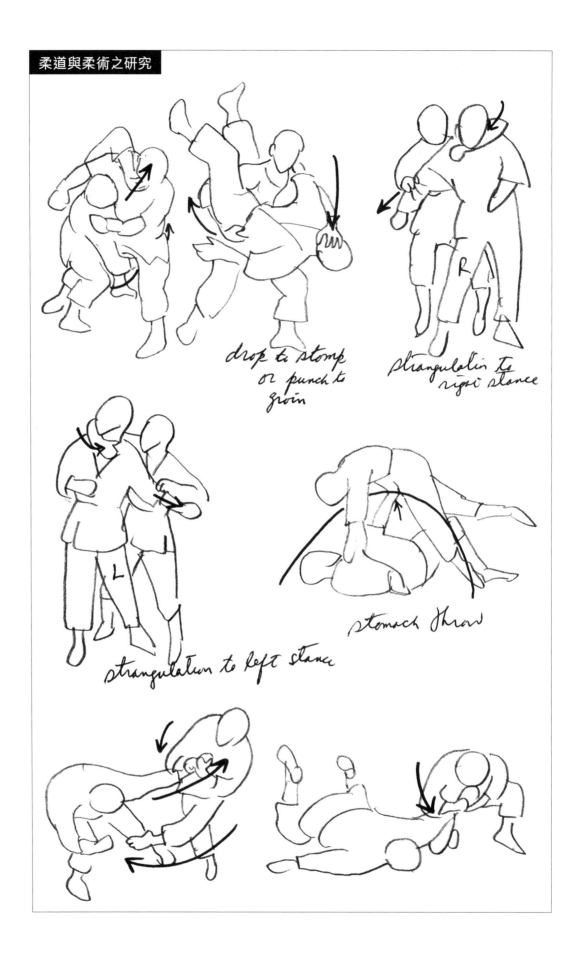

柔道與柔術之研究

drop to stomp
or punch to
groin

strangulation to
right stance

strangulation to left stance

stomach throw

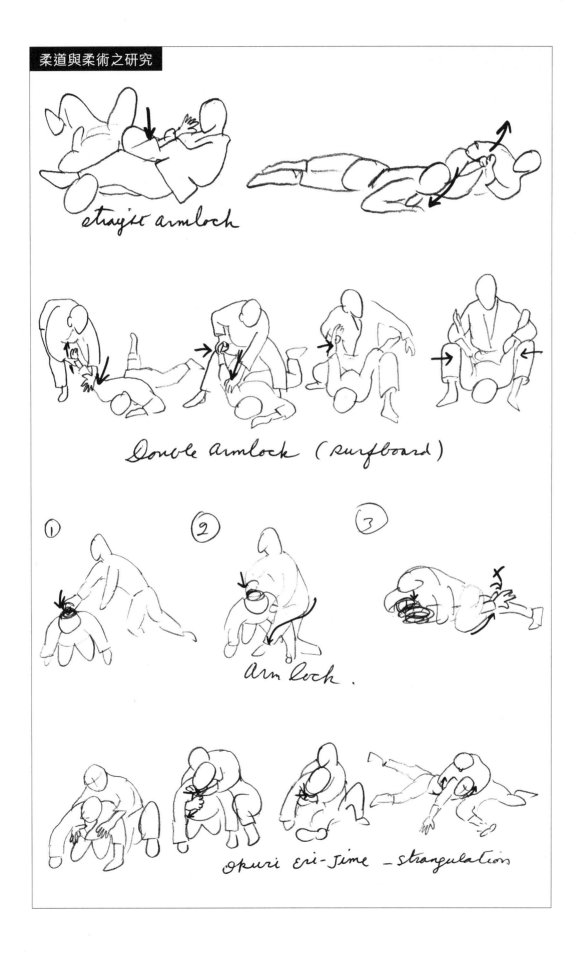

柔道與柔術之研究

etrayée armlock

Double Armlock (surfboard)

① ② ③

arm lock.

okuri eri-jime _strangulation

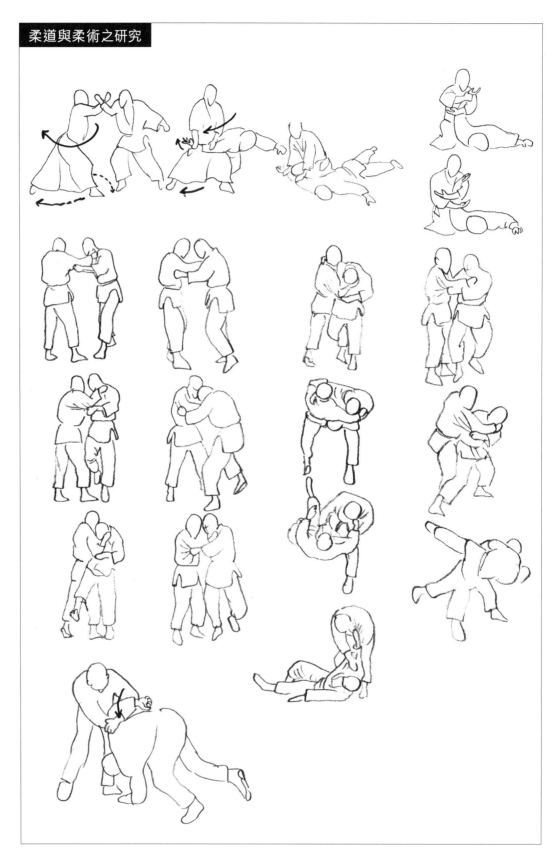

柔道與柔術之研究

第五章

準備

智慧有時可定義為一個人成功地
適應環境，或使環境配合他需要
的能力。

虛招

前手應該總是先進行某種形式的虛招，以減低將遭受凌厲反擊的危險。

一記手部的輕擺動作、一步腳踏地、一聲突然的叫喊聲等，都有擾敵的效果，足以減低其協調性。這純為人類行為反射的機制，即使是資深的運動員，亦無法完全克服此種由外在刺激所造成分心的影響。

虛招除非能迫使對手有反應，否則不能算為有效。虛招要成功，必須看上去像是簡單的攻擊動作。

有效的虛招是決斷、有表達力、有威脅性的，截拳道可以說是建基於虛招的運用，與跟虛招有關的行動上。

一記手部的輕擺動作、一步腳踏地、一聲突然的叫喊聲等，…

虛招是一種騙人的突擊，邀請與誘騙對手作出相應的招架。當對手格擋你的攻擊，則拳手已出的手突離開對方格擋的手而進攻，並以任何一隻手予對手的破綻一記快速的攻擊。虛招包含一記假的攻擊和一記真實、迴避的攻擊。

一記假攻擊包含半伸出的手臂與上身稍微向前的移動。一記真實、迴避的攻擊是透過弓步來完成的。虛假的突擊需能令對手誤以為真，威脅對手作出反應，虛招要看來逼真，為的是要使對手信以為真而作出格擋。

虛招在腿擊及遠距離推進前發出，手臂應該伸得較直（要快！但要令人印象深刻！）。假如在格擋對手攻擊後而又不需弓步就可靠近對手時發虛招，應保持手臂微曲，並配合移步與後護手來保護自己。

虛招或連環虛招之優點，是攻擊者可以在開始箭步踏前時運用虛招，從而縮短敵我之間的距離。他可以用虛招縮短一半的距離，並把餘下的一半留給對手的動作。由以虛招與箭步的動作中趨近對手，同時騙得對手錯誤的格擋（對手的反應），從而獲得時間上的優勢。

虛招是攻擊不可或缺的一部份。越能使對方猝不及防，或更重要的是，令他失去平衡的虛招就越好。

你的虛招之速度取決於對手之反應。因此，虛招像速度及距離一樣，必須隨對手之反應作出調整。

那種 1-2 連環的虛招，可作水平橫向利用（內圍／外圍；外圍／內圍），或是垂直方向（上路／下路；下路／上路），用單手或雙手組合皆可。

————————◆————————

虛招作為第一個動作，必須長而深，或具穿透力，以誘使對手作出格擋。第二個動作—— 必須對其受騙的格擋作出快速而果斷的攻擊，迫使防守者無法修正錯誤。因此，虛招的節奏應是長 — 短。

————————◆————————

即使是組合攻擊中的兩式虛招，第一式虛招的深度，需能迫使對手退至防守的田地。但此時因為雙方之間的距離已經縮短，第二式虛招不可能過長。這裏並沒有空間也沒有時間這樣做。因此，結合兩式虛招的組合攻擊的節奏或韻律應是：長 — 短 — 短。

————————◆————————

一種更高階而在韻律上有變化的虛招，可形容為：短 — 長 — 短的打法。此種變化的目的在於誤導對手，使他相信第二次虛招（長）是組合攻擊中的最後一個動作，而作出錯誤之格擋。

————————◆————————

"長" 的虛招，我們認為並非意味着慢。當穿透力深度地衝向對手時，虛招必須快速。速度與穿透力的結合，是誘導對手從防禦作出預期反應的因素。

————————◆————————

如果對手不為虛招所動時，建議運用直線或簡單動作攻擊對手。

你的虛招之速度取決於對手之反應。

————————◆————————

先做幾記實在、經濟的、簡單的攻擊，會使之後的虛招更有效。對手常無法判斷簡單攻擊與虛招究竟何者為真。這應付移動較少的對手，促使其反應特別有效。相同的戰術可以激發步法快的對手逃跑。

————————◆————————

虛招也可以用於假攻擊中，以格擋對手之反擊與還擊，或做快速之回復或後退。

————————◆————————

虛招之目的：

1. 令意圖攻擊的部位露出破綻。
2. 當對手迅速迫近時，使其遲疑。
3. 由虛招誘使對手招架 —— 當對手後退復原時，抓�其手和加以攻擊，或延緩進攻和打擊。

採用虛招：

1. 作為直接之突擊
2. 作為迴避之突擊
3. 作為交手

4. 作為漏手
5. 作為撤手
6. 作為猛烈撤手
7. 作為拍手
8. 作為切入手段 (用於封手)

格擋逃避

1. 簡單動作
2. 弧形動作
3. 反擊或變招

格擋逃避動作可分為單一、成雙或複數動作。

實行

以戒備姿勢，慢慢向前移步。當踏前時前膝急速地彎曲。這樣會造成雙臂與雙腿同時移動之假象。事實上，雙臂仍是放鬆的，而前手隨時準備攻擊對手。

在發出虛招時，找出準確之距離感與正確之平衡姿勢。

上身稍微做向前的動作，彎曲前膝，前手稍微向前伸。當踏前時，前腳向前踏出較長的一步，好像是快步般，然後打出前手刺拳，但不要擊中對手。(在踏前時，要對反擊格外小心 —— 動作要經濟。) 處於這個近距離，回復你的前臂並以刺拳擊向對手下頜。

另一種有效的虛招是當前進時，在後髖部之上稍微彎曲身體。

踏入 / 踏出虛招是指向前踏一步，好像要以前手打出刺拳，但實際是以前腿轉移至外圍，以離開攻擊範圍。這時，再踏前仿似使出虛招，實則以前手刺拳攻擊對手之下頜。之後立即踏後。繼續下去，一式是虛招，另一式以前手刺拳攻擊。如果可能的話，在發出前手刺拳後再加一記後手直拳重擊對手下頜 (1-2 連擊)。

其他虛招：

1. 前手刺拳虛擊臉部，再刺拳擊向腹部。
2. 前手刺拳虛擊腹部，再刺拳擊向臉部。
3. 刺拳虛擊臉部，再一記後拳虛打臉部，再以前手刺拳攻擊下頜。
4. 以後手直拳虛擊下顎，再以前手鈎拳攻擊身體。
5. 前手刺拳虛擊下頜，再以後手上擊拳攻擊身體。

註：比較上述各項並運用在腿擊的虛招上。研究前述之頭部假動作。在發出虛招時，找出準確之距離感與正確之平衡姿勢。

格擋

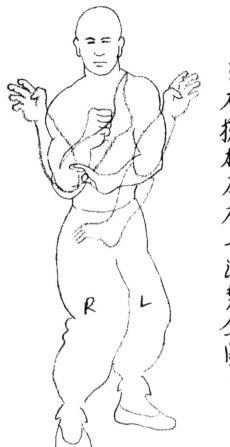

～右擺樁左右手消勢全圖～

～左擺樁左右手消勢全圖～

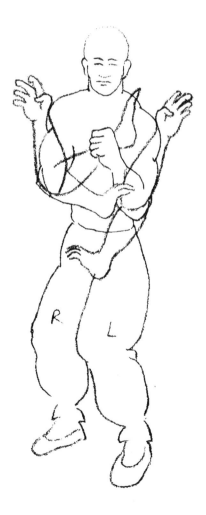

實行快速或劇烈動作，是不需要及時的。

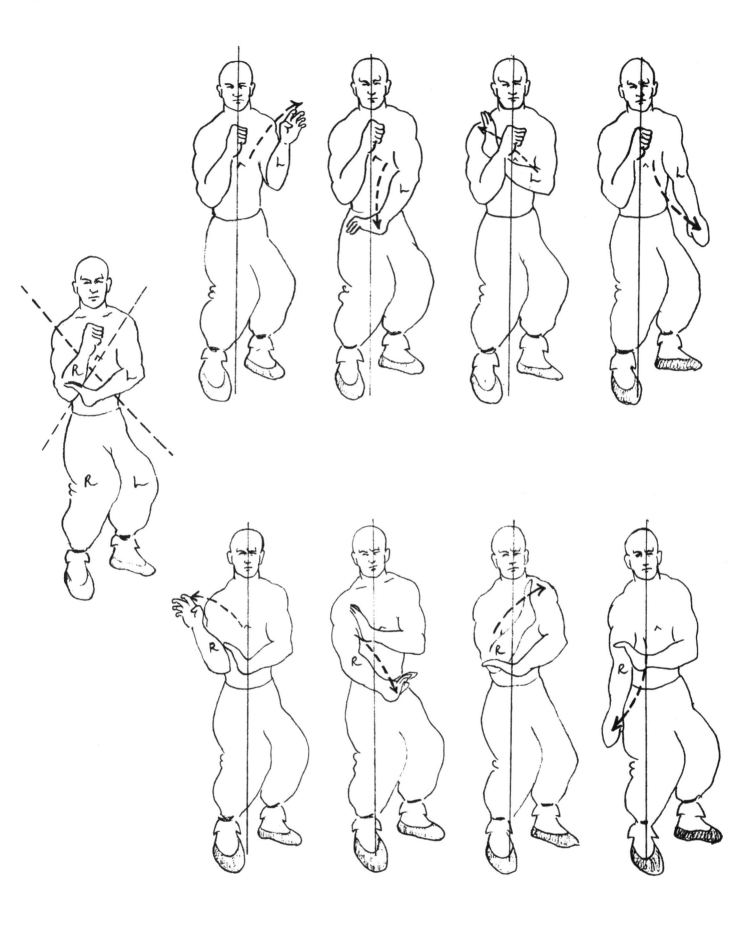

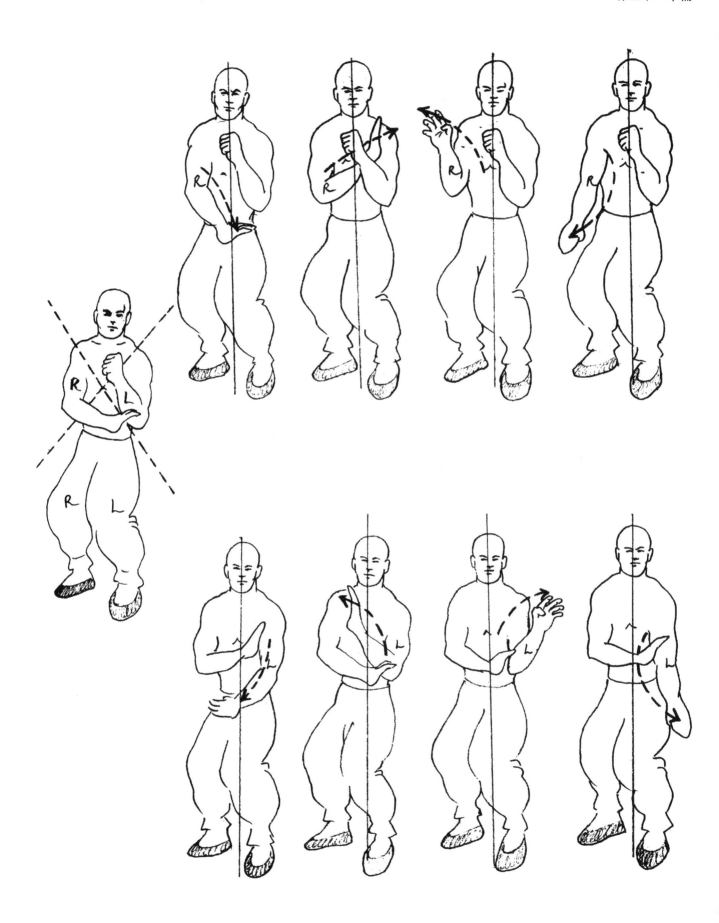

格擋是一種對突然地迎面而來的攻擊，由內圍或外圍之手部防禦的動作，目的是將對手之拳腳偏歪原來攻擊路線。它是一種輕巧而自然的動作，取決於對時間性的掌握，而非依靠蠻力。通常是在攻擊打來的最後一刻及接近身體時才作出格擋。

格擋是一種輕巧而自然的動作，取決於對時間性的掌握。

THE ECONOMY BASE

有三種格擋法 —— 簡單的、半弧形的、弧形的 —— 應付單一攻擊動作。

_____●_____

如果攻擊者之動作過大而且雜亂無章，簡單一記格擋即可。（別忘了截擊。）不要輕視簡單的格擋動作，因為這是本能的反應動作。因此，必須特別注意好好控制格擋動作，讓其剛好足以防守即可。避免猛砍或揮打的防守動作。（謹記動作需經濟。可研究八個基本的防守姿勢。）

_____●_____

格擋目的在於恰如其分偏移對手攻擊的動作，保護受威脅的部位。假如你的防守動作過大（手部移向某一側過遠），可能會立刻遭受對手乘虛而入之攻擊。

_____●_____

作出格擋不只是為自己的反擊鋪路，而是要改變對手出擊方向。謹記，格擋動作做得越遲越好。

_____●_____

格擋是極有效的防禦方式。它是易學也易用，並應在可能情況下多運用。格擋可製造對自己有利之形勢，以反擊對手。

_____●_____

格擋較阻擋更富技巧，因為後者使用蠻力，會導致細胞組織、神經與骨骼的傷害。由於阻擋只會消耗體力，故只在有需要時方可使用。一記漂亮、有效的攻擊，有時即使能阻擋住，亦會令人失去平衡，令人難以作出反擊，並為對手製造可乘之機。

_____●_____

成功的格擋法是將護手截於對手突擊路線上，使對手的攻擊勁道瓦解。

_____●_____

有時拳手必須體會到格擋對手之拳擊或腿擊，那才是真正的控制大局；透過他的接觸，可以知道對手在攻擊失效時有何反應。

_____●_____

只用一記格擋來對付一記實招，對手的假攻擊後可跟上一半的姿勢。

_____●_____

格擋目的在於恰如其分偏移對手攻擊的動作，保護受威脅的部位。

練習

由導師出拳攻擊目標的各個不同部位。學員跟隨這些動作，但在導師停止時亦同時停止，只對實招作出格擋。下一步，導師作出同樣的攻擊，但學員並不跟隨。再一次，只有在真實的攻擊時方格擋防禦。這個過程訓練學員只在最後一刻才作出格擋。

對付簡單的格擋（即是交疊的手），以另一漏手（另一路線）攻擊。

當做逆方向的"拍手"格擋時，你的手部不應擺得過左或過右。只需封位或偏移對方之手，能使自己有空隙可加以攻擊即可。

───────●───────

拍手格擋常會配合着快速復原，以對付凌厲有勁的對手。

───────●───────

半弧形的格擋，是由上路偏移往下路攻擊的動作，或由下路偏移格擋往上路的攻擊。他們稱為半弧形。

───────●───────

為防守向八分位（下路外圍）及七分位（下路內圍）的格擋是用於防禦那些下路攻擊，可是基於戰術上的原因，它們也可以六分位（上路外圍）及四分位（上路內圍）的格擋代替。研究西洋劍擊中的格擋情況。[1]

───────●───────

對付一名速度極快或有顯著身高優勢、觸及範圍較遠的拳手時，常需要後退來格擋對手的攻勢。當配合着後退時，格擋應與後腳着地時同時進行。換言之，格擋的手法並非在後退結束時，而應同一時間完成。

───────●───────

應以最短的路徑，掃擋開對手的攻擊。

以後退作為防禦的動作時，必須依對方攻擊手法之遠近而做適當之調節，確保維持與對手之間的適當距離，來做成功的格擋或還擊。

───────●───────

弧形的格擋手法圍繞對方的手腕，並把它帶回原來發動攻擊的路線上，偏移它離開目標。

───────●───────

應以最短的路徑，掃擋開對手的攻擊（肩膀需放鬆）—— 對六分位之防禦，是通過手部順時針方向的動作，而對四分位之防禦，則需要手部逆時針方向旋轉，移開劍鋒。

───────●───────

弧形之格擋法，運用於防守上路時，需由對方之手部下方開始；對付向下路之攻擊時，則由對方之手部上方開始。相比於逆方向及打擊式的格擋，弧形格擋的優點在於一方面可保護身體較大之範圍，再者也很難為對手所欺騙。然而，缺點是比簡單格擋的速度較慢。多花時間練習手法的速度，自會從中獲益匪淺。

───────●───────

當運用弧形之格擋法時，手部動作必須確保是一個完美的弧形，以使動作結束時能回到原來的位置。格擋的動作不可開始或完結得過早，因為你的手部需能跟隨着對手的攻勢，在攻至身前的一刻接觸對手。

───────●───────

弧形之格擋法亦可困惑做假動作的對手。

──────────────

1　八分位 —— octave；七分位 —— septime；六分位 —— sixte；四分位 —— quarte。—— 譯者註

混合格擋法包含兩個或以上相似或一個不同格擋法的組合。

每個單獨格擋必須要完成，在進行下一個格擋動作前，把你的手帶到"適當"的位置。

混合及變換你的格擋手法以使對方無法制定攻擊計劃。習慣經常使用相同的格擋法，會被善於觀察的對手識破，中其圈套。因此，在格鬥時，盡可能多變換格擋手法，使對手持續作出臆測，方是明智之舉。此種做法會令攻擊者猶豫不決，以致喪失作出攻擊的信心與穿透力。

甚麼使格擋或阻擋更有效？——身體姿勢、步法（踏前、弧形步法等），有利於準備反擊。

密切注意對手的反擊。

實驗以格擋掃截對手攻擊的路線（自然輕鬆的動作）。

審查以下各種技巧來做格擋，包括閃避、移動、滑步、晃動、迅速俯身、仰後，以在適當的時機加插腿擊，或腿擊及／或拳擊的組合。加插拳擊和腿擊阻截以作出掩護。此外，即使在明顯地轉移至多個方向（委身）時，也需確保隨時能威脅對手，以讓自己保持良好戒備姿勢。

混合及變換你的格擋手法以使對方無法制定攻擊計劃。

操作

拍擊

如果對手動作奇快而且不為虛招所誘，則可以運用拍擊。

拍擊是一種清脆有力的動作，目的是將對方攻擊的手向旁側拍開，或取得對手的反應。通常拳手向你回以拍擊動作，可令你獲得領先對手動作的優勢。

由於距離的關係，通常不能隨心所欲做拍擊動作。必須等待確切的時機並抓緊機會。對方不斷變換手部的位置，時常作半虛招與假攻擊，會令其手部落入拍擊的範圍。

雖然拍擊或許在直接攻擊之後十分有效，但拍擊一般來說會令對方手部遭拍擊的一方身體作出掩護。這使隨後的直接攻擊較為困難。因此，建議把握這個反應的時機，運用間接或組合之攻擊獲得優勢。拍擊動作需由戒備姿勢而發，直接進入對方手部的防線。如果改變拍擊至另一路線，稱之為 變化拍擊。

———————————●———————————

練習使拍擊更加凌厲，並距離對方手部越近越好。拍擊對方的手部有三個目的：

1. 運用拍擊之勁道，或向對手"拉緊的彈簧"施加適度清脆的動作，以打開對手之防線，確保如針刺般的穿透力。
2. 可作為攻擊前的虛招。
3. 可用來引誘對手攻勢，尤其是在洞悉他的韻律後。

———————————●———————————

在第一種情況中，對手部的拍擊動作必須凌厲而快速；演練抓攔或封手配合上述兩項素質，並配以膝部微曲的姿勢。

———————————●———————————

在第二種情況中，拍擊動作必須輕而快，從而越過手部並進行攻擊。

———————————●———————————

必須等待確切的時機並抓緊機會。

在第三種情況中，拍擊動作要輕而不太快，與此同時，隨時作出格擋、反擊，或用另一記輕而快的拍擊以反擊對手。

綑手

當交手之時，將對方的手由高向低以斜角的方向往下帶，或反之亦然的稱為"綑手"。其動作與半弧形格擋法相仿。

壓手

壓手是由高向低將對方的手在交戰的同一面壓下的動作，但與綑手不同之處，在於壓手無斜角之動作。壓手也不會有往上的動作。

封纏

封纏是以弧形的動作將對方的手帶離攻擊目標，再帶返原來的路線。

撳手

撳手是向對方的手施加壓力，以打偏對方攻擊的手或取得對方的反應來漏手。

拍擊常在直接攻擊之前使用，或用來取得對手的反應以作出間接攻擊。綑手、壓手、封纏、撳手等是作出間接攻擊前抓攬對手的元素，或只簡單用來引發對手的反應。

綑手、壓手、封纏、撳手等是作出間接攻擊前抓攬對手的元素，或只簡單用來引發對手的反應。

第六章

移動性

達致動中有靜，
恰似你的月亮在浪濤之下，
永遠繼續顛簸和搖曳。

距離

距離是一種連續的轉移關係，取決於兩個拳手之速度、靈活性與控制力。這是不斷的、快速的轉移陣地，尋求最有利的距離，以增加攻擊對手的機會。

───────────◆───────────

維持適當的搏擊距離，對勝負有決定性的作用 —— 養成習慣！

───────────◆───────────

在趨進或撤離對手時，手與腳的各種動作必須與此同步。唯有能在速度與靈活性上均比對手有壓倒性的優勢，方可在任何時間均能保持安全距離與對手搏擊。

───────────◆───────────

在防守時，寧願後退得與對手較遠一點。不管你格擋動作多快，如果距離過近，對方也十分輕易攻擊得手，因為距離近通常有利攻擊者發招（只要掌握正確的距離）。同樣的，倘若無法量得準確之距離，即使攻擊再準、再快、再經濟、再及時，也會功虧一簣。

───────────◆───────────

搏擊範圍是拳手與對手保持之距離。在此種距離下，除非對手弓步衝過來，否則無法攻擊得手。

───────────◆───────────

重要的一點是，每個人都要學會他自己的搏擊範圍。這是指在格鬥中，他必須容許自己和對手之間有一種相對的靈活性與速度。也就是說，他應該能持續處於一段對手無法簡單地攻過來，而自己卻可運用短踏步就能趨近對手，並作出有力一擊的距離。

───────────◆───────────

如果拳手在格鬥中不斷的移動着，是因為他們嘗試使對手誤判其距離，而他卻對自己的距離瞭如指掌。

───────────◆───────────

因此，一名拳手會常常變換位置，移前或移後以獲得最適當之距離。鍛煉能隨時保持正確距離的反射反應。培養調整距離的本能最為關鍵。

───────────◆───────────

一名保護良好的拳手經常能保持在對手攻擊距離之外，並等待時機趨近對手作出攻擊，或在對手趨前時搶先一步。在對手趨近你或變換距離時作出攻擊。迫對手退至牆壁，斷絕其後路，或自己後退以誘敵趨近。

在趨進或撤離對手時，手與腳的各種動作必須與此同步。

大多數的劍擊手，當在準備攻擊或避開攻擊時，都會交替地做趨進與後退的動作。這種過程在搏擊中並不建議採用，因為在突擊中的趨進與後退必須由快速的跳躍與不規則的間距來完成，方可使對手無法察覺你的動作。應該先誘導對手，再突然地向對手作出攻擊，並適應對手的自動化動作（包括可能的後退）。

————————●————————

成功腿擊和拳擊的藝術就是正確判斷距離之藝術。攻擊時要瞄準對手可能出現之位置加以攻擊，而不是在他被攻擊之前的距離。即使是極小的錯誤判斷也會使攻擊失效。

————————●————————

除非在出招的一刻能處於適當的位置，否則攻擊鮮能奏效。在對手弓步來攻擊的最後一剎那格擋成功的機會最大。防守者在格擋對手攻勢時後退距離過遠，常會喪失許多還擊的機會。由以上例子可知，以截擊反擊或時間差打擊反擊對手時，距離判斷，與時機掌握和韻律的重要性。

————————●————————

已故的劍擊大師馬塞利[1]曾說："是否必須事前知道節奏或距離的問題，不妨留給哲學家去想，而非由劍客去決定。同樣的，格鬥時肯定必須同時觀察節奏與距離的情況。如果他想達到目標，必須以行動同時妥善運用二者。"

————————●————————

即使是極小的錯誤判斷也會使攻擊失效。

搏擊範圍也取決於一個人所需保護之目標數量（即是，受對手威脅的目標），以及其身體最易為對手所及之部份。腳脛骨是最脆弱的，也時常為對手所威脅。如果對手擅長於腿擊脛骨／膝部，你必須衡量的是雙方脛骨之間的距離。

————————●————————

當掌握到正確的攻擊距離，攻擊時必須能瞬間地爆出勁力與速度。一名拳手如經常處於良好的體適能狀態，剎那間就能發招，因此，常可在對手不知覺的情況下伺機進攻。

攻擊距離

從某段距離作出攻擊時能最快接觸對手的第一個原則，是使用最長的攻擊對應距離自己最近的目標。

例如，腿擊時：向前鋒腳脛骨／膝部的側撐（斜身）

打擊時：標指攻擊雙眼

參閱漸進式武器圖解一章。（見 28 頁）

————————●————————

第二個原則是發招時的經濟性（無影）。應用潛在運動神經練習來訓練直覺反應。

1　原文為 Marcelli。——譯者註

第三個原則是保持正確的戒備姿勢，以促進靈活運動（輕鬆感）。運用雙膝微彎的應敵姿勢。

第四個原則是不斷地變換步法，以尋求正確之距離。利用不規則的節奏來混淆對手之距離判斷，同時好好控制自己的判斷。

第五個原則是捕捉對手在身體上以及心理上軟弱的一刻。

第六個原則是為爆炸性的穿透攻擊作正確判斷。

第七個原則是追擊後的快速回復。

第"X"個原則是勇氣與決心。

防禦距離

第一個運用距離作防禦的原則是結合敏感的氣場與協調的步法。

第二個原則是對對手攻擊穿透的程度具有良好判斷，一種接收對手伸直武器時借取其半拍的感應。

第三個原則是維持正確的戒備姿勢，以便能靈活運動（輕鬆）。以雙膝微彎之姿勢迎敵。

第四個原則是控制自如的平衡能力（在動作時），沒有失去身位。研究閃躲技術。

步法

只有當你能流暢與快速地移動，才可鍛煉出直覺的距離感。

一個人的技術質素取決於其步法的運用，除非雙腳站在理想的位置上，否則絕不能有效地運用手法或腿擊。如果一個人的步法緩慢，自然會減弱拳擊與腿擊的速度。移動性及步法速度優於腿擊與拳擊速度。

一個人的技術質素取決於其步法的運用。

移動性在截拳道中特別受重視，因為格鬥本身就是與動作有關，是一種需要尋找目標或避免成為目標的行為。這種武術沒有無意義地先紮傳統馬步三年，才走位的方式。這種不必要、費力的馬步並沒有功用，因為馬步只是一種在靜止中求穩的姿勢。在截拳道中，必須在動作中求穩定，這才是真實、自然而且是活生生的。因此，彈性和步法的警覺性就是主旨。

在搏擊練習時，練習夥伴經常不斷移動使對手誤判距離，同一時間卻要清楚掌握自己的距離。事實上，步法前後移動的距離依對手而定。一名好手能經常保持一個適當之位置，使他處於能有效避開對手攻勢之距離，同時又足以靠近，向對手突擊其破綻（參考：搏擊範圍）。故此，在正常的距離下，他能善用其對距離之良好判斷與時機之掌握，來防止對手的攻擊。最後，對手不得不被迫縮短距離，越來越近，直到他靠得太近！

移動性在防守上亦非常重要，因為移動中的目標十分難於打擊和腿擊。步法可使任何的拳擊和腿擊失效。越是善用步法的拳手，就越無須運用雙手來避免腿擊和攻擊。運用熟練而及時的側移步及滑步，可以避開幾乎所有拳腳的攻擊，因而可騰出雙手，並可保持平衡力與體力，伺機予以反擊。

在截拳道中，必須在動作中求穩定，這才是真實、自然而且是活生生的。

此外，經常做着輕微的動作，拳手發招的速度會比在固定姿勢時更快；因此不建議你在一點之上停留得太久。經常運用碎步來改變與對手之間的距離。變換步法的幅度，以及速度的徐疾，以加強困惑對手的效果。

截拳道的步法傾向於以簡單為大前提，動作越小越好。不要得意忘形，以腳尖着地，像花巧的拳手般舞遍全場。經濟性的步法不但可增加速度，且可讓你藉着最少的移動來迴避對手的攻擊，使對手全然失掉身位。簡單的概念是，讓自己身處安全位置，而對手則不然。

最重要的一點是，步法必須自然而放鬆。依個人的情況，應把雙腳保持在舒適的距離，沒有任何緊張或笨拙。現在讀者應該明白傳統的、典型的步法與馬步，如何不切實際。他們的步法非但緩慢和遲鈍，而且，說得白一點，在實戰中沒有人會這樣移動！一位武術家必須能在極短的瞬間向任何一個方向轉移。

移動是一種防禦手段、一種欺敵手段、一種獲取適當攻擊距離的手段，以及一種保留體力的手段。搏擊的本質就是移動的藝術。

步法能使你打破僵局和避開痛擊、從死角中脫身，並讓強悍的對手在打失重重的一拳時變得疲累；它還可為你的拳擊加添勁道。

步法的最高境界是在移動中協調拳擊與腿擊的動作。缺乏了步法，拳手就如一座無法移動的大炮，或像一名警察在錯誤的地點和時間出現。

良好的手法和快速而凌厲的腿擊所帶來的好處，大部份取決於良好平衡與快速移動的基礎上。因此，必須能保持良好的平衡，一如要平穩安放大炮的炮台一樣。無論自己移動的速度與方向如何，目標是回復到最基本而又能最有效搏擊的姿勢上。必須讓可移動的支架越靈活越好。

在格鬥中的正確方式必須絕對自然，把快速和攻擊力度與健全的防禦互相配合。

良好的步法意指能夠在行動中，適當地保持良好的平衡，並由此引發出攻擊力量，同時避開痛擊。每一個動作均需協調雙手、雙腳和腦袋。

一位拳手的腳掌切忌完全平貼於地，必須以腳前掌感覺地面，恰似強力的彈簧般，能隨時加速，或因應環境變化時延緩他的動作。

靈巧地運用雙腳來做動作，並配合平衡的動作，以作出積極的攻擊及保護自己。最重要是保持冷靜。

1. 最根本的是對氣場的敏感度。
2. 第二是靈活性與自然度。
3. 第三是本能的步速（距離與時間性）。
4. 第四是身體的正確位置。
5. 第五是最後要保持平衡姿勢。

截拳道的步法傾向於以簡單為大前提。

善用自己以及對手之步法以獲取優勢。觀察對手前進與後退的模式，如有的話，變換自己步法的幅度與緩急。

向前踏步與後退之距離應該大約依對手步幅的長短而作出調節。

搏擊範圍的靈活變化，可使對手難於判斷其攻擊或做準備的時機。對付一名擁有極好距離感、或一名甚不易靠近而向其攻擊的拳手，通常可藉由逐步地縮短一連串的後退，或在他向你弓步時捕捉距離（搶佔先機），以把他置於理想的範圍。

在對手身上運用的最簡單又最基本的戰術，就是獲取僅僅足夠的距離，以作出攻擊。意即先迫向對手（向前進）一步然後再後退（後撤），誘使對手追擊。此時讓對手踏前一、兩步，然後就在對手提步繼續向前的準確一刻，自己必須突然弓步衝前，踏進對手的前進路線中。

———————◆———————

應付那些難於靠近的對手，可以運用一連串的漸進式步法 —— 第一步必須流暢與經濟。

———————◆———————

快速的碎步是唯一建議的方法，以保持完美平衡、獲取準確距離，並向對手施展突擊與反擊。

———————◆———————

步法與平衡，肯定是對自己與對手，在可達距離之內前進與後退所不可或缺的要素。知道何時進退，也就等如知道何時攻防。

———————◆———————

一名好手可以搶佔先機、創造及改變重要的空間關係，以使對手感到困惑。

———————◆———————

搏擊的本質就是移動的藝術。

演練你的步法，使自己能保持與對手之間非常正確而精確的距離關係，移動就足以達到你的目的。巧妙的距離控制可使對手更陷於困境，並把他引至較近的距離讓你作出有效的反擊。

———————◆———————

適時而動是高深搏擊技巧的基礎，但適時而動並不足夠，尚需能處於最佳的攻擊或反擊位置。此意味着平衡，可是在動作中的平衡。

———————◆———————

使雙腳腳掌置於正確位置上像轉軸般進行整個攻擊。如此可適當地維持平衡，增加出擊的勁道，此種原理跟棒球運動一樣，驅動與力量均像是由雙腿而出。

———————◆———————

保持平衡，將身體重量不斷轉移，是很少人能鍛煉得到的藝術。

———————◆———————

正確置放雙腳能確保平衡與移動性 —— 自己實驗一下。你必須感應自己的步法。快速而輕鬆的步法，與正確分佈體重有關。

———————◆———————

雙腳的理想位置，必須是容許你能快速向任何方向移動，且能善於平衡身體以抵抗由任何方向而來的攻擊。謹記對敵時雙膝微曲的姿勢。

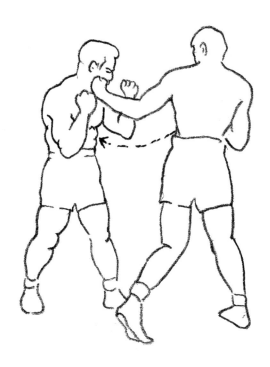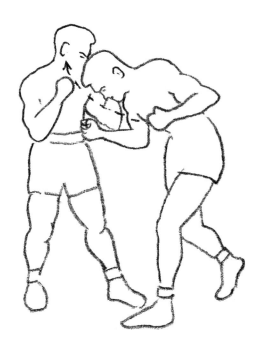

後腳跟必須提起，因為：

1. 當出拳時，你將全部體重快速地轉移至前腳。如果後腳跟已稍微提起的話，動作會更容易。
2. 當遭對手拳擊而需要"給予"一下時，你的身體下沉以後腳跟支撐身體。此種動作可作為彈簧，能使對手攻勢減弱。
3. 這可使後腳更易移動。

———————◆———————

後腳跟是整部格鬥機器的活塞。

———————◆———————

雙腳必須經常處於身體之下。任何可能使身體不平衡的腳部動作必須加以避免。對敵戒備姿勢是身體最佳的平衡姿勢，必須時常維持。不可運用過寬的步伐或需要經常把體重由一條腿移至另一條腿的腳部動作。在體重移動的一瞬間，身體平衡處於不安全的狀態，使攻勢或防守失去效用。此外，對手可洞悉你移動的時間而加以攻擊。

———————◆———————

採用碎步移動可確保攻擊時的身體平衡。此外，必須時常保持身體平衡，使自己在前進、後退或圍繞對手時，任何必需的攻防動作都不會受到限制或被減弱。因此，寧可採用兩個中距離踏步，而不是一大步來移至相同的距離。

———————◆———————

變換範圍會使對手更難把握攻擊或準備的時機。

後腳跟是整部格鬥機器的活塞。

除非是有某種戰術上的原因，否則應以短而快速的移步來突破防線。正確地把體重分佈於雙腿，可令你達至完美的平衡狀態，並讓你在適合攻擊的範圍時能快捷、輕易地脫離戰線。

放輕馬步，使需要克服慣性的力量得以減少。最佳練習步法的途徑是進行多個回合的擊影，特別注意放輕自己的步法。漸漸地，這種步法會成為自然的動作，你無須思考就能輕易地和無意識地施展出來。

你應該如優雅的舞場舞蹈家那樣運用自己的雙腳、腳跟與小腿。他好像在地板上滑溜着一般。

重點在於快捷的步法以及傾向踏前的攻擊（操練！操練！操練！），經常要配合手部的攻擊。

步法中，只有四種可能的移動：

1. 前進
2. 後退
3. 繞至右側
4. 繞至左側

不過，上述每一種步法均有重要的變動，並需把各種基本的動作與拳擊和腿擊協調起來。以下是一些例子：

前滑步

這是一種能在不影響身體平衡下的前進動作，而且必須透過一連串碎步前進來完成。步伐需細小至雙腳近乎不用離開地面，而只是貼地向前滑動。全身在整個前進過程中需保持基本姿勢；這是關鍵所在。一旦形成身體感覺，可把步法與工具配合。保持身體平衡以作出突然的攻擊或防守的動作。前滑步的主要目的在於創造破綻（透過對手防守的反應）及誘使對手攻擊。

後滑步

原理與前滑步相同；滑步時不要干擾身體的對敵戒備姿勢。謹記雙腳需時常緊貼地面，以維持良好的平衡來做攻擊與防守。後滑步主要用於誘使對方前手出擊或令對手失平衡，從而創造破綻。

放輕馬步，使需要克服慣性的力量得以減少。

快速前進

謹記雖然這是一種快速而突然的前移動作，但仍需保持身體平衡。身體平貼地面而非跳躍至空中，這並非跳躍的動作。在各方面來說，此種步法與把後腳迅速帶回原來位置的較寬的前踏步相似。讓身體感受工具。

踏前與踏後

靠近或突破防線的動作可以用來做攻擊的準備。前踏步明顯是為了取得攻擊的適當距離，而後踏步則是為了誘使對手進入攻擊距離。"誘敵"通常是指通過從髖部向後搖晃的動作移離直擊的攻擊距離，或移動雙腳使對手的攻擊落空。其目的是在重要時刻引誘對手進入攻擊距離，而自己則遠離攻擊範圍。

当配合運用虛招（強迫對手必須參與）或準備動作（以束縛與拉近界線），前踏步更會增加攻擊的速度。如果在前踏步時能覆蓋交手路線，攻擊者同時會處於截擊對手的最佳位置。

後踏步在戰術上，可以用來對付一名使出任何虛招或其他攻擊後慣於後退的對手，因此，這類對手也難以攻擊，尤其當他在身高與手長方面佔有優勢時。

不斷嚴控距離做前踏步和後踏步，可掩飾一個人的真正意圖，並使他在對手失平衡時處於理想的攻擊距離。

靠近或突破防線的動作可以用來做攻擊的準備。

繞至右側

右腳成為一個移動的軸心使全身能旋轉到右側，直至復原到正確姿勢。右腳踏出的第一步依情況而定可短也可長 —— 步幅越長，軸心越大。必須能時常保持基本姿勢。右手應擺得比一般對敵時的位置高一些，以準備防禦對手左手的反擊。移向右側可使對手的右前手鈎拳失去效用。它也可讓你達至做左手還擊的適當位置，並使對手失平衡。謹記一點是踏步時切忌交疊雙腳，必須有意識地移動而避免多餘的動作。

繞至左側

這是一個較精確而移步較短的動作。它是用來趨避右前鋒樁的對手之左後手攻擊。它也為鈎拳或刺拳攻擊締造良好的位置。這個動作雖較繞至右側困難，但也較為安全，應多加運用。

踏入 / 踏出

這是攻擊動作之起步點，經常以虛招誘使對手露出破綻。腳部的動作時常配合着腿擊與拳擊的動作。起始的動作（踏入）是直接迫進，手部舉高彷彿欲拳擊或腿擊般，然後在對手能調整防守之前迅速地踏出。以此動作來誘騙對手，並於其僵直不動時作出攻擊。

快速後退

這是一種快速、流暢而有力的向後動作，容許在有需要時進一步向後退，或假如有要求的話，踏前作出攻擊。

基於時間的緊迫性，這是有必要在後退時配合格擋。因此，必須在後退動作開始時即做出格擋 —— 也就是說，當後腳移動的一刻開始。

當對手的攻擊是一種組合動作時，正確的協調配合是在後腳移動的同時作出格擋防禦，然後在前腳後退的同時繼續做其餘的格擋動作。

可以先後退，但應在攻擊已準備好時踏前，而非當攻擊與踏前同時完成。

對於一名步法極快、前手又優秀的拳手，這種技巧可說是輕而易舉。

對於一名步法極快、前手又優秀的拳手，這種技巧可說是輕而易舉。這是一種連續的且戰且退過程。當你的對手迫近時，以前手作出防守性的攻擊來迎擊對手，再立即後退；然後，因為對手追擊，你繼續這個過程，不斷圍繞擂台的範圍後退。當你這樣做時，需經常檢查自己的步伐，並隨時暫停腳步以右直拳或左直拳攻擊對手，或偶爾兩者並用。

要成功"琢磨後退"，必須具備良好的距離判斷能力，並能在後退時快速且突然地急停。一般人犯的毛病是在後退移動的同時作出攻擊，而不是待適當的停步後才做。練習能快速地由防守轉變為攻擊再次回到防禦。

謹記，在後退的時候切勿企圖攻擊。你的體重必須向前轉移。向後踏步、停止，然後再攻擊，或是學會在踏步向後退時，把身體的重量暫時移向前。

無論是攻擊或後退時，一個人應該能設法使自己成為對手難於掌握及擊中的目標。不應該以直線前進或直線的方向後退。

當運用步法來避開或誘導對手時，需盡可能靠近他以作出報復性的反擊。移動時步伐需輕盈，感覺地面一如跳板般，隨時準備快速拳擊、腿擊或反擊。

以後退來避開對手的腿擊等於給予對手攻擊的空間，所以有時較明智的做法，是迫近對手以困阻他的準備動作，並爭取時間截擊對手。

側移步

側移步實際是以轉移體重及變換雙腳，又不干擾身體平衡的情況下，快速地獲取一個較有利的位置以攻擊對手。它可用來趨避直衝而來的攻勢，並能讓你快速地踏離攻擊範圍。當對手衝向你時，你不必急於側移步，而是要留意他前衝的同時所作出一些特別攻擊。

───────●───────

側移步是一種安全、穩妥而有價值的防守戰術。你可簡單在對手每次準備攻擊時側移以挫折他，或用側移步來避開對手的拳擊或腿擊。側移步亦可用來誘使對手露出破綻以作反擊。

───────●───────

側移步可由把身體移向前來完成，稱為"前落步"。這是一個十分安全的姿勢，頭部緊貼，手部提高並隨時準備攻擊對手的鼠蹊，或踩踏對手的腳面，或作出連環的兩記鈎拳攻擊。前落步又稱"落步轉移"，可用來搶佔對手防守之內圍或外圍，而因此，是埋身戰或擒拿時極為有用的技巧。它也可作為反擊的工具。要適當地做出側移步，需要準確掌握時機、速度與判斷，它並可配合刺拳、左直拳、左及右鈎拳來運用。

───────●───────

因應所需的安全程度與出擊的計劃，同樣的步法亦可直接運用於向右、向左或向後的動作中。

───────●───────

側移步倘若能適當地運用，不僅是其中一個極之漂亮的動作，也是閃避各種攻擊及在對手意想不到的情況下作出反擊的好方法。側移步的藝術，與迅速俯身及滑步一樣，在於後發先至。你要等待對手的拳擊或腿擊幾乎要打中你的一刻，快速地向右或左側步閃開。

───────●───────

幾乎在任何情況下，均先移動最近自己所欲往之方向的那條腿。要使移步以最快的方式進行，身體在腳未踏出前需先向所欲往之方向稍微前擺。後腳隨後快速而自然地跟進，而在以側移步避開對手衝來之攻擊時，拳手要快速轉身，並在對手擦身而過時加以反擊。

───────●───────

在以側移步避開對方的前手攻擊時，反擊是自然又輕易的。跟對手衝前一段距離的情況不同，拳手需要非常靠近對手，僅移動足夠的距離使對手攻擊落空，才可有效地反擊。拳手這時必須異常快速地轉身，以在對手掠過自己時擊中他。

───────●───────

謹記，當對手衝向你時，你不必急於側移步，而是留意他衝前時所作出一些特別的腿擊或拳擊；事實上，如果你只踏步移至對手的側面而未有注意避開他的攻擊，你便很大機會慘遭對手鈎拳或擺拳的痛擊。

當對手衝向你時，你不必急於側移步，而是留意他衝前時所作出一些特別的腿擊或拳擊。

向右側移步： 先把右腳急遽地向右側並向前移，移動距離大約為十八吋。左腳也以相當的距離移至右腳的後面，這種步法可使身體向左側擺動，並使自己的右側更向前靠，迫近對手之左後身（當對手是右前鋒樁）。基於這個原因，右側移步未如左側移步般可經常運用。大多數的晃動或側移步均是向左側的，以使自己保持靠近對手之右側處，而遠離他的左後手。（右前鋒樁者對左前鋒樁者則情況有變。）

偶爾，右側移步只是用來改變身體晃動的方向，而在更少情況下，會用來避開一記右前手攻擊，然後入位以左拳反擊他。它是用來發動一記左拳攻擊對手的身體。

向左側移步： 由右前鋒樁之基本姿勢開始，先把左腳急遽地向左側並向前移，移動距離大約為十八吋。這個動作應可使你避開對手之右手刺拳。在踏步移向左側之瞬間，你當會發現自己身體的左側擺動向前而身體的右側則會向後，從而你會旋轉向對手之右翼。當你完成這個半弧形動作，你會發覺自己的右腳會再次位於左腳之前的正常位置。

如果你已運用移步向左來避開對方之前手右拳，你應該擺動身體並讓頭部向踏步的方向迅速俯下（不可失掉平衡）—— 即是移到最左側。對手之右拳會朝你的右肩方向，由你的頭頂颼颼地飛掠而過。此時，你轉身向右朝向對手，你可以攻擊對手暴露出來的整個右翼，並能快速以左拳擊向其身體或下顎，並會產生顯著的效果。

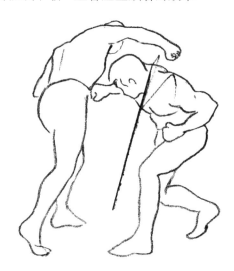

謹記這些簡單觀念： 先移動最近自己所欲往方向的那條腿。換言之，假如自己想側移步至左方，必須先移動左腳，反之亦然。此外，在所有的手法中，手部必須先於腳部移動。如果是運用腿部技術時，當然是腳部先於手部移動。

同樣謹記要經常維持基本的姿勢。無論你對移動的柱腳做甚麼，安放大炮的炮台必須能保持平衡狀態，持續對敵人予以威脅。需經常保持動作流暢，但要留意兩腳的相對位置。

安放大炮的炮台必須能保持平衡狀態，持續對敵人予以威脅。需經常保持動作流暢，但要留意兩腳的相對位置。

檢查步法是為了：

1. 身體感覺及控制，作為一個整體，要中性。
2. 隨時可以攻擊或防禦。
3. 在任何方向皆可自然而舒適。
4. 整體動作均可有效運用槓桿利益。
5. 隨時可維持極佳的平衡。
6. 在相應結構與正確距離下，具難以捉摸的良好保護能力。

―――――――●―――――――

試驗以下的步法原理與感覺：

1. 假如對手衝過來時，以閃避和輕巧的步法應付。
2. 避免接觸的步法（彷彿對手是持刀攻擊）。

―――――――●―――――――

步法的終極目的，是在對手最後實擊時搶佔先機。

―――――――●―――――――

謹記，移動性與步法的速率，和實行時的速度，是最重要的素質。練習更多的步法。

―――――――●―――――――

步法可以透過跳繩（能學會輕盈地控制身體重量的訓練）、對打練習（學習步法中之距離感與時間掌握）及踢拳擊影訓練（為對打練習的家課）而獲得。

移動性與步法的速率，和實行時的速度，是最重要的素質。

―――――――●―――――――

跑步也可強化雙腿，為有效的動作提供源源不絕的能量。

―――――――●―――――――

透過中路蹲步姿勢的練習，和模仿猿人的動作（低蹲步行）來增加對雙腿的控制。

―――――――●―――――――

加入交替劈腿的練習以鍛煉柔軟度。

―――――――●―――――――

無論在課堂上練習的招式有多簡單，或動作是屬於攻擊還是防守性質，練習者均需配合步法來練習。他必須能在使出招式之前、期間或之後做到前進或後退的動作。在這種情況下，他便可獲得一種自然的距離感，並建立極佳的移動性。

―――――――●―――――――

練習步法的變化時，要配合：

1. 腿擊的工具。
2. 手法工具。
3. 掩護的手部及／或膝部姿勢。

閃避

在搏擊當中，格擋提供的機會甚多，特別是用後手，但是最好還是用步法 —— 快速俯身和反擊、後仰再還擊、滑步再拳擊。

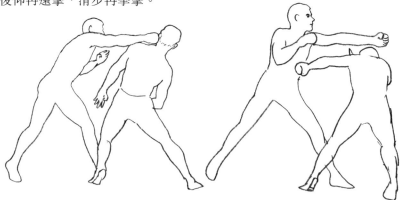

滑步

滑步是避開對手攻擊，而實際上又不會令身體移離範圍的步法。它主要是用來應付前手直拳和反擊。這需要準確的時機掌握及判斷力，而要令其有效，必須能使對手之攻擊僅僅從你的身旁掠過。

————————●————————

可以用滑步來避開對方之左或右前手之攻擊。實際上，滑步較常於用於對付前手攻擊，因為這樣較為安全。外圍滑步，即落步位置在對手使出左或右前手之外圍，是一種既安全，又可使對手無法防禦你的反擊。

滑步是最有價值的技巧，使雙手能自由地作出反擊。

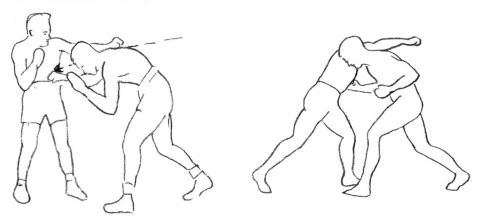

滑步是最有價值的技巧，使雙手能自由地作出反擊。它真正是反擊的基礎，是搏擊高手的表現。

————————●————————

滑步至左前手內圍：當對手向你打出一記前手左直拳，你可藉着快速地把右肩與身體轉至左側，而令身體重量轉回左後腿上。左腳保持不動但右肩則向內圍旋轉。由於自己取得了內圍之防守位置，這個動作可使對方之左手由自己右肩上掠過。

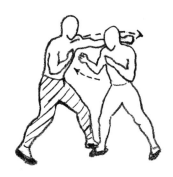 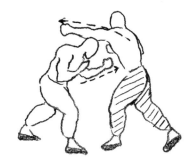

連環線冲
(opponent in
left stance)

滑步至左前手外圍：當對手向你打出一記前手左直拳，你可把身體重量轉移至右側並向前直至右腿，而左肩向前擺出。對手的攻擊會從你的左肩滑過。以右腳小步踏向右前方可促成這個動作。雙手應提高並維持着防禦姿勢。

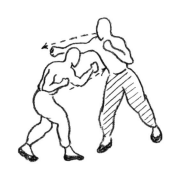 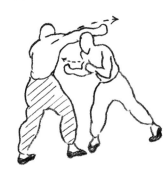

連環線冲
(opponent in
right stance)

滑步至右前手內圍：當對方向你打出一記前手右直拳，你可把身體重量移至右腿，之後把身體微向右並向前移動。快速把左肩帶向前。如此，對手的攻擊會從你的左肩滑過。確定左髖部需向內轉，並稍微曲左膝。這個迫進對手內圍的位置是最佳攻擊位置。只有當滑步太狹窄時，才移動你的頭部。

學會迅速俯身避開擺拳及鈎拳，跟學會以滑步避開直拳同樣重要。

———————●———————

滑步至右前手外圍：當對方向你打出一記前手右直拳，你可把身體重量後落回左腿，並快速地將右肩與身體向右轉。右腳保持不動而左腳尖向內轉。對手之拳擊會掠過，不帶來任何傷害。右手稍微放下，但隨時準備以上擊拳攻擊對手身體。你的左手應提高，靠近右肩，準備反擊他的下頜。

———————●———————

另一種方法是將體重轉移至左腿並使右腳跟向外轉，以使你的右肩與身體轉向左。右手稍微放下，並提高左手，靠近右肩。

———————●———————

做滑步時，肩部的旋轉會令頭部移位 —— 切勿令頭部不自然地翹起。

———————●———————

嘗試經常在滑步時作出攻擊，尤其是在移向前時。踏步進入對手內圍拳擊，其威力能比阻擋再反擊或格擋再反擊更大。

成功滑步的關鍵在於腳跟的微小移動上。例如，想以滑步避開對手右拳之攻擊而令該拳由你的左肩掠過，你的左腳跟應該提起並向外旋轉。把身體重量移至右腳並扭轉肩膀可使你作好反擊對手的準備。

———————————•———————————

想令對手之拳由你的右肩掠過同時向左做防守動作，你的右腳跟應以相似的方式轉動。你的體重會轉移至左腳，而左肩會向後，讓你處於可以用右鉤拳反擊對手的有利位置。

———————————•———————————

若你記得滑步避開攻擊時的肩膀以及需旋轉的腳跟是如出一轍，你就不會錯到那裏了。例外的是第一個 "滑步至右前手外圍" 描述的動作。

迅速俯身

迅速俯身是向前俯下身子，避開迎頭而來的擺拳或鉤拳（雙手或雙腳）攻擊的動作。這個動作主要是由腰部帶動。迅速俯身是用來避開對手之攻擊，並讓拳手處於攻擊距離之內以作出反擊。學會以迅速俯身避開擺拳及鉤拳，跟學會以滑步避開直拳同樣重要。兩者在反擊上都不可或缺。

滑步旋身是聰明拳手的一種基本資產。

仰後

仰後指簡單的把身體後仰避開對方的前手攻擊，而剛好可令對方攻擊落空的動作。當對方放鬆手臂收回身體時，便可以踏向前予對手凌厲的反擊。此動作對於應付前手刺拳極為有效，並可作為 1-2 連環直拳的基礎。

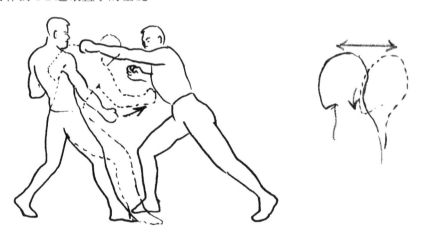

旋身

旋身透過把身體隨着對手的攻擊而旋轉，以化解攻擊的勁道。
- 在對付直拳時，動作是向後。
- 在對付鉤拳時，動作是向其中一側。
- 在對付上擊拳時，動作是向後及遠離對手。
- 在對付劈擊時，是以弧形的動作向下至其中一側。

滑步旋身

滑步旋身是聰明拳手的一種基本資產。他也許是出於本能,可以辨察攻來的拳擊或上路腿擊,快速地後退一步,並把頭部向後及向下一掃。他這時便處於向對手空檔連番拳擊或腿擊的有利位置。

身體的搖晃(晃身與搖擺)

掌握身體搖晃的藝術可令拳手更難被擊中,並賦予他更大的力量,尤其在擊出鈎拳時。它的可貴之處在於讓雙手自由,隨時能攻擊對手,改善防守之餘,更可提供機會重擊對手的空檔。

———————————◆———————————

身體搖晃的關鍵在於放鬆而強勁,呆板的拳手必定比不時搖晃動身體的對手更易對付。

———————————◆———————————

搖擺意指藉着身體擺動向內圍、向外圍,而靠近對方,並以前手直拳攻向頭部。它是用來使對手的攻擊落空,並使雙手能持續作出反擊。搖擺建基於滑步之上,上半身與頭部做出或右或左的圓弧形搖擺動作。

———————————◆———————————

晃身的技巧:

1. 以單一、妥善控制的動作把身體下沉,以避開擺拳或鈎拳。
2. 將雙拳對着對手以作防禦或攻擊。
3. 即使晃身至最低處,也需運用雙腿與雙腳以保持幾乎正常的攻擊姿勢。使用雙膝來提供動力。
4. 時常保持頭部與兩肩的正常滑步姿勢,以防禦對手之直拳攻擊。確保在任何晃身動作的階段,均保持可以做出滑步的姿勢極為重要。
5. 垂直向下晃身時切勿作出反擊,除非是,或者攻擊對手鼠蹊的直拳。搖擺身體並以旋轉直拳或鈎拳作出延緩的反擊。

掌握身體搖晃的藝術可令拳手更難被擊中,並賦予他更大的力量,尤其在擊出鈎拳時。

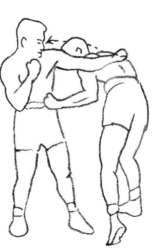

晃身的目的：

1. 使你的頭部成為移動不定的目標（由一側至另一側）。
2. 使對手不能確定假如向你擊拳時你滑步的方向。
3. 使對手不能確定你會運用哪邊發拳。

搖擺至內圍：對付右前手攻擊時，滑步至對手的外圍位置（圖 A）。頭部與上身垂下，趨近對手已伸直的右手下方，然後上升回復至基本姿勢。此時對方的右手大約在你的左肩附近（圖 B）。雙手提高並靠近身體。當你的身體移至對手之內圍位置時，把開放的右手置於對手的左側。之後，在滑步時以右拳反擊，並於搖擺動作完成後再擊出左拳及右拳。

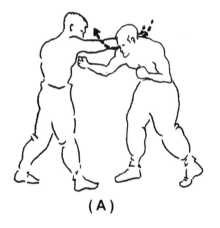 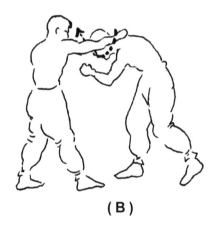

(A) **(B)**

搖擺至外圍：當對手以右直拳攻擊你時，滑步至對手之內圍位置（圖 B），並把右手置於對手的左側。此時，以弧形的動作把頭部與身體移向上及左側，以使對手之右拳剛在你的右肩附近。你的身體這時位於對方前手之外圍位置，並保持着基本的姿勢（圖 A）。雙手提高並靠近身體。

謹記，搖擺建基於滑步，而所以能掌握滑步的動作，有助於提高搖擺的技巧。搖擺較滑步困難，可是一旦練就，卻是十分有效的防禦方式。

搖擺甚少單獨使用。搖擺與晃身配合運用幾乎是一種定律。晃身與搖擺的目的均是向下閃身使對手的攻擊在上方掠過，並藉此靠近對手。一名善用晃身搖擺的人常是鈎拳專家。這也是對付身材較高對手的完美攻擊法。在運用搖擺與晃身時要經常使用不規則節奏。你的節奏絕不能有規律。有時當你滑步至拳擊的內圍位置時，你可踏前一步作出絕妙的反擊。閃避動作必須配合拳擊或腿擊的反擊來練習。

幾乎所有拳手，偶然都會遇到千鈞一髮的情況，身處被動並且必須保護自己。

此外，當對方的拳打來時，你每一刻都得睜大雙眼。對方的拳擊是絕不等人的。它們會出其不意地打過來，而除非你已有足夠訓練以辨識那些攻擊，否則將不容易把它們截住。

———————●———————

雙肘與前臂是用來抵擋迎向身體的拳擊。對於朝向頭部的攻擊，若不是以滑步閃避或作出反擊，可以用手掃開。

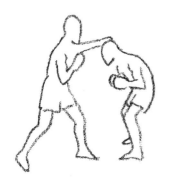 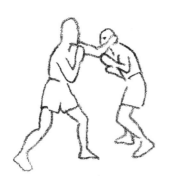 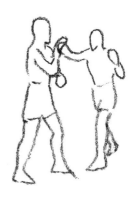

幾乎所有拳手，偶然都會遇到千鈞一髮的情況，身處被動並且必須保護自己。當這刻到來，學習良好的防禦是明智之舉。

當對方的拳打來時，你每一刻都得睜大雙眼。對方的拳擊是絕不等人的。

第七章

攻擊

武術並無玄奧之處。
接受事物的本來面目。
該拳擊時拳擊；該腿擊時腿擊。

攻擊！

截拳道中很少有直接的攻擊。實際上幾乎所有攻擊動作都是間接的，或是緊隨着虛招之後，或是在對手的攻擊失效或強弩之末時予以反擊 —— 它需要機敏的手段、虛招與誘敵動作，及一個科學化的計劃。

攻擊有兩個基本時機：

1. 當我們的意志決定攻擊時。

2. 攻擊時機取決於當對手動作或行動失敗時。

如果一名拳手注意力夠集中，明察攻擊時機，而且動作迅速又決斷，則其攻擊得手的可能性自會增加。

在當對方把其手臂從你想攻擊的路線移開時，對他作出直接的攻擊，命中的機會率更大。此點十分重要。

攻擊的心理物理過程：

1. 縱覽： 縱覽全是有關心理上的事，可以細分為兩部份。

　　(a) 可定義的： 舉例説，兩位拳手之間的正確距離估計，或對手暴露的空檔。

　　(b) 直覺的： 對手會攻擊還是後退。

2. 決策： 這同樣屬於心理功能，但神經與肌肉是處於準備做動作的警覺狀態。在此階段，拳手將決定如何作出攻擊。例如，應否從一段短距離向對手直接攻擊，還是由遠距離運用組合的攻擊？或者，他也可以二次攻擊或是他認為能取勝的任何其他方法。

3. 行動： 大腦已經向肌肉下達命令，它們這時便起動，但即使在起動的當下，拳手亦需對可能的攔截、反擊等有心理準備。因此，在搏擊中必須保持心理與身體的警覺性，這點既重要又明顯不過。

保留你的體力，但在攻擊時要決斷、有信心且專心一致。

首度與二度攻擊

首度攻擊： 這些是由個人發出，並企圖以速度、欺詐或武力得手的攻擊。

　　速度： 在對手能作出格擋之前，弓步衝向他並以乾淨俐落而極快速的動作直接攻擊對手，其中並沒嘗試掩飾攻擊的進路。

　　欺詐： 間接攻擊可用來欺騙對手或在突擊的前半階段作出閃避。在攻擊前做虛招，可通過一些初步的動作，誘導對手以為你正準備沿某一路線攻擊他。一旦對

保留你的體力，但在攻擊時要決斷、有信心且專心一致。

手使出格擋防守這條路線時，你就達到欺騙的目的，並可自由地以弓步衝向另一路線以完成攻擊的動作。

武力：當發覺對手防守嚴密時，你可用足夠的勁道來攻擊他的手，把其拍開並製造空檔讓你的手進攻。

二度攻擊：這些是在對手不同階段中，企圖智取對手或回敬對手的攻擊。

在對手作出準備時攻擊：這些攻擊是用來在對手籌組其攻擊計劃之前即制止其動作。

在對手發動攻勢時攻擊：這些攻擊是"及時"的攻擊。在洞悉對手的攻擊路線後，你在他開始攻擊時就截住他的手臂，並在接觸時伸直手臂反擊。

在對手完成動作時攻擊：這些攻擊是在對手弓步衝向你，並進入攻擊範圍之後才作出。當對手的首要攻擊被化解時，這些還擊動作應由格擋的姿勢而發，不論是哪種形式。還擊可於對手繼續向你弓步衝來或當他做復原動作時作出，但幾乎無例外的是，還擊不應配合任何腳部的移動。

註：誘敵或佯攻可作為二度攻擊三個階段中任何一個階段的準備動作。而運用它們的目的並不在真正攻擊對手，而只是舉例說，誘使對手從某些路線發動攻擊，使你能以有力的格擋擾亂對手，並發出一記有效的反擊。因此，這些攻擊並不需要靠弓步來完成，只需腳部輕微的移動（如有的話）已然足夠。

在對手完成動作時攻擊：這些攻擊是在對手弓步衝向你並進入攻擊範圍之後才作出。

————————

一記攻擊（手或腳）是以對應於對方攻勢的一擊來完成，並善用機會在適當的時機發招。

————————

對付一名中門大開或動作狂野的對手，例如，在他衝前時把握反擊時機，或截踢他較前的目標或他暴露的範圍，往往特別有效。

————————

觀察力敏銳的拳手不會固執地死守已經不再合適的攻擊招式。許多拳手都把攻擊招式失敗歸咎於速度不夠，而非錯誤選擇了攻擊方法。高手深諳箇中道理。

————————

每名拳手，必須在選擇確切行動計劃作最終定案之前，以不同角度研究招式、戰術及韻律等。

————————

拳手可分為以下兩大類型："機械型"拳手與"智慧型"拳手。向機械型拳手給予意見容易，由於其搏擊技巧與戰術都是機械式地重複已有招式的結果，其學習又只是純粹的無意識動作，缺乏對"為何"、"如何"及"何時"等問題的明智解釋。他們的搏擊方式均遵循相似的模式，一成不變。

智慧型拳手對改變戰術以運用正確招式來應付對手絕無舉棋不定。到這裏已很明白，拳手對某一招式的選擇，必會被對手的技巧和搏擊方式所影響。

―――――――●―――――――

對敵戒備姿勢、對情勢的敏感、控制良好的格擋、及時的簡單攻擊、靈敏度、妥善調節的前進與後退、令人難以察覺的弓步及速度，及平衡的回復均需要透徹地掌握。鍛煉以取得以上要素的適當神經肌肉知覺，以使這些要素只需要你短暫的關注，而你就能把注意力集中在你的對手、他的策略，及對應他的攻防之上。把動作的自由感、平衡力與信心結合基本動作的確定性練習。

―――――――●―――――――

攻擊，必須先研究對手的弱點與優點，善於利用前者，同時避開後者。

―――――――●―――――――

假如對手擅於運用手部格擋，則在攻擊對手前應先作出拍手、撳手或假動作，以擾亂對手之格擋操作。

―――――――●―――――――

所有的攻擊動作必須越小越好，即是説，以僅僅足夠誘導對手反應的最小手部偏離動作便可。謹慎的要求是攻擊應該有完全的掩護，或在可能情況下以任何必須的防禦戰術加以強化。

―――――――●―――――――

攻擊的形式通常會受對手運用的防守形式所主宰。換言之，假如雙方技術幾乎相等，除非某一方能運用欺敵動作或以智慧瓦解防守，否則任何一方的攻擊都難以成功。舉例説，以弧形的動作攻擊對手時，如果對手以一記簡單而橫向的動作來格擋，即攻擊便會被化解。所以想令攻擊得手，必須先準確判斷對手的反應。你最後選擇的攻擊招式應建基於你對對手的反應、習慣與偏好的觀察上。

―――――――●―――――――

一位拳手投入複雜的混合攻擊，是一種危險的做法，因為做動作時的多段時間都有機會遭受對手之截擊。

―――――――●―――――――

攻擊越複雜，受到措手不及的反擊動作的機會便越大。在這情況下，不論採取哪種預備形式，適當的攻擊必須保持精簡。

攻擊準備

因為對手維持較遠的範圍，所以要趨近對手必須以某些動作來"掩護"，以短暫地分散對手的注意。動作可以是：

1. 變換距離
2. 攻擊較近的目標（通常是前腿、伸出的手、鼠蹊）

智慧型拳手對改變戰術以運用正確招式來應付對手絕無舉棋不定。

3. 以上兩者的結合

4. 擾亂對手的組合攻擊

攻擊的準備是攻擊者用來打開對手空檔以備攻擊之動作。它通常包括一些改變對方伸延前手的方向，或獲取預期反應（以求破綻）的動作，並可以提供距離的改變。

藉由一連串逐漸縮短的後退步，可把一個進取型的對手誘至攻擊距離；而藉由一連串不同長度向前及向後的移步，有時也可把一個小心翼翼的對手引導至相同的位置。

當虛招未能誘使對手作出一些反應時，拳手會訴諸準備動作以圖達到目的。

發虛招前先拍擊或抓擸對方的手部可以打擊對手的信心，並迫使他轉為違反自己意向的防守動作。他的防守動作在攻擊中便被欺騙。

攻擊，必須先研究對手的弱點與優點，善於利用前者，同時避開後者。

拍擊、變換拍擊、交手、變換交手，可以把對方的手固定在某一路線上，使他肌肉收縮並減慢反應速度，或令他過早格擋或減弱他的控制。不論反應如何，也可為成功打出簡單的一擊而鋪平道路。

透過在向前踏步前拍開或抓擸對方的手，可限制對手使出截擊的可能性。同樣道理，封截對方的腿部，作為初始的步驟十分有效。

當抓擸對手時，確保攻擊進路獲得掩護，或以身體擺動或輔助護手來強化。動作必須做得緊湊。此外，在抓擸期間需爭取每個截擊或反擊的機會。

抓擸手部、拍手或撳手的動作可以困惑對手，令他難以作出格擋。要當心漏手的動作。如果對手是慣用漏手的人，可首先用虛招誘騙他作出準備再截擊他，然後運用抓擸手法來攻擊。

因應對方的手部動作，而同時踏步上前的動作，稱為混合準備。這個動作的成功關鍵取決於雙手與雙腳的良好協調上。必須花較多時間來練習這種動作。

試用上述方法時，記着運用經濟的抓擸手法以封固或誘騙對手作出反應，然後滑步向對手極度脆弱的重要部位，使出扎實、致命的拳擊或腿擊。

當踏前作攻擊準備時，需特別注意你的平衡與腳部的控制，以讓你能最省力氣地停止前進的動作。採取短小而快速的步伐可確保達到以上的效果，這是因為身體的重量轉移的可能性不會像大步及趕急移動時那樣大。切勿貿然衝向敵人，但需冷靜而周密地獲取及維持與對手之距離。

━━━━━━━━━●━━━━━━━━━

假如攻擊的準備動作重複得太頻繁，會引致對手的截擊，而不是一記格擋。因此當運用攻擊的準備時，出招時要極為精簡，只打開攻擊路線至僅能做抓擸動作便可。盡量縮短令你易受攻擊的時間。

━━━━━━━━━●━━━━━━━━━

謹記雖然準備動作與攻擊會組成一個流暢的動作，但實際上兩者是獨立的動作，拳手有能力對任何可能的反擊作出預防措施。

━━━━━━━━━●━━━━━━━━━

在練習攻擊的準備動作時，學員應在與對方交手、變換交手與發虛招時運用此動作。

簡單攻擊

所有只以單一動作組成的直接與間接攻擊，均稱為"簡單攻擊"，因為其目的是以最直接的路徑來打擊目標。

━━━━━━━━━●━━━━━━━━━

一記直接的簡單攻擊，是利用簡單拍擊對手的一拳，或當他處於易受攻擊的一刻，攻進對手攻擊路線內或相反路線的攻擊法。

━━━━━━━━━●━━━━━━━━━

一記間接的簡單攻擊是個單一動作，前半部份動作會誘使對手作出一些反應，以使下半部份動作可在原先攻擊路線的相反位置攻入對手的防線，以完成整個動作。

━━━━━━━━━●━━━━━━━━━

在對手防守出現破綻時攻擊，比他防守嚴密時更容易得手。攻擊對手出現破綻的地方也能賺取時間，因對手的動作需要向反方向移動，而且為了防守他必須逆轉或大幅修改其動作。

━━━━━━━━━●━━━━━━━━━

在欺騙對方的手時，攻擊的手常是以半弧形或弧形來移動。

━━━━━━━━━●━━━━━━━━━

間接攻擊常會利用漏手或反漏手以打擊對手的破綻。

切勿貿然衝向敵人，但需冷靜而周密地獲取及維持與對手之距離。

漏手是一個把手部由交手路線變換至相反路線，並由攻擊嚴密防守之處轉移到對手空檔的單一動作。要掌握這個動作的時機以作出攻擊意味着在一個時刻，防守是向着攻擊的相反方向來移動。因此，那是當對方的手臂在身前擦過時，拳手必須開始攻擊的動作。類似的時機掌握，也可以發生在一個經常缺乏埋身戰的拳手，返回交手的狀態。

註：以格擋、內圍攻擊、移動頭部、改變高度、移動身軀等來補漏手之不足。

當攻擊路線由高到低時或反之亦然，建議配以漏手以作支援。當攻擊路線由右到左時或反之亦然，這些攻擊是通過切換完成 (對角移動越過交戰對手的線)。

以下是兩種簡單的攻擊方法，以及由對手發出而需要掌握時機的動作。這也是必須定期要做的練習。

間接攻擊常會利用漏手或反漏手以打擊對手的破綻。

1. 直接攻擊於
 (a) 甩手時
 (b) 交手時
 (c) 變換交手動作時
 (d) 踏前時 (無論有否上述動作)
2. 間接攻擊配合漏手於
 (a) 拍手時
 (b) 交手時
 (c) 變換交手動作時
 (d) 踏前時配合上述三個動作

反漏手是一種對應變換交手或反格擋的攻擊動作。它的目的是誘導一個弧形而非以漏手為目的的橫向動作。與漏手不同，反漏手並不會在對手的反方向路線結束。

舉例：攻擊者與對手在六分位交手 (攻擊者的上路外圍)。防守者以弧形的漏手動作向反方向路線。攻擊者此時順着弧形動作，把防守者的手帶回原來之位置再予以攻擊。

謹記，大多數的人下盤都較弱。不妨多以簡單攻擊、漏手及反漏手動作向下盤位置攻擊。也要謹記攻擊時注意防守！

假如你想運用任何一種攻擊方法，必須觀察對手的習性與偏好。一記成功的簡單攻擊，不論是直接還是間接，取決於正確的選擇。該攻擊必須對應對手正在做將會做的任何動作。因此，以任何在腦海中想到的動作來攻擊是十分危險的。

―――――――――――・―――――――――――

簡單攻擊的成功也取決於正確的出招時間，假如不想被對手的動作趕上，它必須自然地與對手的動作節奏對應。

―――――――――――・―――――――――――

簡單攻擊在距離之內發動，如果處理得恰當，應該會擊中對手，假設對手並不後退以補其格擋的不足。因此，要讓自己安全，可誘使對手踏前到"攻擊範圍內"，再在對手踏步或僅僅轉移體重，或是在心理或身體上顯示出任何"笨重"的跡象時即可予對手以痛擊。

―――――――――――・―――――――――――

向對手應採用一種"天真無邪的斷續節奏"。一旦發動攻擊，則要集中於以機械式的效率和正確的時間擊中目標。

―――――――――――・―――――――――――

要確保簡單攻擊可以得心應手，需協調整體以發出有勁道的一擊。在做動作期間需持續保持放鬆，並形成流暢而具爆炸力的速度。放鬆！在等待攻擊機會時（透過正確地發現距離），任何緊張的情況只會導致短促而生硬的動作，從而令你太遲才反應或使對手知道你的意圖。這個景況不能過於緊張。放鬆可使動作更流暢、精準與快速。切勿忘記。

> 以任何在腦海中想到的動作來攻擊是十分危險的。

―――――――――――・―――――――――――

在出招前 ―― 保持輕鬆但有準備。
在出招時 ―― 動作經濟；由中性的狀態做出連貫的動作。
在搏擊時 ―― 選擇能最經濟地運用動作及力量的方法，配合由最直接路線攻擊，並要嚴密保護自己。
在攻擊後 ―― 能快速而自然地回復到兩膝稍微彎曲的姿態。

―――――――――――・―――――――――――

強調重複訓練經濟性的招式，以獲取本能地發招的能力、速度及力量範圍和穿透力。謹記速度完全可由練習與意志力來增加。機械式的重複練習就是其中的基礎。每天做弓步前衝的動作二、三百次，而且動作要一次比一次快。

―――――――――――・―――――――――――

要清楚的一個重點是，沒有任何科學可以補充打擊力量的不足，而除非能把握時機作出快速而準確的攻擊，否則多強的攻擊也會大打折扣。

―――――――――――・―――――――――――

因此，每個人必須首先學會正確運用四肢來拳擊或腿擊。而且必須學會拳擊和腿擊配合步法的運用。

沒有甚麼比變化多端的攻擊與防禦更能煩擾你的對手,而這也可藉由把用力的負擔由一組肌肉轉移至另一組以讓身體得以放鬆。

同樣地,沒有甚麼比三心兩意的攻擊更危險;讓你的攻擊飛翔,只需留意用正確的方法和最大的決心實行你的攻擊。

當進行攻擊時,你應看起來像大膽進取的野獸 —— 絕不鹵莽 —— 以即時向對手施加壓力重挫其銳氣。眼神如鷹銳利;狡猾像狐狸;敏捷和機警像貓;加上勇敢、具侵略性和凶猛像野豹;打擊力像眼鏡蛇;抵抗力像貓鼬。

簡單攻擊並非對每個對手都有效。你必須運用其他手段攻擊。盡可能學會最多不同的防守法及有用的攻擊法;如此,你方能應付迎向你千變萬化的招式。

混合攻擊

沒有甚麼比變化多端的攻擊與防禦更能煩擾你的對手。

倘若兩個拳手速度和技術相當,而距離的判斷也同樣正確,想以簡單攻擊得手異常困難。此時,拳手必須彌補他在距離上的不利情況,並同時爭取時間。運用混合攻擊便可達此目的。

混合攻擊包含多於一個動作,發招時可首先使出虛招,加上手部的準備動作或攻擊對手較近自己的目標,然後立刻作出真實的攻擊。

混合攻擊中的第一個動作應該由雙膝稍微彎曲的馬步開始。動作應該經濟而無動聲色 —— 一個流暢、出人意表的伸延。

基本上,混合攻擊是以下四種簡單攻擊的結合:突擊、簡單漏手、反漏手與切換。

混合攻擊的複雜程度,與對手格擋攻擊動作的能力直接相關。當選擇運用於混合攻擊的招式時,成功與否取決於準確預期對手,在回應虛招或首次攻擊時的格擋形式(前手或後手,橫向還是弧形)。因此,在運用混合攻擊前,必須觀察並了解對手的可能反應。

虛招必須做得徹底以令對手留下深刻印象。此外,虛招的運用必須適可而止,至僅足夠得手便可。混合攻擊的形式越複雜,成功得手的機會便越微。嘗試多於兩個虛招的攻擊只會帶來危險。

簡單的混合攻擊，是指那些只包含一記虛招或預先的攻擊動作（1-2連擊、下路－上路攻擊等）的攻擊。假如是對手正在做準備動作，特別是向前踏步時作出攻擊，成功機會更大。

如果不能準確把握時間，又抓不住有利機會，混合攻擊只會徒勞無功。

許多混合攻擊所以失敗，是由於攻擊者忘記調節虛招的速度，讓虛招僅僅在攻擊動作之前發出。因此，找出對手的防守韻律與偏好非常重要。

混合攻擊可能是：

1. 短促，快速的組合。清脆俐落
2. 深入，穿透力（及快速）的組合。不清脆

所有的攻擊都致力要使出它們值得的最大勁力；所以一些攻擊需要有強力的後援。那正是混合攻擊的概念。

揭露各種不同混合攻擊的路徑，並能夠在實行時改變路徑。

> 如果不能準確把握時間，又抓不住有利機會，混合攻擊只會徒勞無功。

在攻擊組合的空隙中，加入：

1. 不使勁以使對手分心，或改善位置或流動。
2. 能在不破壞整體平衡與混合攻擊（標指、扇指、彈指、反手拍擊、掌擊）的連貫性下，優雅地得手。

運用雙重前手對付步速較慢或疲憊不堪的對手。

一些拳擊的攻擊組合（先發虛招）：

1. 右刺拳／左後直拳（1-2連擊）
2. 右刺拳／右上擊拳

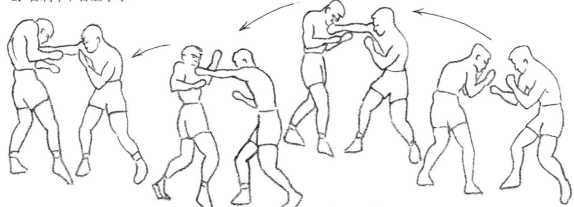

3. 右刺拳 / 左後直拳 / 右鈎拳
4. 右刺拳 / 右上擊拳 / 右鈎拳
5. 右刺拳 / 右鈎拳
6. 右刺拳 / 攻擊身體的鈎拳
7. 左拳突擊身體 / 右鈎拳
8. 左拳突擊身體 / 右鈎拳攻擊身體

配合腿擊的攻擊組合

找出對你來說最經濟，而又最能直接攻擊對手的腿擊。以對敵戒備姿態引導出招。在混合攻擊中腿擊有多種目的。

擾亂方法：

1. 鈎踢對手膝部、側撐低踩對手、前手標指、後手直拳或向對方的手部作準備動作 (抓�)。
2. 直接、快速地鈎踢對手鼠蹊……
 * 切勿把視線移離對手。
 * 切勿委身過甚，至難以復原。
 * 謹記維持對敵戒備姿勢！
3. 反截踢對手的腳脛骨 / 膝部……
 * 在對手剛出腳時
 * 在對手出腳途中
 * 在對手完成腿擊動作時 (於還擊時)
4. 下路手攻擊上路前鈎踢 (對付右前鋒樁者)
5. 下路手攻擊上路反身鈎踢 (用後腳)
6. 虛擊上路，鈎踢下路
7. 虛擊鈎踢下路，再攻擊上路
8. 虛招側撐，再轉身旋踢
9. 虛招側撐，再鈎踢 (前腳)
10. 虛招前腳直踢，再鈎踢 (前腳)
11. 後腳虛招掃腳，再前腳鈎踢

找出對手的防守韻律與偏好非常重要。

煩擾方法：

1. 直接、快速、對鼠蹊鈎踢及……
2. 直接、快速、對脛骨 / 膝部的側撐及……

追擊動作會受到對手是措手不及、或是在後退的路上而有所不同。

壓迫方法：

1. 雙重對脛骨／膝部的側撐
2. 由後手鈎拳帶動的側撐
3. 由後手鈎拳帶動的鈎踢
4. 側撐與鈎踢追擊

在研究腳法與手法的組合時，重新思考按照組合動作中，對你最經濟及最能直接攻擊對手的動作。

由腿到手或從手到腿來回轉移並改變高度。動作先高後低、先低後高，或安全的三重擊（低／高／低、高／低／高）。

前手（刺拳、鈎拳、掛捶、鏟拳）與後手（直拳、後直拳、橋上拳、劈擊）之間的追擊動作必須自然。同樣的，找出前腳（側撐、鈎踢、直踢、上踢、反踢、垂直踢、水平踢）與後腳（不同高度的前踢擊、旋踢、不同高度的鈎踢）的自然追擊動作。哪些是手與腿之間或腿與手之間的自然追擊動作？

檢視所有可能的步法分類 —— 前進、後退、繞向右、繞向左，以及額外的動作，如平行滑步。

檢視失手或未及目標的攻擊的自然追擊動作，並且最適合的防守配搭。探討對手在你攻擊落空時的反應模式。

照顧對敵戒備姿勢。檢視各種身體動作，以促使你能快速回復到對敵戒備姿勢中，並在你完成或將會完成動作的任何位置也能作出攻擊與防禦。

找出對你來説最經濟，而又最能直接攻擊對手的腿擊。

反擊

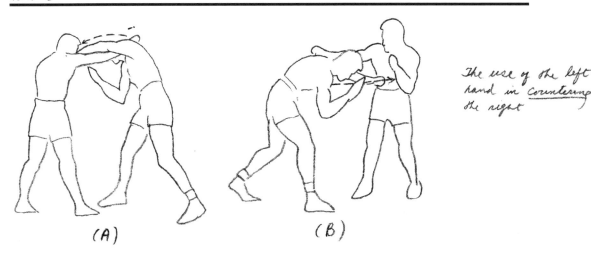

(A)　　(B)

The use of the left hand in countering the right

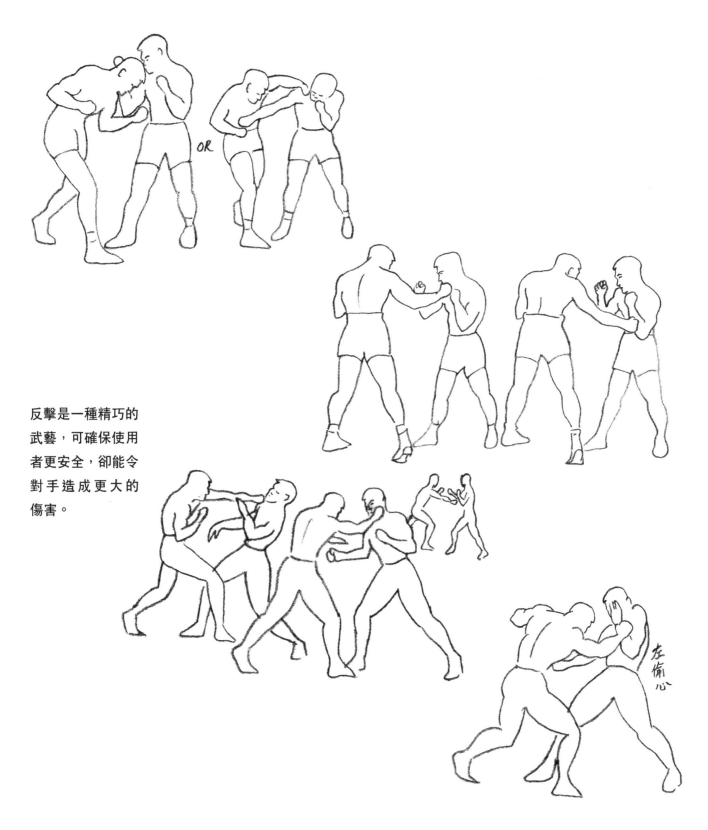

反擊是一種精巧的
武藝，可確保使用
者更安全，卻能令
對手造成更大的
傷害。

反擊是一種精巧的武藝，可確保使用者更安全，卻能令對手造成更大的傷害。以蠻力攻擊
有時只能令對手造成微不足道的傷害，因為對手是順着打來的力量來移動。這樣順着拳勢
能化解攻擊的力度。

兩名勢均力敵的拳手中，佔優的是做反擊的一方，因為當一個人率先發動攻擊，他無可避免較保持對敵戒備姿態的對手露出更多破綻。任何的攻擊會自動地暴露身體或目標位置讓人攻擊。

Fig. 1a　　　　　　Fig. 1b　　　　　　Fig. 2

Fig. 3　　　　　　　　　Fig. 4

不做伴攻、變換交手、抓攬或拍手的動作，而直接以激將方法邀誘對手攻擊。作出引誘的一方可以格擋、阻截或避開對手的攻擊再予以反擊。連環兩拳攻擊可以當對手採用相同戰術時運用，以第一拳先引誘對手，在他企圖反擊時作出攻擊。也可在處於防守姿態時故意暴露身體的攻擊目標來邀誘對手。

要作出反擊，你必須避免被對手擊中，而又能成功在對手由於攻擊落空，導致失去身位之際反擊他。你的動作必須出於本能，並且瞬間即發。這種境界唯有通過不懈的演練方可達到。一旦你學會本能地作出反擊，便可把注意力投放於全盤戰鬥計劃之上。

根據西洋拳擊，避開對方的前手攻擊，是反擊對手的第一步驟，可通過下述三種方法完成：

1. 以滑步、迅速俯身或後閃身來以令對手攻擊落空。
2. 你可以防守或拍開對手的直拳移離身體，使攻擊落空而失效。
3. 你可以運用身體能承受得住打擊的部位來阻擋對手的拳擊 —— 建議阻擋得越少越好。如果攻擊落空會使對手更疲累，對你便更有好處。

> 一旦你學會本能地作出反擊，便可把注意力投放於全盤戰鬥計劃之上。

任何精力充沛的拳手均能學會如何發動攻擊，並有力地及快速地回復原來的姿勢，原因是他的動作或多或少已屬於機械式，而他可以選擇對自己有利的時間來啟動這副"機器"。這跟反擊大相逕庭；"先出手者"選擇時機以及露出一部份的目標。反擊的一方則似處於一場賽跑比賽的位置，等待對手發號施令："去"！

預期對手的能力是反擊的秘訣，而因此建議你寧可先以虛招誘使對方先發動攻擊，也不讓對方這樣做。

反擊是在對手攻擊之際所作出的攻擊動作，反擊時可從對手的攻擊中獲取一段"活動時間"。

反擊是最基本的防守與攻擊動作的簡單組合。
- 以防禦手段來避開對手的先攻。
- 使出相對應的反擊。

在練習反擊時，首先訓練好表現形式，然後再練速度。

在反擊後經常作出追擊並善用你的優勢，直至對手倒下或作出還擊。

反擊並非防禦動作，而是一種利用對手的攻擊來成功完成自己攻擊的方法。反擊是攻擊中較高深的階段，需能預知對手的攻擊會製造出哪些特定的破綻。

反擊需要極高超的技巧、極完美的計劃，並能極細緻地執行所有搏擊技巧。它被用作各種主要技巧的工具：阻擋、防禦、格擋、滑步、晃身與搖擺、迅速俯身、側移步、虛招、誘敵及轉移。它運用到擒拿、腿擊與拳擊的各個階段。除了要掌握以上技巧外，反擊尚需能準確把握時機，無誤的判斷與保持冷靜、鎮定。它意味着縝密的思考、果敢的行動與穩妥的控制。反擊是搏擊中最高深的藝術，也是冠軍的藝術。

對付每一個先發動的攻勢，可運用多種反擊方法，但在特定情況下，只有一種反擊方法最有效。反擊動作需能瞬間發出，而即使有多種動作可供選擇，除非正確的動作曾經過訓練來適應，否則要即時做出動作，如非不可能，也十分困難。條件反射（以整體的意識引導）因而成為反擊的基石。

條件反射是一個過程，當中特定刺激會產生特定反應。一個重複的刺激最終會在神經系統中建立一種行為模式。一旦此種模式建立了，則只要刺激一出現便會導致特定的反應發生。這種動作是瞬間而幾乎是無意識的，因而是有效反擊所必需的條件。通過激烈而專注地訓練，以回應每個先發攻擊的有計劃行為模式，能達到這種條件反射。

這種行動應經年累月慢慢地鍛煉，而且經常都要對應某些先發攻擊。最後，先發攻擊本身會引發出正確的反擊。

搏擊應該動腦筋，而不只是用手或腳。在實戰時，一個人的而且確不會想到如何去打，卻只會想着對手的弱點或強項，或可能的破綻及攻擊機會。除非搏擊技巧能運用自如，而且大腦皮質得以自由思考與聯想，籌組計劃並做出判斷，否則搏擊永遠無法達到真正藝術的境界。較高的神經中樞時常會保持控制，並在有需要時作出行動，這像按下一個按鈕來啟動或停止機器。

在考慮作出反擊時，必須了解三個因素：

1. 對手的先發攻擊
2. 避開對手先發攻擊的方法
3. 該反擊、腿擊或擒拿的本身

> 反擊需要極高超的技巧、極完美的計劃，並能極細緻地執行所有搏擊技巧。

反擊的樣本

先發攻擊	反擊
1. 刺拳	1. 仰後，以刺拳反擊
2. 刺拳	2. 滑步向外圍，以刺拳反擊
3. 前手擺拳或鈎拳	3. 以後手前臂防禦，以刺拳反擊
4. 刺拳	4. 以後手向側推開，再以前手鏟鈎拳攻擊身體
5. 後手擺拳或鈎拳	5. 拍擊對手，以快速刺拳反擊
6. 刺拳	6. 滑步向內圍，以後手反擊對手身體
7. 刺拳	7. 滑步向內圍，以左直拳反擊
8. 前手擺拳或鈎拳	8. 拍擊對手，以左直拳反擊
9. 後直拳	9. 迅速俯身，反擊鼠蹊或晃身至左側突擊身體
10. 後直拳或擺拳	10. 用前手手臂防禦，以左手刺拳反擊

1. 需要留意對手的先發攻擊，因為由此可決定對手身體的哪一側暴露出空檔。對手出右拳時容易暴露右側身體，當前手與後手出拳時則幾乎完全暴露其上半身的目標。

2. 要避開對手的先發攻擊，必須先決定會用單手還是雙手來反擊。阻擋、防衛、阻截、格擋均可容許另一隻手做反擊。以下的動作如滑步、側移步、迅速俯身、晃身及搖擺、虛招、誘敵、轉移等則可用雙手來反擊。

3. 反擊取決於避開對手先發攻擊的方法以及先發攻擊招式的本身。

第一步：讓對手入局和使他手忙腳亂。

第二步：讓自己的動作和諧地配合，形成一個單一的功能整體。

第三步：協調所有力量攻擊對手的弱點。

條件反射是一個過程，當中特定刺激會產生特定反應。

以右前手反擊先發攻擊的右直拳

運用阻截或攔截

1. 在踏步把身體移向右側時，以左手抓攔對方前手的攻擊，然後以右前手直拳攻擊對手下頜。

運用格擋

1. 向外圍防禦位置格擋，並以右鈎拳攻擊對手太陽神經叢。

2. 向外圍位置格擋，並以右鈎拳攻擊對手下頜。

3. 向外圍位置格擋，並以右鏟鈎拳攻擊對手下頜。

4. 向內圍位置格擋，並以右前手直拳攻擊對手下頜。

5. 向內圍位置格擋，並以右鈎拳攻擊對手太陽神經叢。

6. 向內圍位置格擋，並以右鏟鈎拳攻擊對手太陽神經叢。

運用滑步

1. 向外圍防禦位置滑步，並以右鈎拳攻擊對手下頜。

2. 向外圍位置滑步，並以右鈎拳攻擊對手太陽神經叢。

3. 向外圍位置滑步，並以右上擊拳攻擊對手太陽神經叢。

4. 向外圍位置滑步，並以右直拳攻擊對手下頜。

運用側移步

1. 向外圍防禦位置側移步，並以右鈎拳攻擊對手下頜。

2. 向外圍位置側移步，並以右鈎拳攻擊對手太陽神經叢。

3. 向外圍位置側移步，並以右上擊拳攻擊對手下頜。

4. 向外圍位置側移步，並以前手右直拳攻擊對手下頜。

以左後手反擊先發攻擊的右直拳

運用格擋

1. 以左手向內圍防禦位置格擋，並以左拳攻擊對手下頜。

2. 以右手向內圍位置越線格擋，並以左直拳攻擊對手身體側面。

協調所有力量攻擊
對手的弱點。

運用滑步

1. 向內圍防禦位置滑步，並以左鈎拳攻擊對手身體。

2. 向內圍位置滑步，並以左直拳攻擊對手身體。

3. 向內圍位置滑步，並以左直拳攻擊對手下頜。

4. 向內圍位置滑步，並以左鈎拳攻擊對手下頜。

5. 向內圍位置滑步，並以左直拳攻擊對手太陽神經叢。

運用側移步

1. 向外圍防禦位置側移步，並以左直拳攻擊對手下頜。

2. 向外圍位置側移步，並以左拳攻擊對手身體。

3. 向內圍位置側移步，並以左上擊拳攻擊對手下頜。

4. 向內圍位置側移步，並以左鏟鈎拳攻擊對手下頜。

5. 向內圍位置側移步，並以左上擊拳攻擊對手太陽神經叢。

以右前手反擊先發攻擊的左後直拳

運用格擋

1. 以左手向內圍防禦位置越線格擋，並以右鈎拳攻擊對手下頜。

2. 以左手向內圍位置越線格擋，並以右鈎拳攻擊對手腹部。

運用滑步

1. 向內圍防禦位置滑步,並以右鈎拳攻擊對手太陽神經叢。
2. 向內圍位置滑步,並以右鈎拳攻擊對手下頷。
3. 向外圍位置滑步,並以右直拳攻擊對手下頷或身體。

運用側移步

1. 向內圍防禦位置側移步,並以右直拳攻擊對手下頷。

以左後手反擊先發攻擊的左後直拳

運用格擋

1. 以右手向內圍防禦位置格擋,並以左直拳攻擊對手下頷或身體。
2. 以右手向內圍位置格擋,並以左鈎拳攻擊對手下頷或身體。
3. 以右手向內圍位置格擋,並以左上擊拳攻擊對手下頷或太陽神經叢。
4. 以右手向外圍位置格擋,並以左鈎拳攻擊對手下頷或太陽神經叢。
5. 以右手向外圍位置格擋,並以左上擊拳攻擊對手下頷或太陽神經叢。

讓自己的動作和諧地配合,形成一個單一的功能整體。

運用滑步

1. 向外圍防禦位置滑步,並以左鈎拳攻擊對手下頷或身體。
2. 向外圍位置滑步,並以左上擊拳攻擊對手下頷或身體。
3. 向外圍位置滑步,並以左直拳攻擊對手臉部或身體。
4. 向內圍位置滑步,並以左鏟鈎拳攻擊對手太陽神經叢。

運用側移步

1. 向外圍防禦位置側移步,並以左鈎拳攻擊對手下頷或身體。
2. 向外圍位置側移步,並以左上擊拳攻擊對手太陽神經叢。

內圍格擋與右刺拳,是一種把握時機趁對手發出刺拳留下空檔時作出反擊之方法。它也是一種幾乎所有拳手,在有意或無意間都會運用的基本反擊法。這種方法不但可避開對手的刺拳,同時也可刺痛或撞痛對手。它更可以為其他反擊創造破綻。用它來對付速度較慢的刺拳最有效。

外圍格擋與右刺拳是一種在滑步閃身,使對手的拳由你的右肩掠過後所打出的刺拳。這是用來避開右手直擊而同時發出痛擊的較安全方法。由於這種方法增加了右臂的攻擊距離,

用來對付手臂長的對手最有效。對手的右刺拳先被格擋，然後瞬間地在右肩處受困。對手打出刺拳時踏得越近，則他所受的反擊會越猛烈。這種反擊法應與刺拳的組合由內圍位置打出。

內圍格擋與右鈎拳攻擊身體是一種用來撞傷對手及令其震驚，並會減慢對手速度的反擊法。運用時因為身體會被引到對手左拳的攻擊範圍內，故甚具危險性。一旦右手與右肩垂下時，你的身體右側頓時成了對手的攻擊目標。因此，這種方法必須出其不意地運用，而且要成功得手，速度與欺敵動作缺一不可。

外圍格擋與右鈎拳是用來瓦解對手的防守，為左拳製造空檔，和用來減緩對手的速度。這種方法既容易、安全又有效。它經常變成上擊拳而非右鈎拳。

內圍阻擋與左鈎拳是先阻擋對手攻勢，然後再出拳。它應是用來對付速度較慢的刺拳或是出右拳時手部離肩過遠的拳手。這種反擊法甚具威力，但它比其他反擊法需更多的練習與更準確的時機把握。它要求你由內圍阻擋對手的右前手直擊，隨後將體重移前，再以左鈎拳攻擊對手下頜。除非對手的破綻十分明顯，否則不建議採用此法反擊。

左後拳是西洋拳擊中最多人談論的拳擊法，也是所有西洋拳手最常用的反擊法。如適當出拳的話，其威力會十分驚人。它只是一記跨越對手伸延的右手直擊，而以下頜為目標的左鈎拳。當對手的刺拳由左肩上掠過，你再以左鈎拳由外圍向對手下頜打去。這是容易的招式，而且也確實是擊倒之拳。

內圍左直拳是一記時機準確的左直拳，以越過對方前手右拳下方及內圍的攻擊法。它用來對付在施展右手直擊時踏得較近，而且同時配合外圍格擋與右刺拳或右直拳的對手最為有效。這是一種具安排性或決定性的攻擊法，容易把握時機而且威力極大。右手必須提高，以準備截擋與防禦。

內圍擊向肋骨的左拳是一種容易令人上當的反擊法，因為它利用了對手任何右手直擊所自然暴露出的空檔。這種攻擊法難以防禦。這是一記時機準確的左直拳，以在對手發出刺拳時從其右臂下方穿過，並是用來減慢對手的速度，或用來"縮短對方手臂"的攻擊距離。

為減少反擊時的危險：

1. 以虛招擾亂對手的節奏，使對手的計劃"瓦解"，並瞬間無法移動。
2. 在攻擊時以左及右滑步閃身來改變身體的位置，並突然改變高度（迅速俯身）、擺動（晃動及搖擺）。
3. 經常改變攻擊及防禦的方式。

內圍格擋與右鈎拳攻擊身體是一種用來撞傷對手及令其震驚，並會減慢對手速度的反擊法。

還 擊

還擊是在格擋後作出的攻擊（或更準確來説是反擊）。

還擊的選擇與攻擊的選擇相似，都是取決於一方認為對手可能採取的防守動作形式。要確定對手的反應，唯有從觀察他在攻擊落空後，復原姿態時手部的慣常動作而得知。

直接還擊的路線與格擋相同。它只包含一個直接動作（保護內圍、輔助防禦、移動身軀等）。是否運用還擊取決於對手的反應與習慣 —— 觀察、推斷並運用正確的攻擊。

間接還擊（運用漏手、反漏手、切換）的路線與格擋相反，是透過把手從對方的手部下方、上方及四周通過來完成。這種手法是用來對付攻擊被格擋後便作出掩護的對手。以流暢、經濟而有保護的動作來做間接回擊。

還擊的種類

<p style="margin-left:2em">還擊是在格擋後作出的攻擊（或更準確來説是反擊）。</p>

1. 簡單還擊
 (a) 直接
 (b) 間接
2. 混合還擊
 (a) 包含一個或以上的虛招
3. 在下盤結束的簡單或混合還擊

任何一種還擊均可在格擋後，即時出招或延緩發招。此外，還擊可以在借助或不借助弓步的情況下發招。是否運用弓步，主要視乎對方由攻擊到回復的速度。

一般來説，即時的還擊最有效，因為它迫使對手處於守勢。為了確保還擊的成效，格擋與還擊的動作需在對手攻擊動作剛完成，而又來不及轉攻為守之時發出。這種招式稱為"在強弩之末作出格擋及還擊"，並意味着防守者很可能知道攻擊路線會在哪裏終止。在攻擊最後一刻作出即時的還擊，可以藉清脆的動作形成直接組合、或藉不清脆的動作以重創對手。

延緩還擊是當一個人在格擋攻擊後，在搜尋對手反應時，對還擊選擇舉棋不定。習慣於直接還擊的對手，或會自動地出手格擋，而在未能接觸對方的橋手情況之下，會容易因為韻律的改變而顯得方寸大亂，因而失去一些防守的控制。延遲還擊可以作為一種混合攻擊，或與虛招配合。

簡單還擊的應用：

1. 直接還擊是用來對付弓步衝前的拳手，在收回手臂時犯上彎曲錯誤，令他在格擋的路線上露出破綻。

2. 間接還擊（運用漏手或切換）是用來對付期待着直接還擊，並在格擋路線上有護手的對手。偶爾對手可能是有意識去做掩護的動作；但經常這只是本能的反應。不管甚麼原因，假如對方的掩護是成功的，則還擊者必須作出預估並運用漏手來欺敵。

3. 以反漏手的還擊，是用來應付當對手弓步進攻或回復時，由格擋路線轉變交手的動作，換言之，也即是反擊。反漏手的動作欺騙對手作出交手的變換。此種還擊法以右前鋒樁對付左前鋒樁的對手尤為有效。

4. 下盤還擊法是用來對付在攻擊後正確掩護上半身，並在收手時伸延手臂的對手，此舉令他唯有下路可予以攻擊。

———————————●———————————

混合還擊是在一個或以上虛招組成的格擋後的反攻動作。

例如：在對六分位反擊的格擋後，作出 **1-2** 連環攻擊的混合還擊 —— 攻擊者被反擊帶回六分位的防線，預期一記直接還擊時，會在六分位作出掩護。之後，還擊者保持手臂彎曲，作出一記漏手的虛招，誘使對手在四分位作出格擋，此時保持手臂彎曲，發出虛招欺騙對手，最後還擊對手的六分位。

———————————●———————————

再次，時間性的掌握最為重要。在對手攻擊動作完成的瞬間作出格擋及還擊最有效。在這一點上，可予對手反攻為守的時間被減至最短。所以，在對手未及格擋時，還擊便有更大機會得手。

———————————●———————————

透過有目的地用某一種確定的方法回應對手的試探動作，常有可能誘導對手採用某種攻擊手法。當了解對手出招的性質後，則不難把握時機，把它轉化為自己的優勢。

———————————●———————————

反還擊是一種成功格擋對手還擊後，作出的攻擊動作。它可由攻擊者或防守者發出，動作可簡單亦可混合；它在弓步進攻、回復途中、回復之後或沒有弓步都可實行，視乎距離而定。

———————————●———————————

反還擊可能是第二意圖的結果。第二意圖意味着原先的攻擊已然發出，其目的並非真的要擊中目標，而是誘使防守者作出格擋及還擊，並藉此還擊他。此一系列由攻擊者作出的攻防，通常是用來對付本身防禦十分嚴密，並預期第二次攻擊會令對手猝不及防。攻擊者可以在初始虛擊之後，只回復一半，或把體重轉往後腿作格擋。如此，他把自己置於還擊範圍之外。之後，他只需半弓步或把身體前傾便可還擊對手。

即時的還擊最有效，因為它迫使對手處於守勢。

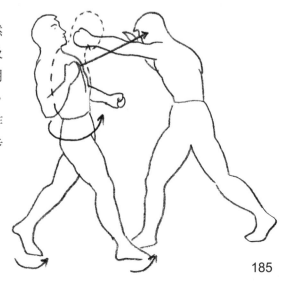

重新攻擊

當對手只是後退而不去格擋時，則由原先攻擊路線繼續發動另一次攻擊（在西洋拳中）或重刺（在劍擊中）會十分有用。它是一種循着原先攻擊或反擊動作的相同路線，所作出的重新攻擊或更換武器的攻擊。這種招式也可用來攻擊對手較近的目標如膝部或脛骨，和旨在懲罰無論是運用間接或混合還擊，因為動作過大而暴露自己的對手。

———————————————————●———————————————————

重新攻擊對於防守雖嚴密，但在還擊時卻猶豫不決，或動作過慢的拳手非常有效。很多時，這是由於他們嘗試格擋時失去平衡。

———————————————————●———————————————————

此外，許多拳手在防守時犯上把身體後傾，而不是向後踏一小步的錯誤。遇此情況時，可攻擊其後腿重心腳。

———————————————————●———————————————————

成功的重新攻擊，很大程度上建基於收手後向前移的速度（也是步法！）。絕不能讓對手在遭受初次攻擊後有任何重獲（身體或心理上的）平衡或控制的機會。

———————————————————●———————————————————

當了解對手出招的性質後，則不難把握時機，把它轉化為自己的優勢。

一般來說，回復後向前移會配合着對雙臂的攻擊。其優點在於：

1. 彌補收手後向前移所引致的時間差。
2. 在那一刻佔據對手的注意力，因而可減少對手延遲截擊或還擊的風險。
3. 回復時抓住對方的手臂，尋求某種程度上的支持。

雖然憑一時衝動重新進攻是可能的，但這樣做卻不能確保可賺取一段做動作的時間。在多數情況下，它作為攻擊，預設成觀察對手習性與戰術的結果。

———————————————————●———————————————————

跟隨回復後向前移，重新攻擊本身可以包括以下的例子：

1. 直擊
2. 虛發一記直擊然後再使用間接簡單攻擊或混合攻擊。
3. 手部的準備工作（拍擊、抓擸）然後再使用簡單或混合攻擊。

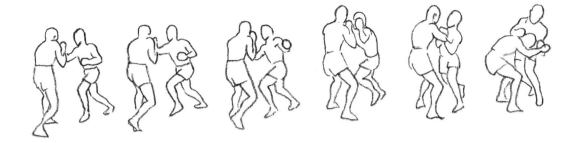

戰術

Body Blows

The two basic body blows

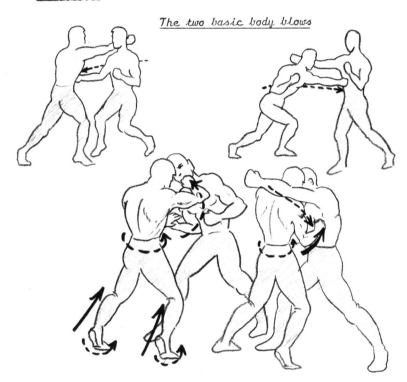

The Combination of Low & High Right --
setting the timing with the opponent

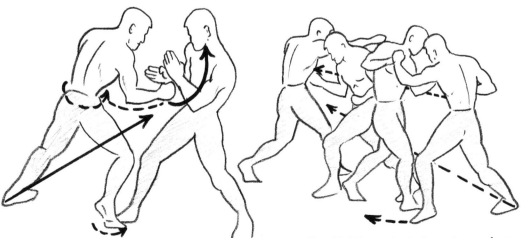

The body feint as a mean to in-
crease the power of right to chin

The Shift--a technique to confuse
the opponent as well as adding
power to the punch

戰術是善用大腦的搏擊法。它們建基於向對手的觀察與分析，以及明智地選擇所需的回應行動。戰術的取向包含三個部份：初步分析、準備與實行。

初步分析：初步分析的目的在於透過摸清對手的習慣、優點與缺點，以奠定好基礎。拳手應了解對方是屬於進攻型還是防守型、是否傾向及時做動作，以及他常用的攻擊與格擋招式。密切地觀察他，就算你認識他，但拳手的身心狀態每日也會有變化。一位善用戰術的拳手，需能縮減及延長移動距離，並運用具引導性的佯攻來誘使對手反應，從而得知對手之實力與反應速度。

準備：這是每位拳手在準備做動作時，尋找線索和嘗試智取他的對手。其變化無窮，但也可指出一些例子。例如，拳手打算攻擊奏效，則必須發動攻勢並擅於控制大局。他偶爾試圖透過虛招誤導對手，然後跟進一記真正的攻擊到不同或相同部位。攻擊路線與位置應該經常改變，以免給予對手一種獲取主動權的自由。

攻擊的準備應要謹慎，拳手必須隨時準備好做格擋，以防對手嘗試使用出其不意的截擊或反擊。

戰術的取向包含三個部份：初步分析、準備與實行。

實行：實行真實的攻擊動作必須配合正確時機、快速、沒有中斷或遲疑。這必須是有意識、加速的、有決心和果斷的動作。令人驚訝是十分重要的，而拳手必須相信它能帶來成功的效果。當對手發動攻擊時，拳手必須經常以有威脅性的反擊、以突擊或打擊、以拍擊對方防護之手，或以其他能擾亂對手注意力的手段。

如果兩名拳手的身體素質方面相等，智力優勢的一方有助於取得勝利。兩名拳手智慧相當，則決定性因素在於無意識及技巧方面的知識。

一名拳手要成功地應用戰術，必先要達到某一標準的技巧水平。當動作能訓練至可自動化運作時，心智方可專注於發現對手的反應、預測對手的意圖，並設定策略與戰術擊敗對手。

戰術需要冷靜判斷、洞悉能力、機會主義、愚弄與反愚弄，以及能夠思考下一步行動的能力。這些素質結合勇氣與良好肌肉的控制，和四肢反應的控制，讓拳手可以按任何情況需要做出簡單或複雜的動作。

有人說，拳手的思考與動作必須像電光火石。身心合一肯定是搏擊致勝的秘密所在。在搏擊時缺乏思考的能力，則機械式的完美也是徒然，同樣地，向對手作最有智慧的分析並不能確保成功，除非必需的搏擊招式能以適當的方法設定及應用。

搏擊戰術中最基本的關鍵是，攻彼之短以獲得優勢。

———————●———————

你會否攻擊一名妥善準備、平衡力極佳，時而處於神經質及狂野的節奏，或者時而又控制良好、有節奏的對手？你會否迎戰一名暴怒而又鹵莽的對手？當然不會！一位偉大的武術家，首先會善用步法的調整，來控制適當的距離，其後，再以虛招、虛擊及經濟的啄擊來牽引對手的節奏。

———————●———————

這是十分重要的，經常運用與對手慣於運用的戰術剛好完全相反的戰術（與搏擊者比西洋拳，與西洋拳手打架）。持續攻擊一個依賴防禦的拳手十分不智，反之，應該一鼓作氣攻擊那些喜愛攻擊快而勁的對手。對愛用截擊的人以反擊時間應付，而截擊是對付常用大量虛招的拳手。

———————●———————

對於一位擁有較長攻擊距離或不斷作出重新攻擊，或踏步向前攻擊的拳手而言，一般來說要求較寬闊的範圍。頻頻在攻擊或準備時後退是不對的，因為這會協助對手取得做動作所需的空間。如果在對手攻擊時向前踏一小步縮短範圍，他或會因此感到不安和失去他的準確性。

———————●———————

一名較矮小的拳手可運用對手部的攻擊作為準備動作，或攻擊較近的（接近的）目標，或可以進入埋身戰中，如果他較強壯的話。

———————●———————

以自己的韻律迷惑對手，然後突然爆發速度。最基本的戰術是誘使對手踏步向前，而在他踏步時予以攻擊。

———————●———————

一名拳手不可能運用相同的動作應付所有的對手。一位好手應能以簡單及複雜的攻擊和反擊等，配合距離轉換，來改變他的遊戲。

———————●———————

對付一名冷靜、沉着的拳手，虛招的時間要長一些；對付一個神經質的對手，虛招的時間則應較短。對付冷靜的拳手，自己需保持冷靜；神經質的拳手則需要刺激他（而自己應嘗試保持冷靜）。高䠷的拳手動作通常較慢，但其攻擊距離較遠，較具危險性，是故有必要保持與對手之間的安全距離（直至能進入內圍位置）。

———————●———————

非傳統的拳手，會採用較闊而有時甚至出人意表的動作。對付這種拳手最好保持一定距離，也應在最後一刻才作出格擋。不正宗的拳手通常運用簡單的動作，而且幾乎都是以相同的拍子來執行。攻擊會透過較闊的動作來完成，為捕捉時間或截擊提供機會。如果面對這種對手時敗北，原因通常與拳手本身欠缺彈性，而且又沒能力按當時環境的要求改變招式有關。

一名拳手要成功地應用戰術，必先要達到某一標準的技巧水平。

對付一名習慣在攻擊時先做手部準備動作，並能完美掌握時機的對手，應以避免接觸並變換距離的方法來搏擊，而不要伸出手或採用伸延的對敵戒備姿勢，這樣做常可令對手不安，而且大大限制他的表現。

————————●————————

對付一名有耐性、防守嚴密，而又能保持在攻擊距離之外，並避免做任何準備動作的對手，直接攻擊他並不安全。這種對手一般能作出準確的截踢或截擊。最明顯的答案是先以具威脅性的虛招來引誘對手截擊，然後作出二度意圖的攻擊，或抓住對方的手，或再施展擒拿。

————————●————————

攻擊一名逃避接觸的對手前，可用佯攻或明顯的虛招以引誘他反應。假如對手作出截擊，你可以進行反擊，最好是擒住對方的手部。倘若他回敬一記格擋，你可以作出混合攻擊或以反還擊得手。另一方面，以上行動的結果可能令對手返回交戰狀態，以讓你能作出適當的攻擊。

————————●————————

搏擊戰術中最基本的關鍵是，攻彼之短以獲得優勢。

新秀的節奏或許不具規律，是難以估計的，因為他不太可能跟隨給他的前手攻擊，以致較長的攻擊手法變得危險。他肯定會容易慌張，並對微不足道的挑釁也會格擋。這些格擋開始得太早而且缺乏控制，常是以鞭抽形式無方向性地隨意的發出。這些格擋傾向能擒住攻擊者的手臂。因此，必須小心謹慎切勿運用混合動作來攻擊新秀，而是等待適當時機以簡單、快捷而經濟的技巧來攻擊。

————————●————————

新秀常會在無意中作出一些不規則節奏的攻擊，此種攻擊節奏會出乎資深拳手意料之外，而備受愚弄。因此，必須保持非常小心範圍的判斷，以迫使新秀最終要伸得太遠來攻擊。

————————●————————

一則金科玉律是，絕不採用比所需的更加複雜的手法，來達到預期效果。開始時先以簡單的動作發招，無效時才採用混合手法。用複雜的動作來對付一位傑出的對手令人感到滿足，並可顯示一個人對技巧的掌握；但運用簡單的動作即可將同一位好手擊敗，則是偉大的標誌。

————————●————————

當你知道對手正在做甚麼，搏鬥就已經贏了一半。假如，在正確選擇對應的動作下攻擊仍然失效，則必是由於技巧上出現問題。

————————●————————

重複一遍！一名優秀的拳手知悉所有的攻擊。

————————●————————

必須知道對手會不斷嘗試觀察你的習性與弱點，所以顯然必須有意識地改變攻擊及防禦的方法（包括偽裝你的某些習性及弱點）。

右撇子對抗左撇子：右鈎拳是十分有效的攻擊拳法，而且也可後跳一小步作為反擊拳法。
謹記，一個左撇子的右拳能如其左拳一樣運用得純熟，是十分不容易對付的。

右撇子必須把右手稍微提高些，並以凌厲的左拳攻擊左撇子，或以左手虛擊一拳，向後
跳，然後以一記凌厲的左拳反擊，追擊一記右鈎拳。

另一個版本是保持向右移動，主要用右手來防禦，並用左手攻擊對手的頭部及身體，尤其
是後者。

以滑步移向左前鋒椿的對方伸長手臂的外圍，或是其左前手的外圍，再以一記較遠的左鈎
拳攻擊其身體，是好的主意。

建議以下路側撐攻擊對手伸延的目標前，先滑步到交戰狀態的外圍並抓攔其手。在側撐時
身體適當後傾以避開對方的前手攻擊。經濟和流暢的起動可減低對手前踢反擊的威力，尤
其是動作的時機能與對手體重前移準確配合。需注意對手體重前移並不是準備發出後腳彈
踢。在這個情況下，你應在滑步時繞至右方。你可以在另一刻，補上一記掛捶或其他攻擊。

> 一位好手應能以簡
> 單及複雜的攻擊和
> 反擊等，配合距離
> 轉換，來改變他的
> 遊戲。

在交手狀態外圍的拍擊可用來作為虛踢腳脛骨／膝部的準備，之後可即時採用一拍半的節
奏去越過對方的手部，以前手突擊對方面部。採用對應的輔助性防禦，以應付對方漏手向
你使出的左鈎拳或右直拳。

攻擊前，在左撇子的交手狀態內圍做滑步及拍擊時，必須注意對手的右腿與右直拳。你可
以在做動作的最初三吋位置運用經濟的出招，以減輕對方後手或後腿突擊的威力。之後，
繞至右方同時準備你的攻擊。

對手進入你上路的內圍時，使用格擋和反格擋。

研究以滑步閃開左撇子的左刺拳，並同時打出右拳攻擊對手露出的腋下部位。

先在上路內圍與對方交手，然後漏手返回對手的上路或
下路外圍。這可使對手被迫運用較弱的格擋 —— 上路
外圍格擋或較慢的弧形上路內圍格擋。假如攻擊是指向
對手下路外圍，他會採取下圍格擋，並使其上路露出破
綻。當你向對手下路的攻擊是一記虛招時，這種攻擊法
會非常有效。

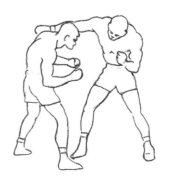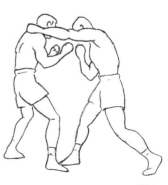

要成功地拳擊，你必須能在搏鬥過程中，眼看四方，留意一切。搏擊是一個時機、戰術與愚弄的遊戲。兩種最有效的方法是：

1. 由靜止狀態發出簡單的攻擊。這時常會使對手詫異，特別是在發出一系列佯攻及虛招之後。防守者潛意識地期待準備動作或更複雜的攻擊，因此難以對突然而出其不意的簡單攻擊作出及時反應。

2. 在攻擊前或攻擊期間變換節奏或韻律。這也可達至使對手出乎意料的效果。舉例説，一連串審慎地減慢速度的佯攻或緩慢的踏前、打破僵局的動作可用來"使對手昏昏欲睡"。一記突然爆發高速的最後攻擊，常常可以攻其不備。此外，一些快速的虛招之後配以有意識放慢或斷續的最後攻擊，可令強悍的對手感到不安。

有些拳手在遭受對手攻擊其手或腳時，會習慣縮手或撤腳。這種拳手極易受到即時重新發動的弓步衝刺所攻擊。

偶爾，在上路的幾招虛招，可為突然漏手以攻擊膝部的動作鋪路。

一則金科玉律是，絕不採用比所需的更加複雜的手法，來達到預期效果。

膝部的準備動作加上抓攔對方的手或腳，同時封截對方的腿，多數是用來減低動作的時間因素。反的來説，向準備中的對手攻擊特別有效。

一個斷續的攻擊，是在最後攻擊前先作停頓，它在欺騙對手，並在隱藏自己的攻擊意圖方面十分有效。

試探對手反應的其中一個方法，是剛在攻擊距離以外向對手發出一記簡單攻擊，使對手仍需格擋。這時，等待對手還擊，在擋開它後小心選擇目標位置作出反格擋。

密切注視你的對手！在實戰時切不可將視線移離對手。要成功地拳擊，你必須能在搏鬥過程中，眼看四方，留意一切。在遠距離搏擊時，要注意的是對手的雙眼。留意猛獸在搏鬥時雙眼注視的地方。在埋身戰時，則應注意對手的雙腳或腰部。

讓對手遠離優勢，並設法令對手處於守勢；令對手不斷猜測你的下一步行動。在可能情況下切勿讓對手有任何喘息機會。由不同的角度攻擊他。當以右刺拳攻擊時，要一連兩拳。尋找對手的弱點。找出甚麼最困擾對手。集中攻擊對手防守上的缺口，不要放鬆。使對手在發揮得最差的情況下戰鬥。

保持移動，以防止對手穩妥地拳擊，並使其落空。以繞步和側移步避開對手的衝前攻擊。
當對手失卻平衡之時，讓他完蛋。把握優勢。

———————◆———————

別做多餘動作。每一個欺敵、防守或攻擊的動作均需有其目的。出拳時絕不洩露企圖。

- 有信心地攻擊。
- 準確地攻擊。
- 快速地攻擊。

———————◆———————

回想起來，所有攻擊的手臂動作，無論是簡單還是複雜，均是由以下三項中的一個或以上
的基礎產生：拍擊對方前手或腳或準備動作、漏手、簡單突擊。

———————◆———————

任何透過正確策略的攻防元素，擂台大將可以在適當的條件下，用於最高階的搏擊類型中。

輔助訓練

課堂上，導師應有說服力地對每一個招式，不論是攻擊、防守或反擊，在戰術上的應用
作出解釋。每一次他也會強調：

如何 —— 完成此動作。
為何 —— 完成此動作。
何時 —— 完成此動作。

當你知道對手正在做甚麼，搏鬥就已經贏了一半。

如果課堂上也包括在不同情況下應採用哪一個招式，則學員便不致為不熟悉的動作感到驚
訝。

———————◆———————

轉換你的練習夥伴，使你不會固守特定的戰術或韻律。

———————◆———————

還有一點，謹記，成功拳手能從被教導的招式中，選擇正確的來使用。

———————◆———————

最重要的其中一課是要學會掌握組合（雙手、雙腳，或兩者，等等）。然後，在決定使用
何種組合擊敗對手之前，你必須先研究對手的風格。

攻擊五法

編者註：攻擊五法是李小龍暴斃前不久用來解釋其動作的最後描述。與他給予其私人學生的詳盡解釋相比，他的筆記在這裏顯得十分不完整。

要成功地拳擊，你必須能在搏鬥過程中，眼看四方，留意一切。

THE FIVE WAYS OF ATTACK

(1). SIMPLE ANGLE ATTACK (S.A.A.)
(CHECK THE EIGHT BASIC BLOCKING POSITIONS)
1). LEADING WITH THE RIGHT, GUARDING WITH LEFT, WHILE MOVING TO THE RIGHT
2). LEADING RIGHT STOP KICK — (GROIN, KNEE, SHIN)
3). BROKEN TIMING ANGLE ATTACK (B.T.A.A.)

(2). HAND IMMOBILIZING ATTACK (H.I.A.)
(CLOSE OWN BOUNDARIES WHILE CLOSING DISTANCE — WATCH OUT FOR STOP HIT OR KICK — READY TO ANGLE STRIKE WHEN OPPONENT OPENS OR BACKS UP) — USE FEINT BEFORE IMMOBILIZE
1). 虛攻下門疾手封　　2). 虛腿疾手封
3). 變位封外門鈎擊　　4). 標指問手封
5). 揢揰掛揰封

(3). PROGRESSIVE INDIRECT ATTACK (P.I.A.)
(MOVING OUT OF LINE WHENEVER POSSIBLE — BOUNDARIES CLOSE ACCORDINGLY)
1). HIGH TO LOW
 a). R. STR. TO LOW R. THRUST
 b). R. STR. TO R. GROIN TOE KICK
 c). R. STR. TO L. STR. (OR KICK)
 d). L. STR. TO R GROIN TOE KICK
2). LOW TO HIGH
 a). R. STR. TO HIGH R. STR. (OR HOOK)
 b). R. GROIN KICK TO HIGH R. STR.
 c). R. GROIN KICK TO HIGH HOOK KICK
 d). L. STR. TO R. HIGH STR.

3). LEFT/RIGHT OR RIGHT/LEFT
　a). R. STR. TO R. HOOK
　b). L. THR. TO R. STR.
　c). SNAP BACK & L CROSS'S OPPONENT'S R.
　d). OPPONENT CROSS HAND BLOCK (L. CROSS)

(四). ATTACK BY COMBINATION (A.B.C.)
　(TIGHT BOUNDARIES — BROKEN RHYTHM —
　 SURPRISE OPPONENT — SPEED)
　1). THE ONE-TWO (O-N-E-TWO)
　2). THE O-N-E-TWO-HOOK
　3). R-BODY — R-JAW — L-JAW
　4). R-JAW — HOOK-JAW — L-JAW
　5). THE STRAIGHT HIGH/LOW

(五). ATTACK BY DRAWING (A.B.D.)
　(AWARENESS — BALANCE TO ATTACK)
　1). BY EXPOSING
　2). BY FORCING
　3). BY FEINTING

任何透過正確策略的攻防元素，擂台大將可以在適當的條件下，用於最高階的搏擊類型中。

簡單角度攻擊

簡單角度攻擊（SAA）：這是一種由任何意想不到的角度作出的簡單攻擊，有時也會跟隨虛招而發。這種攻擊通常會運用步法以重新調整距離來作準備。研究難以捉摸的前手和簡單攻擊。

封位攻擊

封位攻擊（IA）：封位攻擊是通過應用封固的準備（抓攞），向對方的頭部（頭髮）、手部或腳部，突破對手防線作出的交手。抓攞維持着對手移動中的身體部份，藉以為你提供一個安全區域作攻擊。封位攻擊可以其他四種攻擊法的任何一種來作預備（設置），而抓攞可以與其他攻擊法相配合或單獨使用。同時研究截擊。

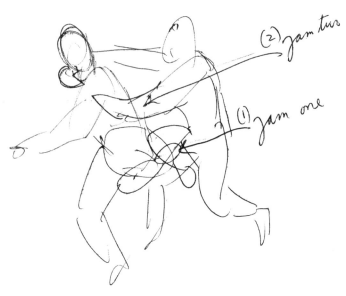

謹記，成功拳手能從被教導的招式中，選擇正確的來使用。

當一隻手作出攻擊時，以另一隻手封按對方之手作為預防措施。它也可用於滑步或反擊時，作為一項預防措施。

在對方確實意圖出拳攻擊時，運用封手需能知道對方何時會發招，而封手也需速度與技巧的配合。

獲得前臂的身體觸覺，應用為具破壞力的武器。運用放鬆的抓扣或沿肘邊如棍一樣地攻擊。

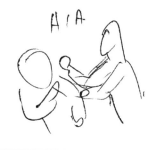

漸進間接攻擊

漸進間接攻擊（PIA）：這是先用虛招或佯攻來轉移對手的動作或反應，以攻擊對手的破綻，或賺得一段做動作的時間。漸進間接攻擊是單一的向前的動作，途中絕不收手，相對於單一角度的攻擊前有一個假動作，這實際上是兩個動作。研究虛招與漏手。

漸進間接攻擊的主要用途在於克服防守嚴密、動作快速而使簡單攻擊無效的對手。它也可以用來提供在攻擊中模式的變化。

謹記，雖然漸進間接攻擊運用了虛招與漏手，但每一次漸進間接攻擊是以一個單獨的、前進的動作實行的。它是漸進地以獲取距離。為了縮短距離，必須以首個虛招的大半來接近範圍。盡量伸延你的虛招以讓對手有時間作出反應。把餘下一半的距離留予第二輪動作。完成攻擊前切勿等待對手作出阻擋；保持領先位置。

當對方的手臂在過程中交疊、向下、向上等，你必須立即展開攻擊。這是指在一瞬間，他的防守正朝着你攻擊的相反方向移動。因此，你的攻擊要配合漏手來完成。

除非特殊情況，所有的動作越小越好，手部的動作只偏離少許，僅足夠令對手作出反應便可。同一道理，漏手應該在對方的手非常近之處越過。

要使配合腿法的漸進間接攻擊更有效，試試用一拍半的打法。

一拍：第一個攻擊要深入、出其不意、經濟、防守嚴密，而最重要是保持平衡。判別一記強力的發招（如逆鈎踢）及一記直接發招。

半拍：下半部份的動作必須是快速且有勁的腿擊，而腿擊時不能讓身體過份偏離對敵戒備姿勢，因為可能會啟動埋身戰。

要擊中目標，攻擊者必須誘使對方的平衡向前移，欺騙他穩固的平衡、他的防禦和格擋，並必須在他的身體上或心理上攻其無備。

在發動漸進階段與虛招組合時，輕鬆地轉換至第二攻擊意圖。特別注意把兩個動作有效地做得連貫以增加速度及勁力。

除非特殊情況，所有的動作越小越好。

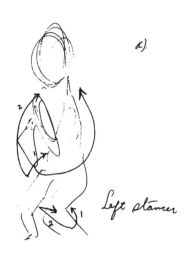

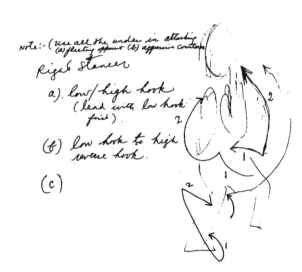

組合攻擊

組合攻擊（ABC）：組合攻擊是一連串自然互相扣連的攻擊，並通常不止從一條路線攻擊。研究混合攻擊與組合拳擊。

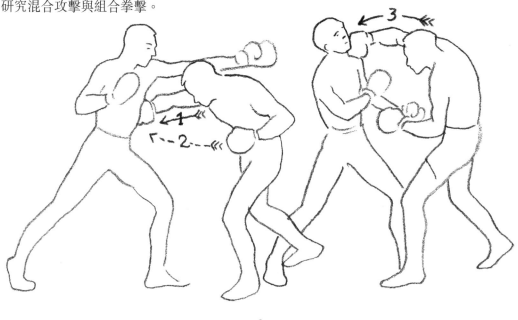

組合攻擊為了向對手作最後致勝的一擊或腿擊而鋪路。

組合攻擊通常包括着很多安排。"安排"一詞指一系列自然順序下的拳及／或腿的攻擊。其目的是迫使對手做出某個姿勢而露出破綻，以使連環攻擊中的最後一擊可以落在對手最脆弱的位置。組合攻擊為了向對手作最後致勝的一擊或腿擊而鋪路。

一位高手與新秀拳手之間的差別是，高手能善用每一趟機會和追擊每一個破綻。他能利用其敏銳性和支配性氣場及具氣勢的節奏。他會精心策劃一連串的拳擊及／或腿擊，創造接二連三的破綻，直至發出最後清脆的一擊為止。

有些攻擊似乎是"跟進打擊"，它們是緊隨某些攻擊之後發招的。例如，左直拳是緊隨右手刺拳的，而右鈎拳是緊隨左直拳的。

先發一記直拳再接鈎拳似乎比較自然，同樣地先發拳攻擊頭部，再攻擊身體也似乎比較自然。

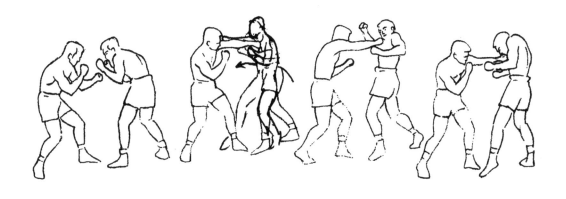

跟進打擊或安排必須以節奏與感覺為基礎。有節奏地拳擊是西洋拳的重點。

連環三拳在組合攻擊中十分常見。打法是先以滑步閃身至對手的外圍或內圍，然後向對手身體打出兩拳，再跟進一拳攻擊對手頭部。首兩拳將可瓦解對手的防禦，令他露出破綻讓你作出最後一擊。

另一種連環三拳的打法稱為"安全三重擊"。安全三重擊是以節奏為基礎的一連串攻擊，先攻打頭部然後身體，反過來也可。主要謹記的是，最後一拳要與第一拳的攻擊位置相同，例如第一拳打向對手下顎，最後一拳也打向下顎。

也需研究 1-2 連擊的不同變化。

一位高手與新秀拳手之間的差別是，高手能善用每一趟機會和追擊每一個破綻。

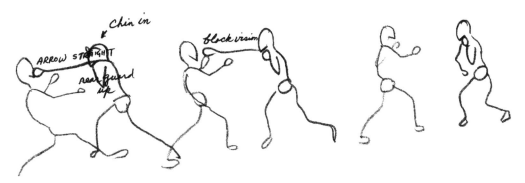

揭示組合攻擊的不同路徑，並能在實行時作出轉換。

Be expose to the various paths of combination and to change path during one path.

誘敵攻擊

誘敵攻擊（ABD）：誘敵攻擊是一種攻擊或反擊方法，目的是透過明顯露出自己破綻來誘騙對手，或做出一些動作，令對手嘗試委身掌握時機並作出反擊。誘敵攻擊可以利用前述四種攻擊方法。研究把握時機和八個基本防守姿勢。

在可能情況下，它通常是最好的誘使對方先於自己作出攻擊的方法。透過強迫對手出招確認其下一步行動，你可以大概肯定他準備的動作為何。對手的出招會令他失去改變姿勢的能力，也使他難以迅速調整防守來抵擋你作出的任何攻擊。

僅僅透過對手猛烈攻擊的動作，你會或應該保護各式各樣的破綻。你應能使對手向你展露平等的目標供你攻擊。

最重要的一點是，你會從對手的身上借力以增強你反擊的威力。謹記，重擊對手的整個秘密，全賴準確的時間性、正確的位置與心理的運用。

不論透過向對手露出你的破綻、壓迫對手（趨近配合封固動作與否，緩慢或快速），還是佯攻以引導對手來反擊，之後，你也必須保持警覺性與身體平衡作出攻擊。

謹記，重擊對手的整個秘密，全賴準確的時間性、正確的位置與心理的運用。

第八章

截拳道

以無法為有法，
以無限為有限。

沒有圓周的圓圈

究極而言,截拳道不是一些無關重要的招式,而是關於個人身心的高度發展。這非關於我們已然得到甚麼,而是發現甚麼被遺漏的問題。這些東西一直與我們同在、並存,從來就沒有失去或被扭曲,除非我們受到對它們的誤導所支配。截拳道無關技術,而是心靈的洞見和訓練。

———————●———————

這些工具位於一個既沒有圓心,也沒有圓周的圓圈,既動而又未動,緊張而又放鬆,正在發生的一切盡收眼底,但對其結果沒有任何焦慮不安、沒有在意、沒有刻意考慮、沒有預測、沒有期盼 —— 總之,仍然保持孩童的天真,而又具備全然的狡猾、詭詐和一顆敏銳智慧兼完全成熟的心智。

———————●———————

離開超凡而再次入世。理解彼岸之後,回歸並活在此岸。經過沒有修煉的修煉之後,一個人的觀念繼續能在現象的事情中抽離,而這人就算身處現象之中,仍然感覺虛空。

———————●———————

人和其環境都被省略。到時,既非人也非其環境被省略。勇往直前!

———————●———————

與整體流動,沒有招式,就是蘊含所有的招式。

一個人絕不可能成為他技術知識的主人,除非他所有的心理障礙都被移除,並保持他思想上的虛空(流動性)狀態,甚至清除他已獲得的任何技術。

———————●———————

不再顧慮任何的訓練,心智完全不覺察自己的動作,自我消失得無影無蹤,眾所周知,那裏就是達到截拳道武藝的完美境界。

———————●———————

你越是覺醒,你越會捨棄日常所學到的,以讓你的心智永保新鮮並不被昔日的制約所污染。

———————●———————

學習招式要符合禪宗哲學的悟性慧根,在禪宗和截拳道兩者中,高水平智力並不覆蓋整個訓練。兩者都需要達到終極的真實,那就是虛空或絕對。後者超越了所有相對的模式。

———————●———————

在截拳道中,所有技術都要被遺忘,而只讓無意識應付狀況。技術會神奇自動地或自發地運作。與整體流動,沒有招式,就是蘊含所有的招式。

———————●———————

你習得的知識和技能,意味着要被"遺忘",因此你才可以無障礙、舒適地在虛空中流動。學習雖重要,但不要成為它的奴隸。最重要的是,不要懷有外在和累贅的事情 —— 心靈是首要的。任何技術,無論如何有價值和可取的,當心靈被它佔據時,就會成為一種弊病。

六大弊病：

1. 求勝的慾望。
2. 依賴狡詐技術的慾望。
3. 炫耀懂得的一切技術的慾望。
4. 嚇倒敵人的慾望。
5. 當被動角色的慾望。
6. 擺脫某一影響自己弊病之慾望。

———————◆———————

"渴望"是一種依附。"渴望不去渴望"也是一種依附。要獨立的話，意味着要立刻從這兩個陳述中解脫，肯定的和否定的。這同時要"是"和"不是"，這在理智上是荒謬的。然而，禪宗並非如此。

———————◆———————

涅槃是達到意識的無意識狀態或無意識的意識狀態。這就是它的秘密。該行動是如此直接和立即的，令理智本身沒有介入和將行動分割得支離破碎的餘地。

———————◆———————

精神無疑是我們存在的控制媒介。這種不可見的中心，控制着對每個出現在外界情況的行動。因此，要極端地流動，在任何地方，任何一刻都永不"停止"。每當你擺出作戰的姿勢，保持這種精神自由和不依附的狀態。做"自己的主人"。

精神無疑是我們存在的控制媒介。

———————◆———————

這是自我固執地抵抗外界的影響，而正是這種"自我僵化"，使我們無法接受擺在我們眼前的一切。

———————◆———————

藝術活在有絕對自由的地方，因為那裏沒有絕對自由，就不可能有創造力。

———————◆———————

不追求由聰明的心智培養成天真無邪，但寧可有天真的狀態，那裏沒有否定或接納，而心靈只是如實地觀視。

———————◆———————

所有除去了手段的目標都是幻象。變成乃是對存在的否定。

———————◆———————

經過世代相傳重複的錯誤，真理會成為一個法則或者信念，在通往知識的路途上形成障礙。秩序，在非常實在的無知中，把真理封閉在一個惡性循環中。我們該打破這個循環，不是透過尋求知識，而是透過發現無知的原因。

記憶力和預測是意識的優秀品質，讓人類的心智和低等動物區分開來。但是，當行動直接關係到生死存亡的問題，這些特性必須被拋諸腦後，為了思想的靈活性和電光火石間的行動。

行動是我們與一切的關係。行動非關對與錯。只有當行動是片面的，才有對錯之分。

不要讓你的注意力受到妨礙！要超越對狀況的二元式理解。

不予思考彷彿沒有放棄思考。觀察諸般技巧就像不在意。利用武術作為手段，藉以促進對 "道" 的研究。

般若不能移並非指不可動或麻木。這是指心靈被賦予了無限的、瞬間的動作，而無所不知。

讓工具理解。所有的動作皆來自虛空，而心靈是給虛空這種動態方面的名稱。它是直接的，沒有自我中心的動機。虛空是真誠、真實和直截了當的，在它本身和其動作之間空無一物。截拳道存在於你無視我，我無視你中，在那裏陰柔與陽剛尚未分開它們本身。

行動是我們與一切的關係。

截拳道厭惡片面和局部。全面性能夠適合所有情況。

當心靈是流動的，河流裏的月亮瞬間既能動又不能動。從來水都是處於流動，但月亮保持其恬靜。心靈對以萬計的狀況作出反應，但仍一如既往。

在止息中的止息不是真正的止息；只有在運動中的止息才能讓普遍的節奏清楚顯現出來。與變共變是不變的狀態。虛空不能被局限；至柔的東西不能被折斷。

採取最初的純粹。為了顯示你最大限度的天賦活力，移除所有心理障礙。

我們能在雙眼目睹的同時出擊！由眼睛看見再到手臂，繼而發拳，當中損失了多少時間！

銳化視覺的心靈力量，以配合你所看到的即時行動。看見發生於內在心靈中。

基於某人的個人意識或者自我意識過於明顯地呈現於他整個關注的範圍，這干擾他自由展現其已擁有或即將獲得的技藝。他應該移除這種強加於他人的自我或自我意識，令他身在行動之中，一如沒有甚麼特別的事在此刻發生一樣。

———————◆———————

達至無念意味着承擔日常的思想。

———————◆———————

心靈必須為思想自由而敞開。一顆受限的心靈不能自由地思考。

———————◆———————

一個集中的心靈不是一個專注的心靈，可是一個處於覺醒狀態的心靈，卻能夠集中。覺醒是絕不排他的；它包括了一切。

———————◆———————

不感到緊張但已妥善準備，沒有思考也沒有做夢，沒有預設但靈活 —— 它是完全而恬靜地活着，覺察的和機警的，對任何可能發生的一切都準備就緒。

———————◆———————

截拳道武者應該有所警惕，以與對立面易地而處。一旦他的心智"停頓"在其中任何一方，它就失去了自己的流動性。一名截拳道武者應該永遠保持心智虛空的狀態，讓他行動上的自由永不會被阻礙。

由眼睛看見再到手臂，繼而發拳，當中損失了多少時間！

———————◆———————

心靈猶疑去堅守永無止境的階段。它把自己依附在一個客體，而停止流動。

———————◆———————

被迷惑的心智是心靈情感的智力重擔。因此，它不能在不停止和反省自身之下改變。這妨礙了其自然的流動性。

———————◆———————

當車輪不是太緊固定在輪軸上時，它才能旋轉。當心靈被捆綁起來時，它每一個行動都有被抑制的感覺，而沒有甚麼能自發性地完成。它的工作質量將會是低劣的，也可能永遠無法完成。

———————◆———————

當心靈被拴在一個中心，它自然地是不自由的。它只能被限制在中心的範圍移動。如果一個人的心靈被孤立，他已經死了；他是被癱瘓在自己的思想堡壘之內。

———————◆———————

當你全然地覺醒，就沒有容納一個概念、方案、"對手與我"的餘地；這些都全被拋棄。

———————◆———————

當沒有障礙物，截拳道武者的動作會快如閃電，或像鏡子反射的影像。

當非實質與實質未被固定和被界定，當沒有改變本來面目的痕跡，那人就已經掌握了無形之形。當緊抱形式，當心靈依附，已經是誤入歧途。當招式本身自然而然地出現，這就是方法。

截拳道並非建立在招式和教條上的武術。這只是成為你自己。

當沒有圓心和沒有圓周，真理才會出現。當你自由地表達，你就是所有的形式。

這只是一個名稱

我們當中大多數人，都有一種強烈的渴望，將自己視為是別人手中的工具，因此，會免除於由自己有問題的傾向和衝動所促成的行為責任。無論強者弱者，都會抓緊這樣的藉口。後者會以服從的美德隱藏惡意。強者，也通過宣稱自己是更高力量的神、歷史、命運、民族或人類所選擇的手段而卸責。

同樣，我們信任模仿多於我們的原創。我們不能從植根於我們當中的任何事情，獲得絕對的確定感。最令人惋惜的不安感來自孤獨，而當我們模仿時就不會孤單了。因此，我們大多數的人，都是別人告訴我們是甚麼就是甚麼。我們主要透過道聽塗說來認識自己。

我們要變得有所不同，必須對我們的本來面目有所覺察。不論這人是否以行動掩飾或存心真正改變造成差異，這種完全了解不可能欠缺自我覺醒。然而，值得注意的是，許多對自我不滿、渴望一個新身份的人，擁有的自我覺醒最少。他們遠離不想要的自我，因此從來沒有好好正視它。結果是，許多對自我不滿的人，既不能以行動掩飾，也難以存心真正改變。他們騙不了人，而他們不想要的特質，在所有自吹自擂和自我改造的企圖下仍然繼續存在。缺乏自我覺醒使我們變得視而不見。認識自身的靈魂是難以理解的。

恐懼源於不確定性。當我們絕對地肯定，不管是肯定自己有價值或者無價值，我們幾乎不受恐懼影響。因此，完全不名一文之感覺可以是勇氣的源泉。當我們絕對無能為力或擁有絕對權力時，一切似乎都有可能 —— 這兩種狀態促使我們輕易受騙。

驕傲是我們得到一些外在東西的價值感，而自尊則是從自我的潛力和成就獲得的。當我們認同一個想像中的自我、一個領袖、一個神聖目標、一個集體組織或屬地時，便會感到自豪。驕傲中有恐懼又不能容納異己；它既敏感又不容妥協。在自我中承諾和潛力越少，對驕傲的需要越迫切。驕傲的核心是自我排斥。不過，千真萬確，當驕傲釋放能量，並成為獲得成就的鞭策，會令自我與真正自尊的追求得到復和。

當沒有圓心和沒有圓周，真理才會出現。

含蓄可以是驕傲的來源。這是一個悖論：含蓄扮演與吹噓相同的角色 —— 兩者都是從事偽裝的創作。吹噓嘗試創建一個虛構的自我，而含蓄則賦予我們偽裝成懦弱王子那種令人振奮的感覺。這兩者之間，含蓄比較困難和有效。對於自我觀察者，吹噓孕育自我鄙視。然而，就像史賓諾莎[1]所說：“人類所管理的東西中，沒有甚麼比管理他們的舌頭更花力氣，而他們可以緩和他們的慾望，遠超過他們的言語。”然而，謙遜不是對驕傲的口頭否認，而是為了自我覺醒和客觀性而對驕傲的替代。被迫謙卑是虛假的驕傲。

當個人以“自己的無能得到自由”而獲釋放，並僅以自己的努力來證明他的存在，一個決定性的進程已然起動。那個體依靠自己，努力實現和證明自己的價值，創造了一切偉大的文學、藝術、音樂、科學和科技。同時，這自主的個體當自己的努力既不能實現自己也不能證明他的存在，便會變成挫折的溫床和震撼的種子，動搖我們世界的根基。

那自主的個體只要擁有自尊，才會變得穩定。自尊的維護是一個持續的任務，這會榨取個人所有的力量和內在的資源。我們每天必須重新證明我們的價值和我們的存在意義。當為了某些原因，自尊不可能實現，那自主的個體便會變成一個極具爆炸性的實體。他離開沒出息的自我並陷入驕傲的追求中，而驕傲是自尊的爆炸性替代品。所有的社會動亂和動盪，都是源於個人的自尊危機，而最容易將羣眾團結起來作出偉大事業的，基本上是對驕傲的追尋。

行動是通向自信和自尊的大道。

因此，我們獲得價值感，是透過確認自己的才能、保持忙碌或區分出我們與眾不同 —— 可以是一個原因、一位領袖、一個羣體、擁有的物品或諸如此類的東西。自我實現的路徑是最困難的。只有獲得價值感的其他途徑都或多或少被阻塞時，它才會被採用。必須鼓勵和激發有才能的人，從事創造性的工作。他們的呻吟和哀嘆千秋迴響。

行動是通向自信和自尊的大道。當它是敞開的，所有能量都朝向它流動。它已為大多數人準備就緒，而其回報是實實在在的。精神的培養既難以捉摸又困難，而其傾向很少是自發的，然而，行動的機會卻多的是。

行動的習性是內在不均衡的表徵。達致均衡是或多或少處於寧靜的狀態。行動是基礎 —— 擺動和揮舞手臂，使一個人的平衡得以恢復並保持漂浮。如果這是真的，就像拿破崙[2]給卡諾[3]的信札寫道：“管治的藝術是不讓人變得陳腐。”那麼，它就是一種不均衡的藝術。一個極權主義政權和自由社會秩序之間的主要分別，也許，是在於以不均衡的方法讓他們的人民保持積極和努力。

1　原文為 Spinoza。—— 譯者註
2　原文為 Napolean。—— 譯者註
3　原文為 Carnot。—— 譯者註

我們被告知，天才創造自己的機會。然而，有時候似乎是強烈的慾望，不僅創造了自己的機會，也造就了其自身的本領。

———————————◆———————————

急劇變化的時代是激情的時代。我們對這完全新穎的時代，永遠無法適應和妥善準備。我們必須調節自己，而每一個根本的調整都是自尊之內的危機：我們備受考驗；我們必須證明自己。經受急劇變化的羣眾，因此，是不能適應環境的羣眾，這些不能適應環境的人在激情的氣氛內生活和呼吸。

———————————◆———————————

我們熱切追求的東西，並不總是意味着我們真的希望得到它，或是對它有特殊的偏好。通常情況下，我們最熱切追求的東西，只不過是我們真心希望得到，卻未能償願的替代品而已。通常可安全地預測，滿足過份珍視的願望不太可能揮去困擾我們的焦慮。在每個充滿熱切的追求中，追求的過程比所追求得到的更為重要。

———————————◆———————————

我們的權力感，在挫敗一個人的銳氣時，比贏得他的心時更加強烈，因為我們一朝贏得了人心他朝卻可失去。可是，當我們挫敗一名驕傲者的銳氣時，我們得到了最徹底和最絕對的東西。

在每個充滿熱切的追求中，追求的過程比所追求得到的更為重要。

———————————◆———————————

守護着我們以免向同胞作出不公義行為的是同情心而非公義原則。

———————————◆———————————

是否有衝動或自然寬容這回事令人懷疑。寬容需要努力思考和自我控制。善良的行為，也很少沒經過慎重考慮和"深思"的。因此，這些矯揉造作、裝腔作勢和虛偽，看來與牽涉我們的慾望和自私的限制的任何行為或態度是分不開的。我們應該提防那些不認同有必要假裝良善和正直的人。缺乏偽善這樣的事情暗示可容納更無情的道德敗壞。虛偽往往是追求真誠一個不可或缺的步驟。它是一種真正傾向的流動和凝固的形式。

———————————◆———————————

我們對存在的掌握，與一台保險箱的組合鎖不無相似。旋扭一圈很少能夠開啟保險箱；每一趟的進退，都是邁向個人終極成就的一步。

———————————◆———————————

截拳道不是為了傷害人，而是其中一條讓我們揭開生命秘密的途徑。當我們能夠了解自己，才可以了解別人，而截拳道是邁向自我認識的一步。

———————————◆———————————

自我認識是截拳道的基礎，因為它不只對個人的武術，也對他作為一個人的人生有裨益。

———————————◆———————————

學習截拳道並非關於尋求知識，或積累派別模式的問題，而是要去發現無知的原因。

———————————◆———————————

假如人們認為截拳道跟"這"或跟"那"不同，那就讓截拳道的稱謂消失好了，因為截拳道就是其本身，只是一個名稱。請勿小題大做。

後記

指向月亮的手指

李香凝

　　憶起我的師傅黃錦銘曾經對我說，關於《截拳道之道》，最多人問的問題是："這是甚麼？"《截拳道之道》是一本非常獨特的書，因為它是傳達李小龍截拳道武術精髓的文章的有機匯集。它不是一本"如何練成"的書。沒有文章說明讀者拿着書要怎樣做。沒有技巧的演式照片。此書是一個異數。

　　當讀者第一次閱讀《截拳道之道》，特別是如果這是他們首次接觸截拳道，他們真的不知道內文是甚麼意思。但乍看之下，顯而易見的是，這本書的確挺有意思。書中全部都是傑出的智慧和深刻的話語，但有時是言簡意賅和開放式的。本書要求讀者自己來理解。這是特別設計的。為了獲得裨益，你必須是積極的參與者。

　　我向以這種方式整合本書的讀者給予一個"榮譽"，因為這正是重點所在。你不會被告知該怎麼做。你得自己弄清楚。你必須一遍又一遍地重新審視它，每次都會獲得多一些洞見。偶爾，你會閱讀那些非常令人陶醉卻深奧難明的段落，對它們思前想後，思考它們可能對你意味着甚麼。你要嘗試把描述的技巧轉化為行動，並看看你身體對此所作出的反應。你需要整合、詮釋、消化、測試、研究，並把它據為己有。

　　《截拳道之道》本身就是一趟旅程。這是匯集父親所寫的文章，就算是的話，也不一定打算以這種方式出版。父親總是對分享他武術哲思的願望充滿掙扎。他總是在撰書，然後卻"不"付梓出版，是擔心這樣做會破壞了他的武術之美和活潑性。於是，他提筆撰寫，作出假設和探討，但在可見的將來不一定會完成。無論如何，他沒有放棄，他堅持下來，而且一直在試圖表達自己，當然，後來他猝然暴斃。

　　這也許十分理想，出版父親有關截拳道的著作可以完全出自他的手筆。他本人從未脫稿也許是最好的。畢竟，截拳道沒有終點。《截拳道之道》的亮點在於它沒有刻意設下任何牢不可破的疆界，沒有提出任何的結論。這是一本了解父親如何研究、如何思考的書。這本書是路標的匯集，或許是很李小龍化，它是手指指向月亮的匯集。可是，月亮並不真的意味着截拳道。月亮的意思就是你。所以，不要把焦點放於手指上，否則你會錯過所有從天上來的榮光 —— 而這就是你！

《截拳道之道》的歷史

《截拳道之道》：成書因由

　　出版《截拳道之道》是李蓮達（Linda Lee）[1] 的主意。她丈夫去世後，她仿如李小龍遺下豐碩手稿和武術 —— 截拳道概念等重要資料的看管人。李小龍生前一直在努力撰寫一本關於截拳道的專書，可是為了出版與否而多番掙扎。他擔心這書會變成類似各式各樣的聖經而被定型，成為刻在石版上的東西，甚至教條真理，最後束縛了而不是解放讀者們。

　　可是當李小龍去世後，蓮達有點不太確定應該做些甚麼，作為紀念丈夫的畢生貢獻是最好的，後來她決定要與全世界分享這份禮物。她聯絡《黑帶》雜誌，一份與她丈夫有長期合作關係的雜誌，並請求他們協助出版這本書。他們當然同意！

　　《黑帶》方面委派吉爾・莊遜（Gil Johnson）統籌該項計劃，而他的確顯出了無比的熱忱和專注。他接手的是一項艱鉅的任務。他精挑細選數以百計的手稿和筆記，試圖把它們整合成一種有凝聚力和有組織的結構。蓮達與他在整個編輯過程中都緊密合作，以確保它堅守她的原意，一定"不會"變成一本教學手冊，而是表現出李小龍多角度的面貌：演員、有靈性的人、哲學家、精湛武術家、體格健壯的人、具有身心和情感的人。

　　本書選擇以這種格式表達，以確保不會被誤認為是本手冊，雖然有些人多年來偶爾會以這種方式使用《截拳道之道》，但在一般情況下，這本書被認為不只是一本教學訓練專書。它已經影響了幾代武術家和非武術習者，協助他們追求更深層次的自我實現之路。

　　這本書徹頭徹尾都是出自李小龍手筆。書內沒有加插示範照片是有其用意的。書中每頁的內容都是直接來自他本人。這是匠心獨運和用心的巨著，我們衷心感激吉爾的辛勞苦幹，和感謝蓮達與全世界分享她丈夫的智慧和整全的武藝。

《截拳道之道》：全新增訂版

李香凝

　　多年來，《截拳道之道》已成為武術界備受尊崇的文本，所以當它面臨編輯和更新時，我們關注的是如何對其進行修訂，同時又忠於原著。我們非常小心，避免修改得太多或太徹底。那我們做了些甚麼呢？

　　首先，《黑帶》叢書的編輯們和"李小龍企業"（Bruce Lee Enterprises）的職員從頭到尾閱畢整本書，可以說已經"去蕪存菁"了。我們尋找那些在內文的思想，當中看起來可以透過改善文法和標點符號而變得更清晰的地方。然後，我們掃瞄和放大了許多原稿的繪圖和手稿。在昔日的版本中，其中的一些原始資料的確印刷得太小了，難於閱讀，所以我們從檔案室取出全部原版手稿，為這個新版本複製出更有力和清晰度更高的圖像。

1　附錄內不同作者對李小龍遺孀蓮達及原編者莊遜存在不同稱謂，為尊重原作者，會遵照原文的稱謂翻譯：李蓮達（Linda Lee）、蓮達（Linda）和蓮達・李・卡德韋爾（Linda Lee Cadwell）及吉爾・莊遜（Gil Johnson）和吉爾伯特・莊遜（Gilbert Johnson），敬希垂注。—— 譯者註

每頁側的引述句都是從內文抽出的，為讀者提供偉大的智慧箴言。全新增訂版保留引述句，但也有少數已經更換了較長的版本。一如舊版，所有粗黑字體的引述句都會在內文出現，沒有甚麼缺失。此外，由於我們加強和放大了許多插圖，我們決定不把引述句放在任何一頁該由原稿繪圖或手稿為主導的頁面中；在這裏，我們讓李小龍自己的雅致主導頁面。

全新增訂版的一項創新是，所有的輔助訓練和練習均清晰地加了框線，以便讀者能夠快速地、輕易地找到它們。我們還組織了所有圖表和列表，並使它們格式一致。為了保持一致性，我們新增了幾個舊版本沒有的小標題。此外，我們清晰簡潔和趨時的設計使本書更易閱讀。

最大的挑戰在"工具"一章出現，因為它需要為一致性和清晰度作出最多的調整。其中一個較大的改變，是把"打擊"一篇排在"腿擊"之前。

在書中有一個細小的"參考資料"部份，不過效果總是差強人意。我們衷心感謝所有可能沒有在這部份出現的作者，多謝他們曾付出的努力和貢獻。

最後，新增了也許是最大的新猷，就是收錄了最後一章，這些新資料放在原版內文之後，使《截拳道之道》既保持完整性而又不妨礙閱讀。這個新部份包括一個"後記"，翻譯所有在初版中未被翻譯的中文，和本書的簡史。鑒於《截拳道之道》自出版至今已經幾十年，所以在這個新版本中，收錄了截拳道大家庭的代表人物的回顧與展望，許多第一代和第二代截拳道傳人也為新版補充撰文，豐富了《截拳道之道》在歷史上的視角。

我們希望您享受這本全新增訂版的《截拳道之道》。無論你對我們所作出的選擇同意與否，原稿的精神在這全新增訂版本中保持不變。為着截拳道的精神 —— 勇往直前！

為後世保護李氏遺產：保存《截拳道之道》筆記原稿

劉祿銓

"嗨，各位，"蓮達·李·卡德韋爾（Linda Lee Cadwell）滿不在乎地説："桌子上的這些東西，你們可能會感興趣。"

這是 1990 年代後期，當時我正在拜訪蓮達。我趨近桌子，看到桌上有一個大盒子。當我打開盒子，看見幾冊黑色活頁簿，每本有 300 至 400 頁之譜。第一冊活頁簿首頁的標題是"武道釋義"，第一卷。這七卷李小龍的個人筆記，就是《截拳道之道》的原始資料出處。這七卷筆記已經淬煉成為一本《截拳道之道》—— 李小龍嘔心瀝血的傑作。

經過多年來的訓練，我理所當然已經閱讀過並與師傅黃錦銘（Ted Wong）多次討論過《截拳道之道》一書。每當我翻開活頁簿，李氏的教誨就會活現眼前。這些手寫的筆記原稿，對我產生了莫大的震撼。我感到，仿如能夠親身目睹李小龍對武術思考的整個過程，一覽無遺。我們是多麼的幸運，當李小龍承受背部傷患時，他透過運用智慧，記錄對武術的省思。如果他沒有受傷的阻礙，我們可能永遠不會認識到這位全面的天才，而他就是李小龍。

保存過程

多年以來，我受僱於地方政府，工作包括保存本縣的官方記錄。從一個人出生、結婚、置業或在縣城內去世，在我的辦公室都有詳細記錄。隨着科技發展，現今許多文件都已電子化地記錄下來，但我的部門還保留一些舊報紙記錄。其中的一些記錄已經被修復，例如加州是在十九世紀中葉由西班牙批地成立的。

2009 年，當黃錦銘和我再次翻閱活頁簿時，我們留意到頁面已開始變暗。這證明它們已經開始變壞了。我知道我們必須為此採取行動。我向一所保養文件的公司 —— Brown's River Marotti Co. 查詢，得悉我們必須延緩文件老化的過程。活頁簿頁面必須脫酸，意味着我們不得不移除隨着時間令紙張又乾又脆的酸性物質。觸摸原稿紙張還必須減到最低。如果要觸碰它們，就必須戴上白手套，因為手上的油脂會加速紙張老化。為了作出進一步的保護，頁面一定要被封裝。我們還了解到，頁面可以進行數碼化掃瞄，使它們可以通過電子方式查閱。透過保存這七卷活頁簿，我們會延長它們的壽命至由大約 50 年，到三、四百年不等。所有這些元素，都與李小龍基金會的目標 —— 保護李小龍的遺產不謀而合。

當中最大的障礙是資金。脫酸和修復的成本所費不菲。幸運的是，Brown's River Marotti Co. 把修復第一卷服務的費用作為捐助。我將他們慷慨的提議告訴李香凝，而我們也競相尋求贊助。我們評估了修復餘下活頁簿的預算，我的一位好朋友慷慨地表示願意支付下一輪的修復費用。儘管我的朋友不是一個武術家，但他受到李小龍著作極大的影響，他希望以金錢回饋以表達謝意。我再向其他幾個人籌募配對捐款，並在不知不覺間，已經籌得足夠資金！為表謝意，李香凝將贊助者的名字印在一個名牌上，附加到每個新活頁簿的封面內頁。贊助者包括蓮達・李・卡德韋爾（Linda Lee Cadwell）、她的丈夫布魯斯・卡德韋爾（Bruce Cadwell）、李香凝（Shannon Lee）、黃錦銘（Ted Wong）、周裕明（Allen Joe）、格雷戈里・史密斯（Gregory B. Smith Sr.）、傑夫・皮斯柯塔（Jeff Pisciotta）、路易斯・奧華拔（Louis Awerbuck）和我本人。

保護計劃大功告成

2009 年 11 月，第一卷活頁簿完成修復，並在李小龍基金會的活動期間展示，好評如潮。新封套適當地藏着已修復的卷冊，令人印象深刻。在接下來的一年，其餘各卷完成處理，整個項目於 2010 年大功告成。極度感激 Brown's River Marotti Co. 和多位贊助者，為後世保護李小龍這部份遺產所作出的貢獻。完成這項計劃，對於《截拳道之道》的主要資料出處，將會得到永久的保護。

回顧

《截拳道之道》：人生看似武術

蓮達・李・卡德韋爾

　　自從《截拳道之道》初版至今的幾十年來，幾代的讀者發現，李小龍是一個知識淵博的人，由他熱愛的武術轉化成一種完善生活的方式。《截拳道之道》激發了不同範疇的從業者質疑、研究和把實際原則應用到生活上。《截拳道之道》一個鼓舞人心的信息是"自我認識"，為的是有效地成為武術家和作為一個人。

　　我丈夫李小龍的思想與身體一直在協調運作，反之亦然。假如他正在思考的是武術招式，他可以立即把這種身體上的動作，轉換成高度的意識概念，聚焦於他期望有所成就的任何領域上。此外，李小龍不同路徑的思考經常觸及人類行為之面貌，並立即應用到他的武術中。例如，許多人對他們模仿的東西深具信心，卻對自我創作的東西信心不足。因此，往往出現的情況是人們習武，只通過單一的死記硬背和重複練習一直流傳下來的東西。截拳道的目標是自我認識，從未經驗證的傳統中解脫，瞬間就融入全然真理中，沒有依附既定的程序。

　　因為李小龍是能夠從一個狀況流動到另一個狀況，我也學會了如何從不同的角度應對情境，而不是讓一種反應方式而陷於"膠着"狀態。他教導我，假如此路不通，另闢蹊徑，我看到李小龍一次又一次辦到這一點。他發現新方法，開闢新的路徑，而不只是接受人生賦予他的東西。例如，當荷里活仍未為他打開大門，他跑到香港拍電影並向全世界證明，他擁有國際性的吸引力。

　　過去幾十年來，很多人寫信給我，表達他們最初拿起《截拳道之道》，是基於其中的教學資料。當他們閱讀時，開始對李小龍如何思考略有頭緒，他們開始明白到甚麼使他在芸芸武者中傲視同儕。他們還告訴我，作為一個人，透過《截拳道之道》的哲學，最終如何得到比武技更重要的發展。

　　有一些《截拳道之道》的片語，在我的生命中別具意義。現在我正思考《截拳道之道》所說，關於"理解"一個情境或另一個人的論述。就好像"我不喜歡這個人的行為方式"的說法，最好不被制約到一個瞬間的感知中，而是讓自己自由觀察，並不是從一個結論出發。觀察需要連續不斷的覺察，一個持續探索而沒有定論的狀態。因此，透過這種方式觀察，你可能會發現一個人之所以按某一種方式行事，其原因並非立時顯而易見的，因此，需以"同情心"予以平衡。每當我身處挑戰的情境，總是盡量保持這個想法。

　　《截拳道之道》強調，這個公式主要適用於理解自己，因為正如李小龍所說："自我認識是有效生活的基礎"，而我必須補充一點——開心亦然。

　　每次我翻開《截拳道之道》，我會在腦海中浮現李小龍捲曲書籍、手執筆桿的畫面。回想他當時身處一片混沌，被孩子、愛犬、外界的噪音所包圍時，陷入專注的沉思，是怎麼回事。我對於他在人類身、心、靈方面的探索所下的工夫，再一次感到驚訝。他給我留下了可貴的思想寶庫，以幫助我面對難關。我從李小龍身上學到，迎難而上就好像與敵人

格鬥：你必須付出所有，而沒有任何被擊敗的念頭。

假如《截拳道之道》從未面世，或許李小龍的名字只會是一個武術記錄及電影史冊上的註腳。可是我不相信！我可以說《截拳道之道》對個人的成長和豐盛作出了重要貢獻，它增強了人們認識李小龍作為一個人的真義和深邃的思想。出版《截拳道之道》非常值得！

黃錦銘：早年與《截拳道之道》的歲月

林錦愛[2]

從最初努力練武直到他生命的盡頭，我的丈夫黃錦銘都在鑽研《截拳道之道》。他經常和李小龍練習、試驗、改進了很多的招式，後來都能在《截拳道之道》中找到。當李小龍在 1973 年去世時，黃錦銘因為失去了師傅和摯友而深受打擊。從此，他不再學習截拳道以外的門派和其他武術。他忠於截拳道，因為李小龍常說："假如你是一個真正的截拳道武者，你不必再進一步尋找，這已經全然具足。"

李小龍死後，黃錦銘虔敬地研習《截拳道之道》。李小龍生前，黃錦銘已經明白李氏所言。他理解李小龍一直想做甚麼事。他理解李小龍打算為武術和社會做些甚麼。他說李小龍要讓人們知道截拳道並不是一個容易的課題。由於這些原故，《截拳道之道》並不容易閱讀。以黃錦銘的話："李小龍是一個深邃的思想家。假如讀者不稍停下來思考和嘗試理解，根本不會明白他的文章。讀者需要研究和注意細節。"基於李小龍的文章是透徹和複雜的，很容易讓人忽視短語和單字的重要性。

自 70 年代、80 年代至 90 年代，黃錦銘經常在晚飯後研讀《截拳道之道》。他時常會從書中有所發現而大叫："穿上你的鞋然後到後院來。"而我就知道又是"實驗"的時候了。他通常會對我說："站在原地不要動分毫"。我作為他的訓練夥伴，有時會被他的腳接觸到或被他的手擦過，但這是絕無僅有的事。截拳道的其中一項要求，就是練習者在練習時需要有絕對的自控力。在通常情況下，黃錦銘在到達目標之前只有幾英吋 / 毫米就縮回。一次又一次，黃錦銘嘗試了許多在《截拳道之道》發現的技巧。

黃錦銘認為，閱讀《截拳道之道》幾乎就好像他的師傅 —— 李小龍私底下對他說話。沒有太多的人理解李小龍試圖傳達的訊息，而黃錦銘相信，去讓世人知道這些訊息幾乎就是他的任務。他不斷研究內文，而他會在書中的空白處寫下筆記。有時候，他會寫在面前可用的任何物料，如廢紙、舊的記事本，甚至一些信封上。有一次，當我正在打掃茶几，我收集了一些塗鴉紙張，並把它們放在鞋盒內打算隔天棄置。接下來，黃錦銘一直在尋找這些紙張。他着急地問它們的去向。這些筆記是他從《截拳道之道》和讀過的其他書籍中所得到的洞見，正是他的師傅想告訴整個武術界的一些見解。正如黃錦銘常說："有時我可以了解李小龍的想法，知道他想說甚麼。"他繼續撰寫和編纂這些筆記，並開始把它放進他的教學中。

我們有時會討論李小龍使用的特定說話或短語，為甚麼他以特定方式或為這特別情

2　黃錦銘遺孀。—— 譯者註

況而説某些詞語。討論過後，黃錦銘通常沒能得出任何結論，但後來當他試圖跟着行動，情況就會變得清晰。黃錦銘通過他的科研成果使截拳道更加平易近人，讓想要學習的人易於理解，已然變成了一個武術家。黃錦銘相信教育大眾和保存師傅對他的教誨，是他的使命，就像他的師傅教導他們一樣。他想去接觸每一位對截拳道感興趣的人。黃錦銘用李小龍的哲學觀點，結合他的科學頭腦，協助詮釋並將這本書透過行動帶進生活中。黃錦銘讓截拳道容易理解並作出實踐。

《截拳道之道》與截拳道弟子的困局

劉祿銓

　　猜猜李小龍對截拳道當前的發展狀況會有何感想？他的弟子及傳人，在傳承他的教誨時表現如何？我們永遠不會準確知道李小龍希望他的武術怎樣演變或傳承，但他在武術界的象徵地位，以及他在世界上與日俱增的名氣，將令截拳道繼續以不同的形式存在。但究竟應該延續甚麼給後世？

　　我的師傅黃錦銘常説《截拳道之道》可以讓一個人進入李小龍的內心世界，並觀察他的思維過程：他在想甚麼？甚麼影響了他？甚麼對他重要？黃錦銘經常提到《截拳道之道》是李小龍留下的一幅路線圖。雖然他無法完成自己的旅程，李小龍卻向讀者指出他正前往的方向。

　　假如李小龍完成了他的《截拳道之道》，他可能會有類似〈從傳統空手道解放自己〉的前言。他不想讀者盲從他所為，或同意他的想法，而是想讀者研究他的行為，提問並得出自己的結論。李小龍最終希望武術家在實戰中避免偏見，辦事也不要墨守成規。

　　李小龍曾經有過一座墓碑模型，放置於其洛杉磯唐人街的武館入口，碑上面刻了以下一句：“紀念一個曾經很自然，可是被傳統糟粕填塞得變了形的人。”它象徵着那種由僵化的傳統和正宗的形式強加在他們徒弟身上的壓迫感。李小龍所指的“有組織的絕望”，促成個體“停止”質詢，並窒礙一個武術家的整全發展。最後，李小龍斷言，形式使武術家分裂，而不是讓他們統一，從而限制了個人的成長。

　　隨着哲學基礎的流動性和適應性成為了核心主題，李小龍堅決表示，他沒有為截拳道發明一種新的形式。相反，他對武術的全面取向是透過聚焦於格鬥的“本來面目”，從而省去了形式、傳統和禮節這一套固有模式。由於他反對因循守舊，截拳道可以沒有束縛地使用所有方法。哲學上來説，李小龍消除了“支持或反對”的二元對立性。

　　然而，這並不容易辦到。雖然我們可以享有探索其他門派的自由，人類的天性卻傾向在一個行之有效的系統內尋求安全感。我們也試圖仿效、甚至崇拜大家羨慕的成功人士。我們愛英雄甚至比門派還要多，而這很容易使李小龍獲得眾人擁戴，因為他的長青和對武術的“顛覆”取向，將永遠會被視作典範。然而，為了避免武術家墮入這些陷阱，李小龍指出，無論一種形式多麼有效，它只是整體格鬥的一部份：“只要你有一個方法，就會潛藏了限制。”這就是李小龍稱截拳道是“無法”之法的原因。

　　一個武者可能會問以下幾個問題：

- 假如你只練習截拳道，你是否正為自己設限呢？
- 假如你繼續自己的路，你還在實踐截拳道嗎？
- 那些答案，就其他許多事情，是否真的處於兩個極端之間？

自李小龍於 1973 年去世後，他的一些徒弟開始以自己獨特的方式教授截拳道，結果導致對截拳道存在不同的詮釋。當傳統武術門派秉承相同的技術和理論，一代傳一代，可是截拳道的流動性和自由探索性，時常導致李氏徒弟之間存在觀點分歧。當一組人被批評所教的東西不像李氏的武術時，另一組人又會被指責為“力求正宗”，把它變成一種固有的形式。

蓮達・李・卡德韋爾和她的女兒李香凝成立的李小龍基金會，把李小龍留下的文化遺產保存和延續給後世。有關他的武術，他們希望找到一種途徑，為李氏在促進武術發展方面給予一個清晰而準確的描述，以維持截拳道的完整性，並作為他畢生貢獻的一個活的資料庫。但當基金會使用李小龍的武術軼事，作為截拳道具體的案例研究時，它卻繼續激發追隨者推進他們的個人成長，因為這些都是截拳道內在的本質 —— 鼓勵獨立探究。

然而，當人們從李氏的教誨擴展開來作自我表達時，他們會被鼓勵為自己正在做的事以個人化的方式來命名，與李小龍所做的劃清界線，就像當初李小龍創立和命名截拳道時所做的一樣。這種獨立性是非常困難的，假如不是害怕一些甚麼，但如果一個人有勇氣去尋找自己的路向，他應該從自己身上獲得安全感，而不是依靠已經被丟棄的東西。

鑒於上述的問題，截拳道應該如何延續下去？整全的兩半是二元性的融合：精確地延續李小龍的教導，同時亦鼓勵追隨者各自走他們的路向。然而，我們甚至連截拳道的標籤也必須擺脫，以真正成為我們自己。正如李小龍承認他早期的成績來自詠春拳的訓練，後來他發現自己的方式，並把它稱為截拳道。雖然你可能把讓你開始走自己的路這件事歸功於李小龍或截拳道，但到最後你可能會發現自己正走在成長的旅程上。《截拳道之道》僅是一個開端，可是要達到真正的自我實現，充份發揮自己的潛能，你甚至可能要擺脫你曾經依賴的東西，包括它的名稱。

《截拳道之道》：閱讀並不足夠

查里・尼文 (Jari Nyman)

> 我每次授武，都會反躬自問：“李小龍會認同嗎？”
> —— 黃錦銘

20 年之前，在未學習截拳道時，我對李小龍是誰全無概念。現在卻透過他的武術、結識他的家人和他的徒弟，特別是他在書中的筆記，我已經學會了喜歡、欣賞、尊敬，甚至愛他。

《截拳道之道》是李小龍留給我們遵循的其中一部份路線圖。這是我第一本擁有的與截拳道相關的書，而且不容易閱讀。正如李小龍說，他的武學也許一萬人中只有一位能夠掌握它。從本質上來說，截拳道並非羣眾武術。有些內容我閱讀後，得花上幾天甚至幾星

期的時間了解，才能得到啟發。不過，我很幸運有黃錦銘作為師傅，回答我不斷轟炸他的問題，並消除我的疑慮。

對移動性一章中的步法，尤其接近黃錦銘的心意。今天讀它，我可以聽到師傅的話語、發言。他會說：

"步法就像你汽車的輪子。沒有輪子，儘管你擁有一輛法拉利，你也不能到達任何目的地。"

"沒有步法，你只有一個維度。"

"步法造成優劣的差異。任何人都可以步行，但擁有良好步法最困難。"

"有了良好的步法，你可以同時進攻和移動。"

"力量來自步法。"

"步法為你提供更多選擇。"

"步法讓你馳騁作戰距離。"

"步法給你力量。"

"步法讓你長壽 —— 你會生活得更好。"

"步法讓你在移動時保持平衡。"

"戰鬥的本質就是移動的藝術。"

"誰掌控了距離，誰就能控制大局。"

"步法能夠化解任何拳擊或腿擊 —— 任何攻擊。"

"步法是最重要的技術。"

"步法組織攻防。"

"步法會把你置於理想的位置。"

"移動和攻擊就是主旨。"

透過閱讀《截拳道之道》，習武者能夠理解李小龍的想法，進入他的思想世界，延續他的原創教誨。無論如何，最重要是切記閱讀這本書並不足夠。相反，它只是一隻"指向月亮的手指"。許多在《截拳道之道》的思想和概念，都可以應用在生活的其他方面。我發現《截拳道之道》在我的整個人生都非常有用。

通過《截拳道之道》，你可以明白截拳道獨特之處和深度是怎麼回事 —— 它不只是身體的活動。你知道得越多，了解越深，你就會懂得越多。《截拳道之道》除了是一本給認真練習截拳道的人看的參考書外，也是一本真真正正鼓勵我們"屢敗屢戰"的勵志讀物。

回顧《截拳道之道》：吾友吉爾伯特 · 莊遜

克理斯 · 肯特（Chris Kent）

《截拳道之道》是在李小龍英年早逝後兩年左右出版的。大約 20 年前，當大多數習武的人只練習一種武術時，綜合格鬥技[3]就在這個時間到來。偶爾，一個人會同時學習多於

3　綜合格鬥技（Mixed Martial Arts, MMA）。——譯者註

一種武術，但這畢竟是例外，而非常態。有許多例子中，這會被認為是離經叛道，而那個人會因學習其他派別的武術而被逐出師門。

自《截拳道之道》初版面世以來，它讓人們明白到李小龍對武術研究的博大精深。這也為我們了解他研究和調查各種形式徒手格鬥 —— 不僅是實際招式與動作，也包括背後的哲學原則。此外，它為武術家指出了方向：邁向自由和自我解放。雖然有些人仍然選擇為了"跟隨大流"的安全感，而拒絕望該書一眼，但也有很多人留意到這本書，並開始閱讀它。結果是，他們開始擴大自己的眼界，消除疆界，並且突破那些限制武術家成長的種種障礙。雖然李小龍已經不在人世，然而《截拳道之道》仍然把持他的目標和理想，就像那根"指向月亮的手指"。

可是，一個人如何能將活生生的和動態的東西呈現於紙上，而又不破壞它的本質？吾友吉爾伯特‧莊遜（Gilbert Johnson）被委託把李小龍的筆記和繪圖匯編成書，這就是《截拳道之道》。我相信他不僅將任務等身，更得到令人欽佩的成果。

我跟吉爾熟絡，是透過丹‧依魯山度（Dan Inosanto）把他介紹給菲律賓短棍學院內的資深截拳道學員，而我當時也是其中一員。依魯山度告訴我們，吉爾正在把李小龍的筆記結集成書，而因為這個原因，他獲邀加入該小組，以幫助他更好地了解截拳道的全貌。吉爾除了是一位才華洋溢的作家外，也是擁有黑帶段位的空手道家，然而我已經忘記他是哪一流派或道場了。吉爾加入了課堂，我對於他與好像李愷（Daniel Lee）和李察‧布斯迪努（Richard Bustillo）等人的一些搏擊訓練永誌難忘。不久，吉爾和我成了朋友。除了短棍學院內的訓練，在他位於在荷里活以西的寓所後院子，我們進行過無數次的練習。由於我當時正處於失業狀況，我經常到《黑帶》雜誌位於聖費爾南多谷（San Fernando Valley）的辦公室拜訪正埋首於該書工作的吉爾。我常發現他將李小龍的手稿筆記和繪圖散佈在地板上，並試圖將它們匯編在一起。我們會談論這個項目的進度，而有時他會問我，認為某一頁筆記是屬於這堆還是那堆。

吉爾堅持想令這些原稿忠於他認為是李小龍的原意。李小龍的遺孀蓮達，不想將《截拳道之道》淪為類似"如何練成"的書，而吉爾廢寢忘餐地竭盡所能，以確保不會產生這樣的結果。我記得他在為匯編本書時寫給我的一張便條。雖然因時間久遠便條已經遺失了，然而當中的字句仍然深烙我心：現在的截拳道如同一個人的遺骸，它會隨該人而逝去，並對他的記憶漸漸淡忘。相反，要讓它活着、常青和滋長。我會永遠感激吉爾，不僅是因為與他的友誼，也是由於他為《截拳道之道》能傳頌千秋所付出的努力。

反思《截拳道之道》

戴安娜‧李‧依魯山度（Diana Lee Inosanto）

當我被邀請為新版《截拳道之道》撰文時，我與父親丹‧依魯山度促膝詳談，二人回想這本獨有的奇書雋永的文章和概念。命運的安排讓我誕生在武術家代表人物的世界，其中一位是我的父親。更震撼人心的是，在我的童年裏一個熟悉的身影，竟是全世界都認識

的李小龍,爸爸會因那個人把我命名為"戴安娜‧李",而我會稱呼那人做"李小龍叔叔"。

　　我的成長階段總是環繞着《截拳道之道》初版的編輯吉爾‧莊遜,也可說是另一個偶然。他被蓮達‧李‧卡德韋爾委託謹慎地為其亡夫珍貴的哲思、想法和觀察匯編成《截拳道之道》。就像種子被埋在土壤裏,吉爾伯特明白截拳道需要成長和發展,否則它將會死亡和枯萎。有一次他寫信給我父親:"給它成長,截拳道將會開花結果。"經過了30年之後,自《截拳道之道》出版以來,截拳道武術和哲學已經開枝散葉。

　　但於早年,在李小龍叔叔去世後,父親為了使截拳道發揚光大,認為有必要周遊列國,透過舉辦研討會教育大眾認識他最重要的師傅和朋友。他會告訴你這些年來看到的問題,是很多人以為李小龍"只是"一個電影明星,而不是真正的武術家。父親總是向我和他的徒弟表示,透過閱讀《截拳道之道》,人們會備受啟發,接受李小龍是一個如假包換的武術家和深邃的哲學家。

　　李小龍的見地,對現今武術界所造成的影響和進步,可謂是不能磨滅。從音樂到政治,許多人都被他鼓舞,在他們自己激情和獨有感召的領域內行動起來。作為一個電影人,我已經學會了運用他的哲學,追尋自己的真理。另外,我認為他的想法反映他是一位偉大的人道主義思想家,總是渴望與世界不同的人類連結。

　　我最喜歡他在《截拳道之道》引用的句子是:"守護者我們以免向同胞作出不公義行為的是同情心而非公義原則。"他的啟發,讓我得以鞭策自己專心編寫和執導自己的電影《先師》(*The Sensei*)。這就是他的精神和教誨,幫助世界各地的人開始踏出一步了解自己。《截拳道之道》中的內容是李小龍靈魂的指紋,我深信它會繼續流芳百世。

道:終極的實相

中村賴永

　　14歲那年,我看過電影《死亡遊戲》後深受衝擊,立即買下所有李小龍的書籍,並決定開始習武。最初我學習空手道、跆拳道、西洋拳和功夫。六年後,我開始學習於1984年2月首次向大眾公開的日本第一種綜合格鬥技 ——"修斗"[4]。1986年6月,我在東京舉行的比賽中贏得了第一場勝利,過程中我運用了"修斗"的招式和截拳道的戰術。截拳道的教誨是我致勝的關鍵,我現在可以告訴你,綜合格鬥技是一項激烈的格鬥運動,而截拳道卻是通往實戰之路。

　　為了了解更多關於李小龍的武術,那年底我加入了依魯山度的學生小組。學習截拳道對我變得日益重要,以致幾年後我乾脆搬到美國,在依魯山度武術學院成為一名全職學生。師傅依魯山度知道我是修斗冠軍,並要求我教他日本武術。我很驚訝,一位偉大的武術家如我師傅,竟願意向一個年齡不到他一半的武術家 —— 我,學習修斗!但師傅的訓練取向真正體現了李小龍的說話:"傾空你的杯子,方可再行注滿。"在武術和人生中,我相信這是不可或缺的原則。

4　"修斗"(shooto),由日本武術家佐山聰創立。——譯者註

師傅依魯山度與李小龍練習時，做了數以百計有關招式和哲學的筆記。當我們練習時，師傅會向我展示筆記，然後我們會演練有關招式。過了 20 年以後，我仍然在學習當中。

在武術的修煉中，必須有自由的感覺。當一個人不在自我表達，他就不自由了。截拳道的終極目標是無形之形。不過，從有形發展出"無形"，是個人表達的最高境界。

因此，截拳道的訓練有三個演化的階段：

- 緊貼核心。
- 從核心解脫。
- 回到最初的自由。

截拳道的學員首先學習基本功夫。如果學員能夠理解和吸收這些基礎技術，他會從基礎技術解放出來並邁向更高的層次 —— 這些微調取決於每個人的能力。通過這個自我改進的過程，學員創造了自己的真理。這個真理可能會與另一個人的不同，因為不同的個體有他們各自的思維方式、身體狀態、體型大小和能力。此外，他對真理的表達必須保持靈活和因時制宜，因為人類是在不斷變化。這就是在截拳道中表達自己的方法。

李小龍寫道："真理是無途可至。真理是鮮活的，因而是不斷改變的。要隨着改變而變化是不變之境界。"人類應該保持成長。當一個人被一組預設的思想和行動限制時，他或她就會停止成長。換句話說，沒有最終的目標，截拳道之路直至死也沒有終點。截拳道像是一面鏡子，因為它可以被視為認識和表達自己的一條路徑。

宗師李小龍留下了許多截拳道的資料，懂得那些資料不比以智慧把它們應用來得重要。你學會多少固然重要，但更重要是你能從學習中吸收到多少據為己用。

截拳道家必須頑強，永不忽略對任何致勝的努力。因為一場真正的街頭實戰變幻莫測，你的對手可能是任何門派的高手，你一定不能在實戰中感到吃驚。因此，為了取勝，必須研究和理解每一種打鬥形式。正如《孫子》所説："知彼知己，百戰不殆。"

這就是説，練習者必須警惕切勿過份在意學到招式的數量。按照截拳道的哲學，練習者必須吸收有效的，而扔掉任何不必要的知識以創造自己的真理。當他自我表達截拳道的時候，必須學會核心原則和理解箇中哲學。當他辦到了，就可以摒棄那些學了而無用的元素，以至僅留下精粹。

截拳道的藝術僅僅是為了簡化。例如，簡單直接的攻擊在實戰中非常有效。然而，並不容易達到精簡的動作。因此，有必要透過大量的訓練來使動作精簡。

截拳道家的動作都像瞬間一道閃電，反應就像鏡子的倒影。練習者一旦掌握了概念，正確的反應便會自動而自發地出現。無招就是包涵了所有的招式，而無法則是包涵了所有的方法。為了應付和配合所有形式，截拳道偏向於無形無式。

截拳道發展成為一種有效、赤手空拳的街頭實戰。這是因為截拳道的真正目的乃超越了唯一目的是擊敗敵人的招式和戰術。相反，透過武藝及持續訓練，你把自己全部的潛能最大化。這趟旅程（道）本身就是目的。這是一趟追尋自己終極實相的旅程，它存在於陰與陽的協調，直到它們煙消雲散 ——"空"。

武術的精神在於身、心、靈的訓練，而這都變成了精神的訓練。雖然丹·依魯山度從不談論它，但師傅即使已年過 70，每天仍然持續訓練，風雨無間。他的訓練比任何弟子都多，就像宗師李小龍一樣。每個導師都應該努力持續他們的自律性。

我們可以從截拳道的教導中學習"道"，因為截拳道的主要組成部份就是"道"。截拳道家應該完全真誠並忠於自己。截拳道的哲理和概念，可以幫助人們在各個領域發展，由武術家到音樂家、由演員到科學家、由插畫家到商人都可以受惠。

讓我們"勇往直前！"

《截拳道之道》：無價的資源

傑里・波提特（Jerry Poteet）

許多年前，當我與李小龍一起練習時，他提到正在撰寫一本關於武術的著作。我這個討厭的徒弟問道："師傅，甚麼時候才能看到它？"他只是笑着說："我為李國豪而保存起來。"我一點也不知道，我將在十分不一樣的情況下，才能接觸到師傅廣博的文章。

我總是對李小龍文章的深度和博學識見讚嘆不已。《截拳道之道》並非只是把筆記拼湊成書而已。這位年輕大師的文章涵蓋了從知覺訓練到無影動作以至體能。這些方法都非常先進，以至現在許多專業運動團隊都開始應用他在《截拳道之道》中概述的許多原則。從某種意義來說，《截拳道之道》是武術和動力學運動的統一場理論。然而，它不只於此。

《截拳道之道》為我們提供了一種檢查生活中任何情況、疑問或難題的方法或"道"。總之，這是李小龍高明地辦任何事的最有效方法。《截拳道之道》為讀者提供一種方法和永恆的取向，毫不費力而簡單地直指生活的重要核心。你可以運用此方法來使對手束手無策、烹調一頓飯或甚至繪畫，悉隨尊便。

我感到非常驕傲，自己能在《截拳道之道》的製作過程中略盡個人綿薄之力，在三十多年前為編輯吉爾・莊遜提供資料，並解答他對李小龍文章的一些疑問。《截拳道之道》實在是武術家和求道者無價的資源。

《截拳道之道》：動態的哲學

柯塔維奧・昆迪奴（Octavio Quintero）

《截拳道之道》對超越日常世界的生活境界的潛力，使我大開眼界。

作為一個年輕人，我曾因自身的境況感到沮喪，極想尋找一條出路。武術是一個極好的選擇。我能夠釋放緊張的情緒和消極的能量，可是我仍然渴望得到更多。我知道如果想要持續成長，自己必須要與別不同，發展比實際招式還要多的事情。

就在那時，我遇到了李小龍的《截拳道之道》。乍看一眼，這似乎只是一本關於武術的書，不過，這是一本極棒的書啊！當然，《截拳道之道》是一本關於完善戰略、改善格鬥和體格的書。可是當我讀得越多，就越意識到《截拳道之道》是認識自己真正潛能的模板。在截拳道的藝術中，你必須保持靈活性、適應性、精簡性和控制力。

《截拳道之道》為你提供一把鑰匙，你可以利用這些洞見來提高你生活的每一個領域。

我曾嘗試把這些知識運用到事業、家庭和社交上。令人驚奇的事情在生活中發生，是連做夢也想不到的。而我應用《截拳道之道》的原則越多，自己的截拳道實際技巧就表現得越好。有一天，我希望能像我的師傅傑里‧波提特（Jerry Poteet）一樣，體現出在《截拳道之道》這本無價的書中找到的基本元素。

《截拳道之道》驅使我從生活中覺醒，並影響我過積極的生活。我希望《截拳道之道》能一如過去幾十年一樣繼續啟發讀者，使人們在身、心、靈方面變得更好。《截拳道之道》是真正的動態哲學。一旦你開始了閱讀這本書的旅程，你將會對自己能達到的成就感到驚訝。

《截拳道之道》：原創性之路

李察‧布斯迪努（Richard S. Bustillo）

　　能夠成為其中一位為《截拳道之道》的出版而作出貢獻的人，我感到非常榮幸。已故主編吉爾‧莊遜（Gil Johnson），曾是我和丹‧依魯山度合辦的菲律賓短棍學院的學員。吉爾‧莊遜對截拳道做了大量的研究，以便使自己有足夠的知識，準確地編輯該書。

　　許多人不知道，《截拳道之道》是由李小龍的個人武學筆記組成。李小龍的筆記和武學文章仍是有價值的資料來源和真正的寶藏。李小龍過身後，《黑帶》雜誌的出版人水戶上原和李氏遺孀李蓮達，集合了李氏的筆記，並決定公諸於世，與所有人分享李氏的武學歷程。

　　《截拳道之道》對我來說就像是一部聖經。在我的截拳道訓練和教學中，它是一個豐富的資料和參考來源。因為李小龍和他的武學之旅，我認為大多數武術學員都受到《截拳道之道》的影響。他們想了解他的內心世界，和他的思考方法。學員想模仿李小龍的每個動作、習性和人格特質。世界各地的學員，仍然對《截拳道之道》中某些短語提出疑問。這些可能是關於他的陰陽術語的定義、一些格言的意思，或他演練和訓練的方法。

　　以自然反應迅速回應威脅的概念，是《截拳道之道》給我的主要影響。在通常情況下，我們會忽略自己在武術上的創造性和原創性。《截拳道之道》則帶領我們返回原創和個人創造的截拳道。

武術天才的精神

添‧迪吉（Tim Tackett）

　　我在 1973 年李小龍去世時，曾在丹‧依魯山度家後院學習截拳道。李小龍離世後，師傅依魯山度，遞給我一些李小龍手稿筆記的副本。依魯山度告訴我，這些只是李小龍在美國時寫的部份筆記和文章。記得當時我在想，如果這些筆記能夠匯集成書會有多棒。大家可以想像到，當我知道許多這些資料，將會出現在一本後來被名為《截拳道之道》的單

行本時，我是多麼的興奮。

　　雖然書中一些理念來自古老東方宗教如佛教和道教，但李小龍似乎更受克里希那穆提（J. Krishnamurti）的現代哲學所影響。克氏強調，當試圖了解真理時，必須捨棄固定模式。李氏的筆記也顯示出西方的影響，比如他對西方哲學家笛卡兒（René Descartes）的科學方法感興趣。李氏把這些哲學得到的啟蒙，與他自己的想法相融合，作為截拳道的哲理基礎。這些想法有助李小龍創立一種不受任何舊有形式束縛的武術，從中能得到解放。

　　此外，這本書展示了李小龍感興趣的實戰工具，例如西方戰鬥術如西洋拳和劍擊的價值。李小龍能夠發現拳擊可為他提供更多進攻角度和手法。這也有助他透過採用全接觸的搏擊訓練，以使訓練更接近實戰。從劍擊，他借來了截擊（stop-hit）的概念，這是截拳道主要的防守手段。

　　儘管有上述各項，猶記得當我首次翻開《截拳道之道》，我很快就意識到《截拳道之道》不單是一本李小龍文章的結集，而是反映他人生旅程的一面鏡子，和他最有興趣研究的格鬥元素，以創造徒手格鬥的終極形式。透過閱讀《截拳道之道》，我們可以一窺這位武術天才的精神面貌。

《截拳道之道》如何表達一位求道者的探索

加斯・麥達（Cass Magda）

　　《截拳道之道》是精明武術家的工具包。這些工具本身並不能建立形式，而是用於創造個人的風格。對於那些有興趣獲得格鬥效能基礎，並希望了解如何使用自己的創造力來改善和擴展自身技能的武術家，《截拳道之道》是一本個人武術發展的筆記簿。

　　在《截拳道之道》中，李小龍博覽不同領域如體能訓練、武術技法、運動科學、心理學、哲學和靈性層面。這向我們表明，作為武術家，我們應該考慮許多"方法"，來促進我們的成長。這也顯示，真理因人而異，是無路徑之路徑。《截拳道之道》展現了李小龍如何透過提出在往後用來探索的問題來做研究，並對他當時認為正確的想法寫下筆記。我們必須要問自己："為甚麼他選擇那些概念和那些問題？"那些筆記顯示了目的、方向、反省、意見、各種有質素和未解答的疑問。本書沒有提供固有的結論，也沒有制訂一個"一成不變"的規定，要求讀者非要達成不可。相反，《截拳道之道》充當練習者作為一個武術家可以為自己做甚麼的一種模式。

　　《截拳道之道》激發疑問，引導讀者以不同的方法向內追尋和理解自己的武術經驗。你要如何定義你的知識經驗，才能實踐自己的截拳道？自我（ego）必須靠邊站。很多時候，武術家都非常武斷，而且往往傾向過份執着於一個特定的形式，對其他的方法和流派變得思想封閉。要超越對形式的安全感並非易事，因為你永不能肯定自己做的事情是否正確。這正是截拳道家想達到的境界：在不舒適中達到舒適。這正是成長發生的時候。當一位武術家持續訓練時，這個持續的過程會變得更精練和更直覺。個人的解放會是持續的，就像移動中的目標。它永不真正止息。它永不會凝固。你永不能說："好了！我找到了！這就

是了！"當你認為已經捉住"它"，"它"又開始移動了。截拳道重要的一課，是包容這種不確定性、與時並進、與環境和個人的變化共舞，這也是《截拳道之道》表達的一個要點。

　　個人發展是《截拳道之道》的終極信息。《截拳道之道》代表了為求自我實現的個人武術追求。這沒有甚麼比人類發展和武術精進更強大的力量了。

《截拳道之道》是甚麼？

湯馬斯‧克魯瑟斯（Thomas Carruthers）

　　我從 1974 年開始學習截拳道，而《截拳道之道》是我其中一本早期購買關於武術的書。自購買至今已經超過 30 年，我相信，我現在理解了很多李小龍在書中談到的概念。我明白他想表達甚麼。

　　這就是我決定為這個新版本的《截拳道之道》撰寫一些更哲學性質的東西的原因。畢竟，這書本身就具有一種武術哲學的取向，而它僅僅是閣下旅程的一個起點。不論從何開始，這本書都是一個路標。

　　我祝願所有習武者在自己的武術之旅，都會順遂和身體健康。我祈望他們會滿載而歸。切記只要跟隨路標，就會到達目的地。

道是甚麼？

道是路徑嗎？

路徑是甚麼？

這能算是道嗎？

我如何得知它是真實的路徑？

到底有否所謂真實這回事？

這是否我們所追尋的真理？

這可作為終點嗎？

沒有終點

是否就沒有旅程？

所以，這趟旅程是道嗎？

我們怎麼知道自己身處正途？

我們跟隨路標

確保自己身處正途。

我們一旦停止觀看路標，

那麼我們就會迷途。

道僅指明了路徑。

這是由我們取捨之旅程

並追隨這條路途

邁向終點

其中，作為路徑的追隨者，

我們將會理解

這個"道"字的整全意義，

截拳道之道。

《截拳道之道》與你

李香凝

　　《截拳道之道》多年來已經成為我的"方向"之書。我在不同的位置都放有此書，並經常翻閱它作為靈感和指導的來源。我像一個截拳道弟子、也像一個人生學徒般使用它。正如你們看到，《截拳道之道》已經給許多家父的徒弟以及他們的學員在生活上產生了重大影響。可是，我要問本書影響力的最重要一位就是你。我希望你發現這本書引人入勝和鼓舞人心，就像其他許多人一樣。我希望你能經常把它留在身邊，經常翻閱它，在內頁做筆記，還送一冊給別人。但最重要是，我誠邀閣下去找出《截拳道之道》給你怎麼的涵義。在截拳道的精神⋯⋯

英文原版新版本譯者註

陳志中

　　我第一次遇見李香凝是在大約十年前，當時嘉禾電影的監製們，特別是元奎先生，要求我訓練他們的動作片新星。香凝是一個勤奮的學生，每次訓練都卯足全力。最後，我們演變成朋友關係，而基於我們緊密接觸，至今我已先後參與了她的一些項目。

　　當我翻譯李小龍在《截拳道之道》的內文時，最引人注目的特徵，是我感覺到，李小龍知道他正處於偉大發現的邊緣。這在他的生命裏是一個激動人心的時刻，因為他是一個完整的武術家 —— 不僅武藝高強，而且有智慧。他是一個無與倫比的組合。在他身處的領域無人能出其右；他結合了中國功夫傳承、西方哲學教育和在招式上的創新。他跨越了所有界限。

　　作為這個《截拳道之道》增訂版本的新譯者，我堅持直譯。中國文字可以從右到左或從左到右書寫與閱讀，而我翻譯李小龍的中文文章，是從上到下，從右到左或從左到右，都是按照他的邏輯。然而這次翻譯，會以西方讀者最熟悉的標準格式呈現。

　　關於初版第三頁的翻譯，David Koong Pak Sen 對原著改動不小。他對李小龍一般含義的方向非常好，但正如我所說，我寧願直譯，好讓讀者有更多詮釋空間。因此，我以不違反原譯者的翻譯，卻更逐字逐句遵照李小龍文字的原則重新翻譯這頁。至於第四十一頁的穴位，李小龍的文字與中國傳統的針灸穴位並不一致；第五十三頁中李小龍的中文字跡難以辨認，使其無法翻譯。

　　李小龍是獨一無二的，他有傳統背景、訓練和灌輸到他的性格和訓練裏的尊重。與此同時，李小龍敢於無視成規、權威和傳統，以尋求終極的技擊法：真理。我非常榮幸能參與李蓮達、李香凝和李小龍企業多年來的項目。我會繼續致力為與李香凝、李氏家人和李小龍企業未來的計劃作出貢獻，一如這個新版本《截拳道之道》。

文中頁碼對應英文版本。——譯者註

參考資料

在增訂版中,我們保留了原版《截拳道之道》中的版權引用聲明:

感激下述版權持有人允許我們重印或採用他們書中的一些文字與圖片,其中的出處特註明如下:

《拳擊》(*Boxing*),作者 Edwin L. Haislet,1940 年由 The Ronald Press 出版,引用第 33-34、47、72、97-99、106、128、149-150、154-155、158-159、173、178-180 頁。

《擊劍術》(*Fencing*),作者 Hugo 及 James Castello,1962 年由 The Ronald Press 出版,引用第 139-140、144 頁。

《鈍劍擊劍術》(*Fencing with the Foil*),作者 Roger Crosnier,1951 年由 A.S. Barnes and Co. 出版,引用第 132-135、137-139、168、170-171、182-184 頁。

《擊劍原理與實務》(*The Theory and Practice of Fencing*),作者 Julio Martinez Castello,1933 年由 Charles Scribner's Sons 出版,引用第 43-44、62-63、125、127、133-136、139、145、168、191 頁。

以上頁碼對應英文版本。——譯者註

中文版譯者後記一

　　李小龍著作 *Tao of Jeet Kune Do* 之中文譯本，於 1978 年在台灣首度由大眾書局出版問世 (書譯名：《李小龍 —— 截拳道》)，其翻譯內容並廣為其他武術書籍、文章，甚或論文所引用，影響華人武術界不可謂不深遠。

　　時至今日近四十載，此期間中文譯本在兩岸三地陸續出現不同盜版版本，唯大家可曾發覺其不變的是 —— 譯者皆為 "杜子心"，即便是近年中國大陸才發行的簡體字盜版譯者亦然。或許這間接驗證了杜子心對此巨著翻譯之功力獲大家肯定，但恐怕鮮有人知道杜子心究竟為何人也？竟能與李小龍此舉世巨星的偉大巨著一起綿延流傳於世間而不墜？

　　杜子心正是家弟，本名李志雄，筆名 "杜子心" 三字實為原名前二字拆解重組而得。李志雄 1954 年出生於台灣南投的武術家庭，在家中排行老二，姊弟共五人。高中就讀於台灣師大附中，最高學歷為位於台南的成功大學研究所，因為成績優異，故畢業後即任專科學校科主任。

　　大家或許很難想像，杜子心翻譯此書時其實尚為學子，仍就讀於成功大學研究所。那又是何種力量或動機促使他能在求學期間完成此譯本？應該就是源自於他對武術的狂熱。恰巧英文又是他一直以來最喜愛的另一興趣，或許也正是這個原因，他才能將李小龍的著作得以用中文形式圓滿地呈獻於華人世界並廣為流傳。家弟不但本身習武，勤練父親傳授之拳術，且博覽武術羣籍；對他門別派之武術，甚或搏擊、擒拿、空手道等，皆有深入鑽研及獨到見解。

　　若要談及家弟對武術的熱愛與造詣，就不能不提起家父。家父李鴻傑乃螳螂拳第六代宗師李崑山之傳人，李崑山祖師共育三子全在台灣，但家父卻獲傳承祖師螳螂拳精華摘要六段、"攔截"、"梅花路"、"達摩易筋經"、"氣功八段錦" 及太極拳，尚如 "鐵門靠壁"、

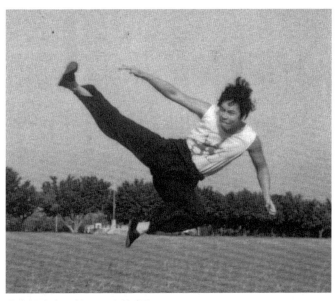

本書譯者之一杜子心生前丰姿。

229

"小五手"、"練武掌"、"長拳"、"七十二把擒拿"、"二十四式槍"、"二十四式刀"、"六合棍"、"降龍棒"、"八卦攔門刀"、"達摩劍"等。李崑山師爺過世時，特將螳螂拳手抄拳譜及寶刀一把傳授予家父，以示傳承為第七代宗師。家父教拳沿襲師爺教法，每教一式，必講解演練用法，真正學會才繼續往下教。我二弟李志清，主學內家氣功；年紀最小即開始習武的是三弟李志行。李志行自小聰慧、天性善良用功，他文武兼優深得家父喜愛，家父對他自小教導嚴厲，故最得家父真傳。家父在 2001 年八十大壽時在台北圓山飯店慶生會時已公佈三弟李志行為螳螂拳第八代宗師，並將師爺留下的手抄拳譜及寶刀傳授予他，希望他把所傳的傳承下去。么弟李志中天性活潑，也學了不少家父武功，後旅居美國，其子也對武功頗有心得。大弟李志雄卻是年紀較長才開始習武，原因是他幼時資質聰穎，喜舞槍弄劍，好打不平，故家父俟其稍長才傾囊相授，主要亦是有感於他對武術的熱愛和執着。大弟年輕時常開風氣之先，凡事有獨到見解，不隨波逐流，勇於站在時代前端，引領風騷。

謹於此以家父常訓誡我們的話語，亦即李崑山師爺於晚年手訂的"練國術要切記十大要義"與所有讀者共勉：

愛國家、愛同胞、重道義、守信用、救貧困、

助弱小、尊長輩、敬賢老、樹正義、堅節操。

習武[1]者身踐力行此十大要義，堅持武者節操，實和李小龍拍的電影互相吻合。

李玲

國際（香港）舞蹈學會會長

2014 年 1 月

1 "舞""武"相通。——李玲註

譯者簡介：

杜子心，原名李志雄，1954 年出生於台灣南投武術家庭。台南成功大學研究所畢業，後任專科學校科主任。李氏年輕時習武，且博覽武術羣籍，對不同門派之武術，皆有深入鑽研及獨到見解。

中文版譯者後記二

《截拳道之道》的出現，令世人對李小龍在影視形象以外，多了一重認識，也披露了他在芸芸武術家之中，傲視同儕的原因。

《截拳道之道》顯示，李小龍絕非一介武夫，而是一名涉獵範圍廣泛、思想深邃的武術家，他對武術的精闢見解，對人性的細緻觀察，雖然都是四十多年前的文章，但現在重溫也不過時、仍然適用，這亦是不朽作品的基本元素。

自 1975 年英文初版面世以來，對包括以英語為母語的西方讀者來說，《截拳道之道》從來都不是一本容易閱讀和理解的著作，因為它的內容包括禪宗、佛學、道家思想、克里希那穆提哲思、心理學、哲學、詠春拳、西洋拳擊技法、法國腿擊術、泰國拳、劍擊技法、柔道、柔術、摔跤、運動科學、體能訓練等。可想而知，一本集合眾多範疇和專門術語的《截拳道之道》，令讀者難以理解 —— 這點是可以理解的。

《截拳道之道》是以古老的佛道智慧，配合近代科學理論，再糅合各種不同武藝，撰寫而成的武學巨著。這也是我們的福祉，讓大家理解比較完整的李小龍，對他所關心的事情有進一步的認識，而不會流於表面，停留在招式技術和表象層面。

最後，感激商務印書館的毛永波先生和張宇程先生，讓筆者參與翻譯李小龍的心血力作 ——《截拳道之道》，成為其中一位翻譯者，這不啻是一項艱巨而又富挑戰性的任務，而由於李小龍博學多聞，根器超凡，兼智慧過人，字裏行間都流露不朽的教誨，筆者限於識見，翻譯時已經盡最大的努力，保留原文意思，如有不善之處，唯仍希望各界賢達多多包涵，並且不吝賜教。

羅振光　謹識
2014 年 3 月

譯者簡介：
羅振光博士，"彼岸文化"創辦人，人力資源培訓專家。曾習詠春拳、泰國拳、巴西柔術等，多次參與拳擊及自由搏擊比賽；先後在《功夫世界》、《搏擊》、《新格鬥》、《武林》等武術雜誌發表評論文章多篇，著有《以無為有》、《格鬥縱橫》、《李小龍思想解碼》、《李小龍哲理解碼》及《他們認識的李小龍》等；其中《李小龍思想解碼》、《李小龍哲理解碼》及《他們認識的李小龍》已翻譯成日文版本。

中文版出版後記

一代武術家李小龍於 1973 年逝世，至今超過 40 年，其獨創的截拳道糅合中國武術及西方拳術，跨越了時代，跟李小龍本人一同成為武術界經典。《截拳道之道》（*Tao of Jeet Kune Do*）一書是這套拳法的精髓，而一如李香凝所説，也是一枚指導人生方向的指南針。本書在 1975 年出版英文版，2011 年出版增訂版。

可惜的是，英文版出版多年，一直未有正式授權的中文版本出版過。在出版《截拳道之道》中文版之前，我們訪問過幾位研究李小龍的專家，認為此書英文原版在意思及用字上較為深奧玄妙，即使英文能力有相當水平的人也未必能完全理解，出版中文版對眾多熱愛李小龍的讀者十分必要。2013 年，為緬懷李小龍逝世 40 周年，我們出版了《李小龍技擊法》（*Bruce Lee's Fighting Method: The Completed Edition*）的正式授權中文版。今年，幸得李玲女士和羅振光博士相助，我們翻譯出版《截拳道之道》2011 年增訂版的正式授權中文版。

在 80 年代，港台兩地曾出版署名 "杜子心" 翻譯的中文譯本，這個譯本流傳廣泛，影響深刻。杜子心真名李志雄，我們在展開中譯本翻譯工作時，非常幸運找到了李志雄先生的姊姊李玲女士，她同意授權我們採用她已故弟弟的中譯本，於是我們決定以杜子心譯本為基礎展開增訂本翻譯。身兼舞蹈學會會長的李女士，出身於武術世家，家有五姊弟，她父親指導幾位兒子習武，李志雄酷愛李小龍，把熱愛和懷念傾注在譯文中。此外，我們邀請了香港對李小龍素有研究的羅振光博士協助翻譯、校訂。本書內容豐富，不僅僅包括武術技巧的運用，還涉及禪宗、佛學、道家思想、心理學、哲學等多個方面，因此羅博士除翻譯增訂版後記等新增部份之外，也負責翻譯、校訂原中譯本章節內容，在章句字義上多番推敲，務求更臻完美，以忠於原著的方式呈現出來。在此謹向李女士和羅博士致以誠摯的感謝。

李小龍的著作充滿非凡的智慧，期望正式授權中文譯本的出版，可以讓更多人了解李小龍的 "道"，讓更多人從李小龍的 "道" 中獲得啟迪。

商務印書館編輯出版部
2014 年 6 月